미드나잇 뮤지엄 + 파리

미드나잇 뮤지엄

Midnight Museum Paris

파리

하루의 끝, 혼자서 떠나는 환상적인 미술관 여행

박송이 지음

빅피시
BIG FISH

'왜 나만 이렇게 힘든 걸까?'

유난히 지치는 날,
타인의 무신경한 말에 쉽게 상처받는 날,
어떻게든 애써 보지만 힘이 나지 않는 날이 있다.

차가운 밤공기 속을 걷던 어느 날,
인적이 드문 미술관에 들르게 된 것은
순전히 우연이었다.

따스한 달빛이 내리쬐는 미술관에서
한 무명 화가의 그림을 보는 순간,
나도 모르게 눈물이 쏟아졌다.
예상치 못한 일이었다.

누구도 해주지 않던 이야기를
그림이 대신 해주는 것 같았기 때문이다.

"괜찮아.
슬픔도, 고통도 모두 다 힘이 된단다.

때로 늦은 것 같아 불안하고,
인생이 계획대로 흘러가지 않아 초조해질 때도 있겠지.
그래도 너의 시간을 걸을 수 있는 사람은 너뿐이야.

마음처럼 되지 않아도,
혼자인 것 같아도
네 인생은 꽤 괜찮을 거란다."

100여 년 전,
외로움과 실패로 평생 좌절과 싸웠던 한 청년도
같은 슬픔에 휩싸였다.

그는 바로 빈센트 반 고흐.

어두운 밤이 밝은 낮보다
아름답다 여겼던 그는 영원한 명작을 남겼다.
그리고 고흐가 남건 그림은 여전히 우리에게
말보다 더 큰 위로를 전해준다.

마드나잇 뮤지엄에는
오래전
불안과 희망, 고뇌와 확신 사이에서
묵묵히 그림을 그려온 화가들의 명작이
전시되어 있다.

이제 조용히 이곳의 문을 열어 보면 어떨까.
용기만 낸다면, 당신이 기대한 위로와 힘을
얻을 수 있을 테니까.

차례

1장 + 파리 미술관에서의 하루

첫째 날 ✱ 오르세 미술관 - 미술관에 들어서며 018

따뜻하고 유쾌한 한낮의 무도회 022
오귀스트 르누아르, 〈물랭 드 라 갈레트의 무도회〉

"낮보다 아름다운 밤을 그리고 싶어" 028
빈센트 반 고흐, 〈론강의 별이 빛나는 밤〉

19세기 오페라 극장의 발레 클래스 풍경 036
에드가르 드가, 〈발레 수업〉

해 질 녘 들판의 평온을 산책하며 042
장 프랑수아 밀레, 〈이삭줍기〉

평범함을 그려낸 특별한 명작 048
귀스타브 쿠르베, 〈화가의 아틀리에〉

불안과 희망, 고뇌와 확신 사이에서 055
폴 고갱, 〈황색 그리스도가 있는 자화상〉

오랜 비난과 냉대 끝에 열린 새로운 세계 062
폴 세잔, 〈커피포트와 여인〉

둘째 날 ✳ 루브르 박물관 - 미술관에 들어서며 066

루벤스 혼자서 완성한 유일한 연작 070
페테르 파울 루벤스,
〈1600년 11월 3일, 마르세유 항구에 도착한 마리 드메디시스〉
Secret Page 076

어둠으로 빛을 말하다 077
렘브란트 판레인, 〈목욕하는 밧세바〉

그림 속에 감춰진 거짓말 083
조르주 드 라투르, 〈사기꾼〉

조용한 일상에 갑자기 등장한 죽음의 의미 089
니콜라 푸생, 〈아르카디아의 목동들〉
Secret Page 095

철저히 계산된 완벽한 상상 096
얀 반에이크, 〈롤랭 대주교와 성모〉

만약 사물에도 감정이 있다면 102
장 바티스트 시메옹 샤르댕, 〈가오리〉

5만 명이 돈을 내고 구경한 그림 107
자크 루이 다비드, 〈사비니 여인들의 중재〉

그저 배경이던 풍경이 주인공으로 113
클로드 로랭, 〈해 질 녘의 항구〉

평범함을 신성함으로 만드는 화가 119
요하네스 페르메이르, 〈레이스 뜨는 여인〉

루브르에서 가장 슬픈 그림 126
베로네세, 〈가나의 혼인 잔치〉

셋째 날 ✳ 오랑주리 미술관 - 미술관에 들어서며 132

혼란의 시대에 건넨 가장 조용한 위로 134
클로드 모네, 〈수련〉

애써 아름답게 그리지 않으려는 노력 142
생 수틴, 〈어린 제과사〉

부드럽고 아름다운 슬픔의 세계 148
마리 로랑생, 〈스페인 무희들〉

넷째 날 ✳ 퐁피두 센터 - 미술관에 들어서며 152

누구도 소외되지 않는 예술을 위하여 156
페르낭 레제, 〈여가, 루이 다비드에 대한 경의〉

실패한 추상화를 그리지 않는 법 162
바실리 칸딘스키, 〈검은 아치와 함께〉

궁금증을 유발하는 사각형들 171
조르주 브라크, 〈기타를 든 여인〉

Secret Page 176

어떠한 속박에도 자유로운 파랑의 세계 177
이브 클랭, 〈SE71, 나무, 커다란 푸른 스펀지〉

그가 사랑한 수평과 수직의 도시 184
피터르 몬드리안, 〈뉴욕 시티〉

다섯째 날 ✱ 로댕 미술관 - 미술관에 들어서며 190

살아서는 완성하지 못한 걸작 192
오귀스트 로댕, 〈생각하는 사람〉

마음을 나눠준 이를 위한 깊은 호의 198
빈센트 반 고흐, 〈탕기 영감의 초상〉

약함을 드러낼 때 강함이 되는 순간 205
오귀스트 로댕, 〈칼레의 시민들〉

"슬픈 결말조차 후회하지 않아요" 211
카미유 클로델, 〈중년〉

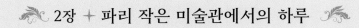

2장 ✦ 파리 작은 미술관에서의 하루

여섯째 날 오전 ✳ 프티 팔레 - 미술관에 들어서며　　　220

고독한 여정을 알아봐 준 단 한 사람　　　222
폴 세잔, 〈앙부르아즈 볼라르의 초상〉

시대를 목격하고, 기억하기 위하여　　　228
레옹 레르미트, 〈레 알〉

출신도, 시련도 꺾지 못한 마음　　　236
조르주 클레랑, 〈사라 베르나르의 초상〉

여섯째 날 오후 ✳ 파리 시립 현대 미술관 - 미술관에 들어서며　242

예술, 과학을 그리다　　　244
라울 뒤피, 〈전기 요정〉

완전히 지울 수 없는 고독의 흔적　　　252
피에르 보나르, 〈욕조 속의 누드〉

순수한 색채로 그린 밝은 미래　　　258
로베르 들로네, 〈리듬 1〉

일곱째 날 오전 ✷ **마르모탕 미술관** - 미술관에 들어서며 264

새벽녘의 공기를 색으로 표현한다면 266
클로드 모네, 〈인상, 해돋이〉

불완전하기에 완벽한 순간 273
귀스타브 카유보트, 〈파리의 거리, 비 오는 날〉

그녀의 사망 진단서에는 '무직'이라 쓰였다 280
베르트 모리조, 〈부지발 정원의 외젠 마네와 그의 딸〉

일곱째 날 오후 ✷ **귀스타브 모로 박물관** - 미술관에 들어서며 286

오랜 침묵을 깬 모로의 복귀작 288
귀스타브 모로, 〈환영〉

신의 능력을 가지고 싶었던 인간 욕망의 끝 294
귀스타브 모로, 〈제우스와 세멜레〉

참고 문헌 301
에필로그 303

일러두기

1 미술 작품의 캡션은 작가명, 작품명, 사용 재료, 크기(세로×가로), 제작연도, 소장처 순으로 표기했습니다.
2 예술 작품은 〈 〉, 잡지나 신문 등은 「 」, 서적은 『 』로 표시했습니다.
3 외국의 인명과 지명은 국립국어원의 표기를 따르는 것을 원칙으로 했으나, 관용적으로 굳어진 일부 용어는 널리 알려진 대로 표기했습니다.

파리
미술관에서의
하루

Midnight Museum Paris

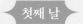

오르세 미술관

미술관에 들어서며

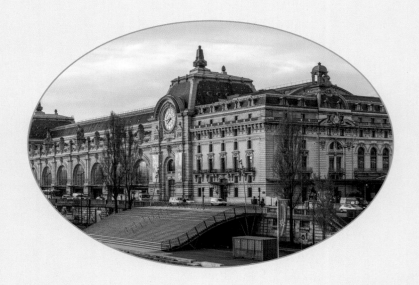

오르세 미술관은 1986년에 개관한 젊은 미술관이다. 역사가 길지는 않지만, 1848~1914년까지 프랑스의 문화, 예술이 꽃을 피웠던 19세기를 대표하는 작품들을 밀도 있게 선보이고 있다.

원래 오르세 미술관은 미술관이 되기 위해 지어진 건물이 아니었다. 1900년, 파리에서 열린 다섯 번째 만국박람회를 위해 지었던 오르세 기차역이 그 시작이다.

· 기차역이었던 공간이 미술관으로 ·

철골과 유리를 사용해 빛이 잘 드는 기차역은 쾌적하고 아름다웠다. 만국박람회를 위해 파리를 찾은 사람들이 시내 중심으로 바로 접근하기에 좋은 위치였던 오르세 기차역 안에는 이용객들을 위한 호텔도 함께였다.

하지만 새로 개발된 전동 열차의 선로 규격이 변경되면서 오르세 역의 선로도 재설치해야 했는데, 국회에서는 새로 짓는 기차역의 선로를 키우고 오르세역의 역할을 축소하기로 결정한다. 20세기의 시작을 알린 오르세 역은 제2차 세계대전 이후 임시 수용소, 영화 세트장으로 쓰이다 이내 기차역으로서의 마침표를 찍었다.

그리고 오르세는 미술관으로 다시 태어났다. 기차역일 때부터 그 자리를 지켜온 커다란 시계, 철골과 유리로 뒤덮인 천장, 호텔 연회장으로 쓰이던 '축제의 방'이 그대로 남아 있어 공간의 역사도 만날 수 있다.

· 신화와 역사의 시대에서 평범한 일상의 시대로 ·

19세기 프랑스는 왕정, 제정, 공화정을 모두 겪으며 변모했고, 특히 제2제정을 이끌던 황제 나폴레옹 3세는 도시 대개조 사업을 통해 오래된 파리를 계획도시로 재정비하며 지금의 파리를 만들었다. 게다가 그는 정부 이름으로 예술품을 구입하거나, 공공건물을 장식할 회화나 조각 작품을 주문하기도 했다.

나폴레옹 3세는 개인적으로 신고전주의 작품들을 선호했는데, 그와 별개로 당시 사회의 주도층이었던 부르주아들의 취향은 신고전주의에 머물러 있지 않았다. 오르세 미술관 0층에서는 문화 예술을 향유하던 부르주아 계층들의 취향이 변모하는 과정을 선보인다.

오랫동안 서유럽 회화의 주류였던 고전주의는 엄격한 기준들을 앞세워 권위를 이어오고 있었다. 아카데미를 중심으로 한 고전주의 예찬론자들은 회화의 정통성을 주장하며 여전히 그리스 로마 신화 이야기나 교훈을 주는 장엄한 그림들을 그렸지만, 이제는 누구나가 그림 속 주인공이 될 수 있는 시대

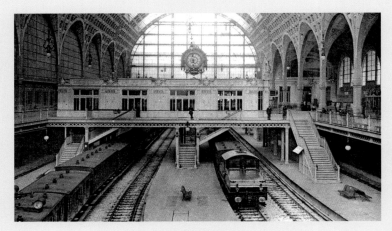

기차역일 때의 오르세 미술관

가 도래한 것이다.

아폴론 대신 거친 손으로 땅을 일구는 농부가, 아프로디테 대신 아이의 손을 잡고 빨래터에서 돌아오는 어머니가 모델로 등장했다. 사회적 지위와 상관없이 그림의 주인공이 될 수 있고, 교훈적 내용이 아닌 오늘의 아름다운 날씨와 풍경을 담은 그림이 등장하기 시작했다. 프랑스 대혁명 이후 신분 제도가 사라진 프랑스에서는 달라진 그림의 주제를 통해 평등을 이야기했다.

이러한 큰 변화는 영국으로부터 시작된 산업혁명의 여파이기도 했다. 이전까지 직접 물감을 만들어 쓰던 화가들은 공장에서 대량 생산되는 물감을 저렴한 가격에 구매할 수 있게 됐다. 게다가 튜브형 물감, 접이식 이젤이 등장하자 그림 도구를 밖으로 가지고 나가 그림을 완성할 수 있었다. 과거에는 실내 작업실에서 내가 '기억하는 색'을 재현하며 색을 칠했다면, 이제는 눈앞의 색을 바로 표현할 수 있게 된 것이다.

시시각각 태양의 움직임에 따라 달라지는 색을 빠른 붓 터치로 표현한 이들이 바로 인상파 화가들이다. 특히 대중에게 많은 사랑을 받고 있는 인상파

화가들의 작품은 오르세 미술관 5층에서 창문 너머로 흐르는 센강의 물결을 따라 시대순으로 전시되고 있다.

· 더 잘 감상하기 위해서는 ·

오르세 미술관은 프랑스가 문화적으로 가장 화려하게 꽃피웠던 시절을 상징하는 공간이다. 작품 한 점, 한 점에 담긴 아름다움만으로도 충분히 의미 있는 관람을 할 수 있지만, 작품 속에 담긴 부르주아와 농부 들의 상반된 삶, 기성 화단과 그에 반하는 새로운 화가들의 도전 같은 시대상을 함께 읽어낸다면 더 풍성한 관람을 할 수 있겠다.

대표 작품
+ 알렉상드르 카바넬, 〈비너스의 탄생〉
+ 장 프랑수아 밀레, 〈만종〉
+ 에두아르 마네, 〈풀밭 위의 점심〉
+ 오귀스트 르누아르, 〈물랭 드 라 갈레트의 무도회〉
+ 조르주 쇠라, 〈서커스〉
+ 빈센트 반 고흐, 〈론강의 별이 빛나는 밤〉

따뜻하고 유쾌한
한낮의 무도회

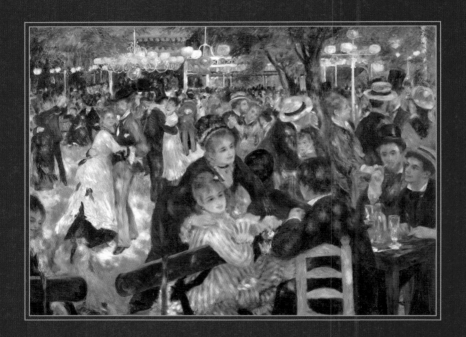

오귀스트 르누아르, 〈물랭 드 라 갈레트의 무도회〉,
캔버스에 유화, 131.5×176.5cm, 1876년, 오르세 미술관

오귀스트 르누아르,
〈물랭 드 라 갈레트의 무도회〉

19세기 말, 파리 북쪽에 자리한 몽마르트르 언덕에는 위대한 예술가를 꿈꾸던 젊은이들이 모여들었다. 그들은 함께 그림을 그리기도 하고, 술을 마시거나 토론하며 자신들의 예술 세계를 단단하게 다져나갔다.

아직도 몽마르트르에서는 많은 예술가의 흔적을 찾아볼 수 있는데, 작업실부터 단골 카페, 술집 등 명화 속 배경이 된 장소를 거닐 수 있다. 오늘날 '몽마르트르 미술관'으로 관람객을 맞이하는 곳은 1876년, 화가 오귀스트 르누아르가 작업실로 사용했던 곳이기도 하다.

르누아르가 몽마르트르로 거처를 옮긴 그해, 그는 화가 인생에서 중요한 작품 중 하나인 〈물랭 드 라 갈레트의 무도회〉를 탄생시킨다. 반짝이는 자연광 아래를 노닐며 춤추고 이야기 나누는 사람들의 모습이 가득한 그림 속에는 즐거움과 여유로움이 넘쳐난다. 당

대 파리 사람들의 즐겁고 평화로운 주말 풍경을 주제 삼은 이 그림은 1877년에 있었던 제3회 인상주의 전시회에 출품된 작품이기도 했다.

초기 인상주의의 가장 큰 특징인 '빛 표현'에 매료된 르누아르는 군중들 위의 나뭇잎 사이로 비치는 빛과 그 안의 움직임을 그림에 담고 싶었다. 그러나 당시 비평가들의 눈에 이 그림은 빛의 움직임 표현이 아닌 형태가 해체되는 것으로 보였기에 좋은 평가를 받지 못했다. 그럼에도 불구하고 대중적인 장소를 유쾌하고 친근한 분위기로 그려낸 르누아르라는 화가에 대한 평은 긍정적이었다.

'물랭 드 라 갈레트'는 주말마다 무도회가 열리던 유명한 선술집이었다. 르누아르는 친구들과 함께 커다란 캔버스를 자신의 작업실에서 물랭 드 라 갈레트까지 옮겨놓고, 주말 풍경을 담고는 했다. 그리고 친구들을 그림의 모델로도 출연시켰다.

멀리서 본 후, 가까이서 다시 한번

〈물랭 드 라 갈레트의 무도회〉에서 전경과 배경을 나누는 대각선 구도는, 오른쪽에 크게 그려진 사람들과 왼쪽 뒤로 춤추는 무리를 나눈다. 사람의 눈은 본능적으로 왼쪽을 먼저 향하지만, 화가는 가운데 배치한 두 여성의 얼굴이 오른쪽을 향하게 함으로써 관람자의 시선을 빼앗는다. 또 테이블을 둘러싸고 앉은 인물들의 엇갈리는 시선과 달리, 춤추는 사람들은 정면을 바라보게 하여 관람자가 그림 전

체를 훑어볼 수 있도록 구성에 공을 들였다. 동시에 서 있는 인물, 여성의 세로 줄무늬 드레스, 나무 기둥, 의자와 테이블 다리가 수직을, 나뭇잎, 가로등 전구, 모자는 수평을 나타내며 안정감을 더한다.

춤추는 커플 곁 바닥은 빛이 반사되어 분홍색을, 그 옆 밝은 장소에 드리운 나무 그림자는 푸른색을 띤다. 만화경을 들여다보는 것처럼 조각조각 흩어진 흰색은 반짝이는 효과를 주어, 인물로 가득한 그림이지만 복잡하거나 무겁지 않고 되려 가벼운 분위기를 자아내도록 돕는다.

빛이 부서지며 외곽선이 또렷하지 않게 그려진 부분도 존재하는데, 이러한 붓 터치는 다분히 '순간의 빛을 포착'하고자 했던 인상주의적 표현법이었다. 하지만 몇 걸음 물러나 그림을 보면 비평가들이 이야기한 "형태가 해체되는 것 같은" 그림은 아니라는 것을 알 수 있다. 외려 활기찬 야외 풍경이 하나의 장면처럼 다가오기 때문이다.

이처럼 인상파 화가들이 야외에서 그린 그림을 감상할 때는 멀리서 '내 눈이 이 그림을 어떻게 보는지'를 먼저 감상하고, 그다음 가까이서 '실제로 화가는 어떤 붓 터치를 사용했는지'를 찾아보면 훨씬 재미있게 감상할 수 있다.

초상화의 나비 효과

〈물랭 드 라 갈레트의 무도회〉 속 인물들은 모두 평온하고 행복한

표정을 짓고 있다. 르누아르는 삶의 기쁨과 충만함의 순간을 관람자에게 전하며 '행복의 화가'라는 별명을 얻었다. 그는 "그림은 즐겁고 아름다워야 한다. 세상은 이미 충분히 추악하기에 그런 것을 더할 필요가 없다"라며 자신의 신념을 밝히기도 했다.

인상파 화가로서 인상주의적 표현을 시도한 〈물랭 드 라 갈레트의 무도회〉 이후, 르누아르는 사진 기술이 발달하며 내리막길을 걷던 초상화 장르에서 크게 두각을 나타낸다.

그림 속 인물들의 행복한 표정이 불러온 나비 효과였을까? 인상파 화가 중 유일하게 부르주아 출신이 아니었던 르누아르는 이후 경제적인 여유를 얻고, 1881년에는 이탈리아로 여행을 떠난다. 그리고 이 여행에서 고전 미술에 큰 감동을 받은 동시에 인상주의에 한계를 느끼고, 이후로는 전혀 다른 길을 걷게 된다. 그의 손끝에서 탄생한 행복한 얼굴들이 화가 르누아르의 삶에 큰 변곡점이 되어준 셈이다.

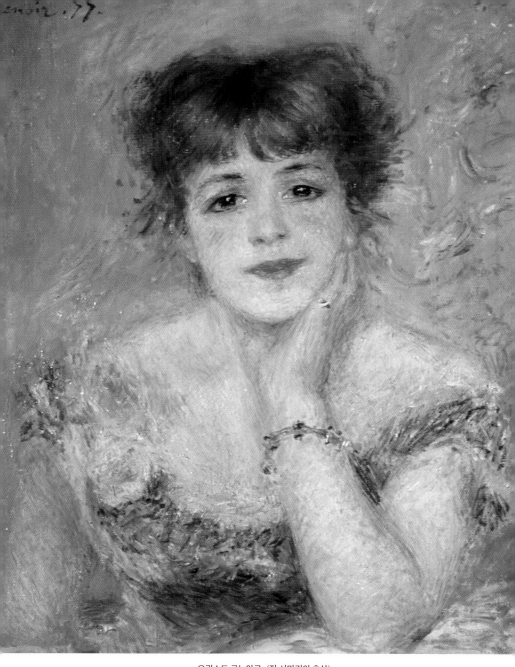

오귀스트 르누아르, 〈잔 사마리의 초상〉,
캔버스에 유화, 56×47cm, 1877년, 푸시킨 미술관

"낮보다 아름다운 밤을
그리고 싶어"

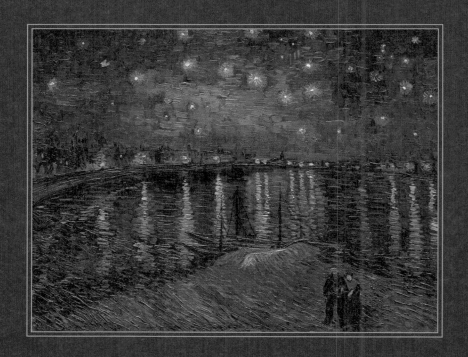

빈센트 반 고흐, 〈론강의 별이 빛나는 밤〉,
캔버스에 유화, 73×92cm, 1888년, 오르세 미술관

빈센트 반 고흐,
〈론강의 별이 빛나는 밤〉

오르세 미술관에서 가장 인기 있는 전시실을 꼽자면 단연 빈센트 반 고흐의 작품이 전시된 후기 인상주의 방이다.

고흐는 네덜란드 출신이지만 대부분의 활동을 프랑스에서 했던 만큼, 그의 그림 속 풍경을 직접 보기 위해 파리와 남프랑스 아를 일대, 그가 숨을 거둔 파리 근교의 오베르 쉬르 우아즈까지 여행을 떠나는 이들이 적지 않다. 그리고 오르세 미술관에서는 아를과 오베르 쉬르 우아즈 시기의 주요 작품들을 만나볼 수 있다.

고흐는 27세부터 화가의 길을 걷기 시작해 37세에 권총 자살로 생을 마감하며 불꽃같은 삶을 살았다. 16세에 친척이 운영하던 구필 화랑에 화상으로 취직한 그는 헤이그, 런던, 파리 지점에서 경력을 쌓았다. 신앙심이 깊어지면서 아버지처럼 목사가 되기를 꿈꾸며 신학교 입학을 준비하지만 실패한다. 결국 가난한 탄광촌에서 전도사로 일하던 그는 재계약을 하지 못하고 방황하던 때에 화가가

되기로 결심한다.

동생 테오 반 고흐 역시 구필 화랑 파리 지점의 화상으로 일했는데, 형의 뒤늦은 결심에 응원을 보내며 경제적 지원을 아끼지 않았다. 고흐는 당대 예술의 중심지였던 파리에 가기로 결심하고, 1886년 테오의 아파트로 이사한다. 그는 몽마르트르 언덕을 중심으로 모여들던 예술가들과 교류하며 당시 유행하던 점묘법과 일본 채색 판화 '우키요에'의 영향을 받는다.

더 넓은 밤하늘을 그리고 싶은 마음

1880년대의 파리는 도시화가 급속히 진행되고 있었고, 너무나 많은 사람으로 붐비는 대도시였다. 고흐는 따뜻한 남프랑스로 내려가 온화한 햇살 아래에서 동료 화가들과 함께 화가 공동체를 이루며 그림을 그리는 꿈을 꾸게 된다. 이에 테오와의 대화 끝에 프로방스 지역의 아를로 떠난다.

아를에 자리를 잡은 지 두 달 정도 지난 어느 날, 고흐는 테오에게 "사이프러스 나무가 있는 별이 빛나는 밤을 그리고 싶어"라고 전한다. 여름을 지나며 고흐는 〈밤의 카페테라스〉를 그렸는데, 별이 있는 밤하늘 부분을 그리며 큰 즐거움을 느꼈다. 그리고 곧 더 큰 면적의 밤하늘이 그리고 싶어졌고, 그해 가을에 탄생한 그림이 바로 〈론강의 별이 빛나는 밤〉이다.

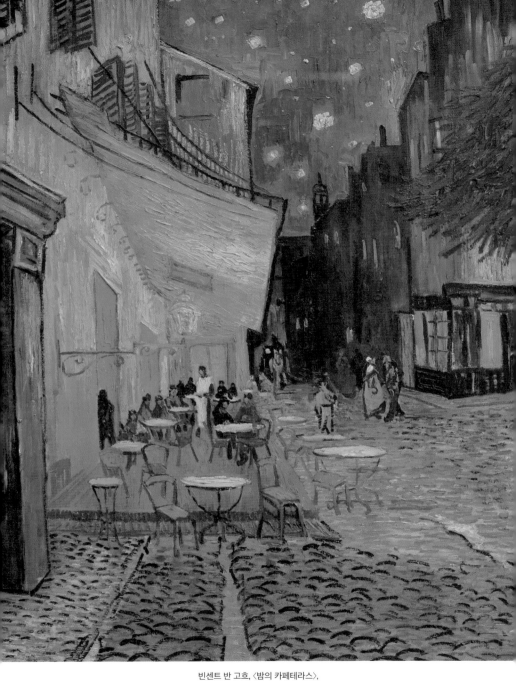

빈센트 반 고흐, 〈밤의 카페테라스〉,
캔버스에 유화, 81×65cm, 1888년, 크뢸러 뮐러 미술관

밤과 별에 대한 끝없는 갈망이 남긴 작품들

깜깜한 밤, 하늘에 별들이 빛나고 있다. 아를의 9월은 청명했고, 하늘 가운데 자리한 북두칠성의 모양으로 보아 그가 그림을 그린 시간은 자정 무렵일 것이다. 고흐는 여동생에게 보낸 편지에서 "나는 종종 밤이 낮보다 훨씬 더 풍부하게 물들어 있는 것 같다"라고 말했는데, 이 그림에서 표현된 밤 풍경 역시 파란색과 노란색이 주를 이루지만 단조롭지 않고 풍부하도록 부분 부분 변화를 주고 있다. 그리고 칠하는 방법도 하늘은 격자무늬, 강은 가로 선, 땅은 사선으로 붓을 움직여 다른 느낌을 연출했다.

고흐는 붓, 나이프, 손을 이용해 물감의 질감이 느껴지도록 두껍게 바르는 임파스토(Impasto) 기법을 사용했다. 그래서 미술관에서 고흐의 원작을 감상할 때는 정면에서 먼저 본 후, 옆으로 자리를 옮겨 물감의 두께를 가늠하며 화가의 터치를 더욱 생생하게 느끼는 것이 좋다.

그러나 아직 밤과 별에 대한 갈망이 채워지지 않았던 것일까? 큰 싸움 끝에 동료 화가 폴 고갱과 결별한 후 아를을 떠난 그는, 아를에서 멀지 않은 생 레미 드 프로방스의 모졸 정신요양원에 입원했다. 그리고 〈론강의 별이 빛나는 밤〉을 그린 지 약 9개월 후인 1889년 6월, 현재 뉴욕 현대 미술관에 소장 중인 〈별이 빛나는 밤〉까지 완성한다.

서른여섯, 고흐는 드디어 〈별이 빛나는 밤〉을 그리며 사이프러스 나무가 있는 별이 빛나는 밤하늘을 그리는 데 성공한다. 요양

원에서는 자유롭게 산책하러 나갈 수 없어 마을 풍경은 상상하며 그려 넣었지만, 병실 창문 너머로 반짝이는 밤하늘은 고흐를 꿈꾸게 했다. 일렁이는 색채와 반짝이는 별빛에 담긴 고흐의 충만한 감정은 외롭고 고독했던 화가의 삶에 몇 번 찾아오지 않았던 행복이었다.

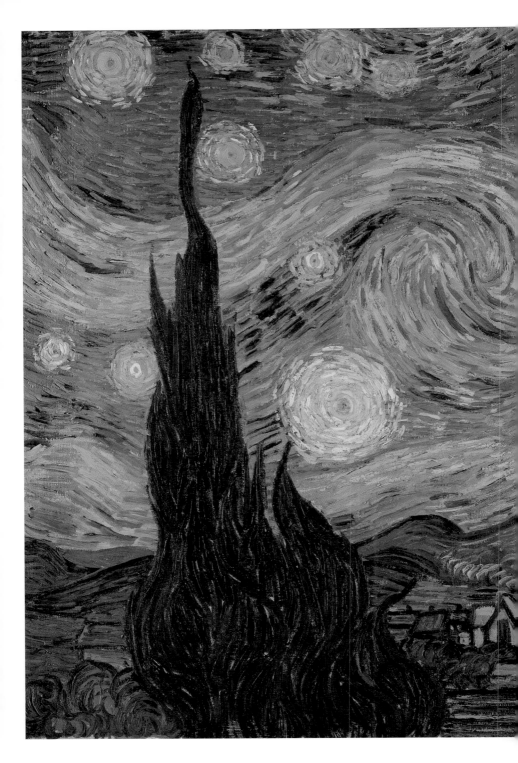

빈센트 반 고흐, 〈별이 빛나는 밤〉,
캔버스에 유화, 74×92cm, 1889년,
뉴욕 현대 미술관

인물들 사이에 선생님과 움직이는 발레리나를 3단 구도로 배치하여 정지한 이미지 속에서 움직이는 대상을 더욱 대조시킨다.

자기만의 예술 세계를 찾기 위한 여정

드가는 부유한 은행가 가문에서 태어나 법학을 공부하다가 화가의 길을 걷기 시작했다. 그는 고전주의 대가인 장 오귀스트 도미니크 앵그르와 그의 제자 루이 라모트에게 그림을 배웠고, 이 영향으로 고전주의에 대한 존경심을 품게 됐다. 이어서 루브르 박물관에서 거장들의 작품을 모사하고 이탈리아에 머물며 르네상스 회화에 심취하는 등 전통적인 그림 교육을 받았고, 선을 이용해 명확한 형태를 표현하는 능력을 갖추었다.

그러나 드가는 고전을 답습하기보다 자기만의 스타일을 찾기 시작한다. 그는 1865년, 에두아르 마네가 살롱전에 출품한 〈올랭피아〉를 본 후 그림에 시대를 담아내는 방식에 강하게 끌린다. 그리고 1874년 제1회 인상주의 전시에 10점의 작품을 선보이며 본격적인 인상파 화가로서의 걸음을 내디딘다.

인상파 화가들이 선택한 주된 소재는 19세기 당대 파리의 생활상이었다. 그는 다른 인상파 화가들과 달리, 야외 자연광을 받는 풍경이 아닌 실내 간접 조명을 이용한 인물의 자연스러운 동작을 주로 표현했다.

드가가 발레리나를 그리기 시작한 것은 1870년대 초반이었

에두아르 마네, 〈올랭피아〉, 캔버스에 유화,
130.5×191cm, 1863년, 오르세 미술관

다. 이전에는 주말에 경마장에 가서 말을 탄 기수들이나 구경하러 온 사람들을 그리고는 했다. 그러나 작업을 거듭하면서 '빛이 어디서 들어오는가'보다 '빛이 어떤 작용을 하는가'에 몰두하며 야외가 아닌 실내에 스미는 빛을 표현하는 내광파 화가로 활동했다.

1875년 오페라 가르니에(음악 국립 아카데미 오페라 극장)가 파리 시내 중심에 들어서며 부르주아들의 문화 거점으로 활용되었는데, 드가는 이곳에서 리허설을 하거나 휴식하는 발레리나들의 모습을 자주 그렸다. 집중력이 흐트러지고 근육이 이완되는 순간에 자연스럽고 다양한 몸짓의 변화를 담아낼 수 있기 때문이다.

그림 속에 숨겨진 프랑스 사회의 이면

드가는 〈발레 수업〉에서 발레용 치마인 튀튀를 뿌연 흰색으로 표현해, 가벼운 천이 겹겹이 쌓여 움직이는 느낌을 강조했다. 그리고 허리에 묶은 리본은 밝고 강렬한 노란색, 초록색, 하늘색으로 칠해 그림에 생기를 더했다.

구도와 색깔로 〈발레 수업〉의 차분하면서 운동감 있는 분위기를 재현했다면, 발레복을 입지 않고 수업을 지켜보는 여성들의 모습을 통해 당대 사회의 모습도 담았다. 당시 발레리나들은 부르주아 남성들과 모종의 관계를 맺고 발레와 생활 전반에 대한 후원을 받고는 했다. 그림 오른쪽 상단의 여성들은 부르주아들과 아직 데뷔하지 않은 소녀 발레리나들을 연결하는 중매쟁이 혹은 이러한 유혹으

로부터 딸을 지키기 위한 어머니들이다. 드가는 부르주아 출신의 남성 화가로, 예술에 대한 열정과는 별개로 사람을 좋아하지 않고 인간 혐오자로 소문 난 인물이었다. 그래서인지 평생 결혼하지 않고 독신으로 살았는데, 특히 남자를 잘 만나서 신분 상승을 꿈꾸던 19세기 풍조를 냉소적인 시선으로 바라봤다.

그러던 드가는 1880년부터 급격한 시력 장애를 경험한다. 그는 1870년 보불 전쟁에 포병으로 참전한 적이 있었는데, 그때 이미 총기 조준을 잘하지 못해 눈에 문제가 있다는 것을 알았다. 이러한 건강상의 이유로 드가의 그림에는 전경이 강조되고 후경은 단순하게 그려진 것들이 많다. 말년에는 한쪽 눈을 완전히 실명하며 유화 물감을 다루는 데 어려움을 겪기도 했다. 그래서 그는 카메라를 이용해 사진을 찍고, 그 구도대로 파스텔화를 그리거나 손의 감각을 이용해 조각 작품을 만들어갔다.

이렇듯 오르세 미술관에서는 다양한 방법으로 자신의 예술 세계를 구현한 드가의 예술 여정을 만나볼 수 있다. 또 그의 그림을 감상하다 보면 화가의 날카로운 시선을 통해 19세기 프랑스 사회도 함께 읽어낼 수 있다.

해 질 녘 들판의
평온을 산책하며

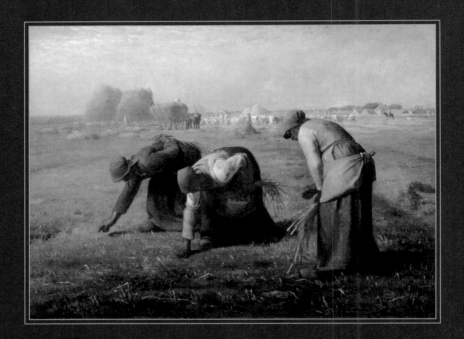

장 프랑수아 밀레, 〈이삭줍기〉,
캔버스에 유화, 83.5×110cm, 1857년, 오르세 미술관

장 프랑수아 밀레,
〈이삭줍기〉

19세기, 사진 기술이 발달하면서 눈에 보이는 것을 옮기고 기록하는 일은 더 이상 화가의 일이 아니게 되었다. 특히 초상화의 인기가 눈에 띄게 줄었고, 그 자리를 풍경화가 메우기 시작했다.

　도시화가 진행된 파리로는 끊임없이 사람들이 모여들었다. 사람들은 떠나온 고향 풍경을 그리워했고, 공장이 들어서는 것에 이질감을 느끼며 자연의 중요성을 생각하게 되었다. 그렇게 풍경화를 향한 관심이 높아지던 때, 바르비종 화파가 등장한다.

　1820년대 후반부터 1870년대까지 파리 남동쪽으로 약 65km 떨어진 바르비종에 모여 살며, 인근 풍경과 평범한 사람들을 그렸던 화가들을 일컬어 '바르비종파'라고 한다. 당시 파리에서는 오스만 남작을 필두로 한 나폴레옹 3세의 도시 대개조 사업이 한창 진행 중이었다. 낡고 지저분한 파리를 계획도시로 재탄생시키는 게 목표였는데, 공교롭게도 당시 파리에는 콜레라가 유행하고 있었다. 이 전

염병을 피해 바르비종에 모여든 장 프랑수아 밀레를 비롯한 테오 루소, 샤를 프랑수아 도비니 등의 화가들은 자연의 위대함을 주제로 삼아 프랑스 사회의 새로운 정신을 화폭에 담았다.

배경이던 풍경이 주인공으로

이전까지 그림에서는 풍경이 배경에 불과했다. 그러나 고대 그리스 로마 시대를 추앙하던 주류 화파의 신고전주의에서 탈피해 '프랑스적' 풍경을 내세운 이들의 그림은 우아하고 고상한 교양의 범주에서 벗어나 당대 농민들의 모습을 담아냈다.

그런 특징을 가장 잘 보여주는 작품이 바로 장 프랑수아 밀레의 〈이삭줍기〉다. 지평선이 보이는 넓은 밭에서 세 여인이 허리를 숙여 이삭을 줍고 있다. 건초더미가 높게 쌓여 있는 것으로 보아 추수가 어느 정도 마무리되었다는 것을 알 수 있다. 아마도 그림의 오른쪽 뒤, 말을 탄 인물이 여인들에게 이삭줍기를 허락한 밭의 주인일 것이다. 프랑스에서는 가난한 이들을 위해 오래전부터 이삭줍기를 허락하는 문화가 있었고, 여인들은 그 자비로움 덕분에 낱알을 주울 수 있었다.

이삭을 줍는 여인들의 굽은 허리에서 삶의 고단함이 느껴지지만, 말없이 땅을 향해 뻗은 거친 손에서는 강인한 생명력이 느껴진다. 일반적으로 밀레가 이 그림을 통해 '노동의 숭고함'을 전한다고 말한다. 그런데 정말 그럴까?

종교적 소재로 가난한 이들을 그리다

장 프랑수아 밀레는 프랑스 서북쪽 노르망디 지역에서 농부의 아들로 태어났다. 어려서부터 땅을 딛고 사는 사람들의 모습을 가까이에서 보고 자랐기 때문인지, 그가 그린 농촌의 풍경에는 하늘보다 땅이 차지하는 비율이 더 높다. 프랑스 시인이자 평론가인 테오필 고티에는 밀레를 두고 '대지의 화가'라는 별명을 붙이고는 "그의 그림은 단순해서 사람의 시선을 끌지는 못하지만, 한 번 시선이 머물면 오랫동안 빠져들게 된다"라는 평을 남기기도 했다.

밀레는 성경 속 이야기를 직접적으로 그리는 대신 평범한 사람의 일상이 신성하게 느껴지도록 그리는 방법을 택했다. 그렇기에 관람자는 낯설지 않은 이들의 모습을 통해 쉽게 몰입하고 공감한다.

이 그림의 모티브는 구약 성경의 「룻기」다. 룻은 남편이 죽은 후, 친정에 돌아가지 않고 시어머니 나오미를 보살피기 위해 곁에 남는다. 살림이 녹록지 않았기에 그들은 이삭을 줍기 위해 나오미의 먼 친척이자 대지주 보아스의 농장을 찾는다. 이때 성실하고 심성이 고운 룻은 보아스의 눈에 들고, 두 사람은 결혼한다.

〈이삭줍기〉를 그리기 4년 전, 밀레는 이미 룻과 보아스를 주인공으로 한 〈농부들의 휴식(룻과 보아스)〉을 살롱전에 출품한 적이 있다. 성경에서 대지주인 보아스가 그림 속에서는 19세기 프랑스 농민의 옷을 입고 소작농으로 등장한다.

룻은 막 이삭을 줍다가 잠시 목을 축이기 위해 다른 농부들 근처에 온 듯하다. 그녀의 손에 들린 짚단은 산더미처럼 쌓인 배경

장 프랑수아 밀레, 〈농부들의 휴식〉,
캔버스에 유화, 67.3×119.7cm, 1850~1853년, 보스턴 미술관

의 짚더미와 비교되어 더욱 초라해 보인다.

룻과 보아스는 그림의 왼쪽에서 등장하고, 그림의 삼분의 이를 차지하는 오른쪽 장면에는 고된 노동의 한가운데에서 편하게 휴식을 취하는 농부 무리가 자리하고 있다. 제목도 〈농부들의 휴식〉으로, 동시대 농부들의 모습을 통해 시대상을 반영하는 데 집중했다.

성경 이야기에 프랑스적 감각을 더한 이 작품은 1853년 살롱전에서 2등을 수상한다. 그러나 그로부터 4년 후인 1857년, 밀레는 다시 한번 〈이삭줍기〉를 살롱전에 출품하며 뜨거운 감자로 떠오른다. 대지주와 소작농의 빈부 격차가 컸던 1850년대였기에 "프랑스의 실제 농촌 사회를 표현한 걸작"이라는 평과 "누더기를 걸친 허수아비가 등장하는 그림"이라는 평이 극명하게 대립한 것이다.

밀레의 그림은 평화로워 보이지만 당대 사회에 대한 날카로운 분석이 함께였고, 종교적 소재를 활용하여 가난한 사람들의 모습을 담았다. 이러한 이유로 후배 화가 빈센트 반 고흐는 밀레를 가장 존경하는 화가로 꼽기도 했다.

평범함을 그린
특별한 명작

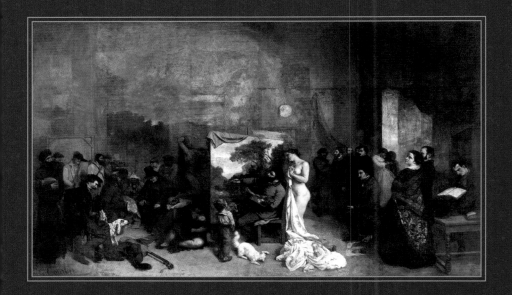

귀스타브 쿠르베, 〈화가의 아틀리에〉,
캔버스에 유화, 361×598cm, 1854~1855년, 오르세 미술관

귀스타브 쿠르베,
〈화가의 아틀리에〉

아틀리에는 예술가가 작업하는 공간을 일컫는다. 그러나 아틀리에를 단순히 그림 그리는 공간이라는 의미를 넘어 예술가가 세상을 바라보는 관점을 연구하는 장소라고 이야기하는 그림이 오르세 미술관에 전시되고 있다.

1848년, 프랑스는 2월 혁명으로 시민 왕 루이 필리프를 폐위하고 공화정으로의 변화를 시도한다. 그러나 1대 대통령으로 선출된 루이 나폴레옹 보나파르트는 쿠데타를 일으켜 제2제정을 선포하고, 나폴레옹 3세라는 이름으로 스스로 황제의 자리에 오른다. 1789년에 시작된 프랑스 대혁명의 바람은 60여 년간 이어지며 프랑스 사회 전반에 큰 변화를 불러일으켰고, 미술 또한 그 영향을 피해갈 수 없었다.

과거에는 왕립 아카데미를 중심으로 주제와 기법, 양식 등의 요소를 갖춘 역사화가 이른바 잘 그린 그림으로 평가됐다. 그러나

새로운 시대의 화가들은 변화를 꾀하고 있었다. 혁명을 통해 신분제가 사라지면서 평등한 세상이 되자, 그림의 주요 소비 계층도 왕실과 교회에서 신흥 부르주아로 옮겨갔다. 집 안을 장식할 만한 그림은 철저히 개인의 취향에 맞춰졌고, 그에 걸맞은 그림을 찾는 화상이 본격적으로 나타났다.

그림의 주제도 국가적이고 영웅적인 것에서 개인적인 것으로 바뀌면서 사실주의가 등장했다. 귀스타브 쿠르베는 "나에게 천사를 그리라고 말하는 자는 내 눈앞에 천사를 데려오라"라고 했는데, 그에게 사실주의란 화가가 직접 보고 경험한 바에 근거한 현실을 그리는 것이었다.

현실이 전통보다 가치 있다는 선언

쿠르베가 1855년에 완성한 〈화가의 아틀리에 : 7년간의 내 예술적 윤리적 삶을 결정짓는 사실적 우의〉에는 그가 화가로서 말하고 싶었던 모든 것이 커다란 캔버스 안에 담겨 있다.

그림 한가운데에는 누드를 등지고 풍경화를 그리는 화가가 있다. 그 옆의 아이는 화가를 올려다보고 있고, 이를 중심으로 왼쪽과 오른쪽에 다양한 인물군이 펼쳐진다.

작업실의 주인은 쿠르베 자신이다. 누드를 등진다는 것은 이제껏 주류였던 고전 회화의 전통을 거부하는 것으로 해석된다. 작품 속 그림은 쿠르베의 고향인 오르낭을 그린 풍경화로, 이 또한 자신

이 직접 보고 겪은, 정말로 '아는 것'을 상징한다. 캔버스 뒤에는 십자가에 못 박힌 인물이 그늘 속에 자리하는데, 쿠르베에게 종교화보다 지금 시대를 담은 풍경화가 더 중요하다는 의미이기도 하다. 화가 곁에 선 아이는 그림에 대한 순수한 화가의 마음을 보여준다.

그림의 오른편에는 작업 중인 쿠르베를 바라보는 이들이 등장한다. 실제로 파리에서 인연을 맺고 지내며 영향을 받은 사람들로, 그중 오른쪽에 앉아 책을 읽는 인물이 새로운 젊은 예술가들을 지지하던 시인이자 비평가, 샤를 보들레르다. 그림 왼쪽을 차지한 인물들은 고향 사람들로, 당대 정치 상황에 대한 회의감을 상징적으로 표현했다. 모든 인물은 쿠르베가 실제로 만난 적이 있거나 같은 시대를 사는 사람들이다. 그는 이 그림을 통해 '동시대성'이라는 가치 즉, 현실을 담은 그림이 전통적인 누드화보다 더 가치 있다는 선언을 한 것이다.

평범한 일상이 회화의 진실이 되어야 한다

〈화가의 아틀리에〉는 1855년 살롱전에 출품됐으나 낙선한다. 쿠르베는 전시회에서 작품을 선보일 수 없게 되자, 사비로 '사실주의관'이라는 전시장을 만들어 개인적으로 그림을 전시한다. 아울러 전시장 입구에서는 직접 작성한 「사실주의 선언문」을 관람객에게 나눠주기도 했다.

"평범한 일상이 회화의 진실이 되어야 한다"라는 그의 주장은

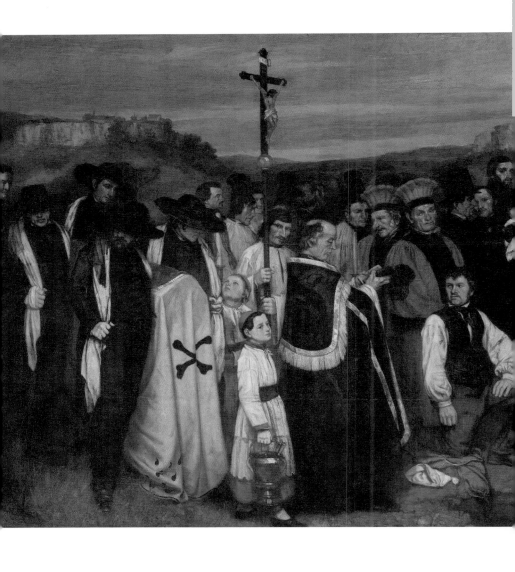

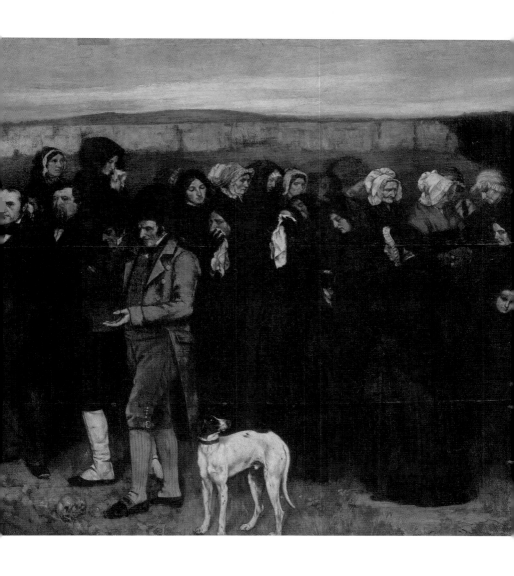

귀스타브 쿠르베, 〈오르낭의 매장〉,
캔버스에 유화, 315×668cm, 1849~1850년, 오르세 미술관

오르세 미술관에 함께 전시되고 있는 〈오르낭의 매장〉에서도 확인할 수 있다.

쿠르베의 고향인 프랑스 북부의 시골 마을 오르낭에서 장례식이 진행되고 있다. 그러나 누구의 장례식인지는 알 수 없다. 주인공은 평범한 마을 사람, 즉 '아무개'의 장례이기 때문이다. 그림에는 어떠한 상징도, 교훈적인 메시지도 없다. 그저 장례식이라는 사실만이 그림이 말하고자 하는 전부처럼 보인다.

그런데 평범한 장면이 마치 역사화나 종교화처럼 큰 캔버스에 그려졌다는 이유로 이 작품은 발표 당시에 비난을 면치 못했다. 주인공이 누구인지 알 수 없게, 모든 등장인물이 수평으로 늘어선 그림은 지금까지의 그림과 너무 달랐기 때문이다.

귀스타브 쿠르베는 인간을 그리던 풍경 화가였다. 객관적인 시선으로 자신이 살아가는 시대를 담아내며 '지금', '여기'에서 '우리'의 모습을 바라보자고 외쳤다. 누구나 그림의 주인공이 될 수 있었던 그의 그림은 그때나 오늘날이나 모두에게 공평하다.

불안과 희망,
고뇌와 확신 사이에서

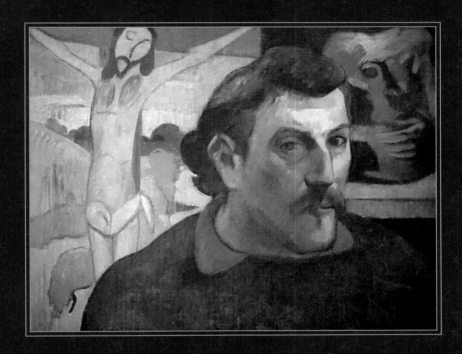

폴 고갱, 〈황색 그리스도가 있는 자화상〉,
캔버스에 유화, 38×46cm, 1890~1891년, 오르세 미술관

폴 고갱,
〈황색 그리스도가 있는 자화상〉

2월 혁명으로 프랑스의 정치 상황이 급변하던 1848년, 폴 고갱은 프랑스인 아버지와 페루인 어머니 사이에서 태어났다. 르 나시오날(Le National) 신문사에서 정치부 기자로 일하던 그의 아버지는 직접 신문사를 차리기 위해 온 가족을 데리고 페루 리마로 향하는 배에 올랐지만, 도착 직전에 동맥류 파열로 쓰러져 갑작스레 세상을 떠난다. 그리하여 고갱은 다섯 살까지 어머니, 누나와 함께 페루에서 살았다. 남미에서 보낸 유년 시절은 훗날 화가가 된 고갱이 추구한 이국적이고 신비로운 취향과 무관하지 않았다.

고갱은 열일곱 살부터 6년여간 해군 사관 후보생으로 배를 타고 전 세계를 항해하다가 어머니의 사망 소식을 듣고 프랑스에 돌아온다. 그 후 어머니 친구가 그의 후견인이 되어 주식 거래인 자리를 소개해주며 증권가에서 일하기 시작한다. 이듬해에는 덴마크 여성과 결혼해 슬하에 다섯 자녀를 둔 어엿한 가장이 된다.

고갱은 수집가로 시작해 그림에 대한 관심을 키웠고, 인상주의 화가 카미유 피사로와 가까이 지내며 직접 그림을 그리기도 했다. 에드가르 드가는 고갱의 그림을 유명한 화상인 뒤랑 뤼엘에게 추천하고, 자신도 구입할 정도로 그의 화가로서의 가능성을 높이 평가했다. 안정된 삶을 살던 고갱은 점차 자신의 삶에서 그림이 차지하는 의미가 커짐을 느꼈다. 그러던 1882년, 프랑스 주식 시장이 폭락하면서 직업을 잃은 그는 본격적인 화가의 길로 들어선다.

더 근본적인 것으로, 더 원시적인 것으로

그러나 예술가의 삶은 가난했다. 수집한 그림을 팔아 생활비를 마련했지만(그 와중에도 세잔의 그림만큼은 최후까지 남겨두려 했다) 결국 아내와 아이들을 처가인 코펜하겐으로 떠나보낼 수밖에 없었다.

경제적, 심리적으로 궁핍해진 상황에서 그의 유일한 돌파구는 예술이었다. 무엇보다 화가로서 성공하고 싶었던 고갱은 1886년 프랑스 서쪽 브르타뉴 지역의 퐁타벤으로 떠난다. 20세기를 앞둔 유럽은 산업과 학문, 과학 기술 등 모든 것이 급속도로 발전했고, 파리 역시 너무도 도시화되었기에 좀 더 근본적인 것을 찾고자 시골을 택한 것이다.

고갱은 그곳에서 나비파(Les Nabis, 히브리어로 '예언자들'이라는 뜻) 화가들과 가까이 교류하며 '종합주의'를 탄생시켰다. 인상주의가 색채를 지나치게 분할하는 경향이 있다고 여겼던 고갱과 종합주

의자들은 흩어진 붓질을 색면으로 종합시키려 했고, 그 과정에서 어두운색으로 외곽선을 그리는 클루아조니슴(Cloisonnisme)도 탄생했다. 이는 화가가 그리고자 하는 대상과 배경을 확실히 나누기 위한 기법으로, 에밀 베르나르와 루이 앙케탱이 스테인드글라스를 만들 때 사용하던 클루아조네 에나멜 기법(유선칠보)과 일본 채색 판화인 우키요에에서 영감을 얻은 것이다. 고갱이 문명의 흔적이 닿지 않은, 좀 더 원시적인 것을 찾아 타히티섬으로 떠나기 전인 1890~1891년에 그린 〈황색 그리스도가 있는 자화상〉에서도 이러한 특징을 찾아볼 수 있다.

마음대로 색을 칠하고 의미를 부여하는 시대

그림 전면에 가장 크게 그려진 인물은 화가 자신이다. 강렬한 인상으로 자리한 그의 얼굴 위로는 강렬한 빛이 내려앉아 음영이 강조된다. 고갱은 스스로 역마의 운명을 가지고 태어났음을 알았다. 퐁타벤에 머물던 그는 파나마와 마르티니크섬으로 여행을 떠났다가, 다시 파리에 머물다 브르타뉴로 돌아간다. 그리고 고흐와 함께 지내기위해 프로방스 지역의 아를에서 두 달, 다시 브르타뉴의 르 풀뒤 마을로 이동하면서도 늘 예술에 대한 고민이 깊었다. 곧은 자세와 구릿빛 얼굴, 큰 코와 녹색 눈 그리고 콧수염은 보는 이로 하여금 그의센 자존심과 강한 성격을 짐작하게 한다.

그림 속 고갱 뒤에는 그가 이전에 그리고 만든 작품이 두 점

놓였는데, 이를 통해 자신의 입체적인 성격과 심리를 표현하며 삼중 자화상을 선보인다. 그리고 두 작품은 미학적, 상징적 관점에서 완전히 대립한다.

왼쪽에는 2년 전에 그린 〈황색 그리스도〉가 있다. 원작과 그리스도의 얼굴 방향이 달라진 것을 보아, 그림을 뒤에 두고 거울을 보며 그렸음을 알 수 있다. 팔을 뻗고 있는 그리스도의 모습은 마치 고갱을 보호하는 것 같기도 하다.

고갱이 〈황색 그리스도〉를 그린 이유는 그리스도에게 자기 자신을 투영했기 때문이다. 인간의 구원을 위해 희생한 그리스도를, 예술에 인생을 걸고 살아가는 자신과 동일시한 것이다. 그렇기에 살짝 기울어진 그리스도의 머리가 고갱을 향하고, 두 인물은 한 방향을 바라본다.

그리스도의 몸에는 노란색, 가슴에는 초록색, 배경의 나무에는 밝은 주황색을 자유롭게 사용했는데, 이 색들은 고갱이 서인도제도를 여행하며 영감을 얻은 것으로 이후 타히티에서 그린 작품에 더 자주 쓰인다.

그림의 오른쪽에 눈, 코, 입 정도만 알아볼 수 있는 야수의 형상은 고갱이 직접 만든 테라코타(구운 흙) 재떨이다. 신이 인간을 창조할 때 흙을 썼듯, 고갱도 예술 세계의 창조주가 되고 싶은 마음을 담아 흙으로 작품을 만들었다. 이 야수의 얼굴은 고갱이 내면에 품고 있던 야수성과 고통을 상징한다.

그는 〈황색 그리스도가 있는 자화상〉을 통해 삶의 한가운데에서 고뇌하는 자신을 표현하고 싶었다. 절대 선과 야수적 본능 사

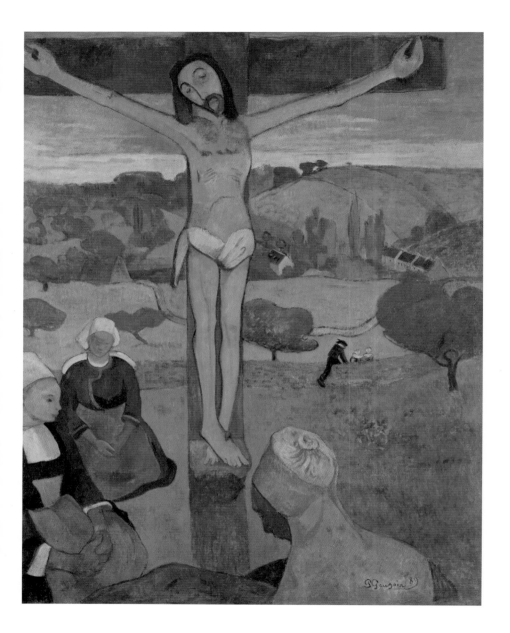

폴 고갱, 〈황색 그리스도〉,
캔버스에 유화, 91.1×73.4cm, 1889년, 올브라이트 녹스 미술관

이, 종합주의와 원시주의 사이에서 예술적, 인간적 모험을 기대하는 자신감 충만한 한 예술가의 자기 성찰이 담긴 그림은 폴 고갱이라는 화가의 성격과 자존심, 불안과 희망을 그대로 보여준다.

고갱은 이 그림을 그린 후 얼마 지나지 않아 남태평양의 타히티섬으로 떠난다. 인간 문명에 깊은 회의감을 느끼고 문명이 닿지 않는 원시적인 곳을 향한 것이다. 그는 타히티섬에서 순수한 자연 속의 인간과 이제껏 자기가 보고 느낀 서구 문명을 종합하는 또 다른 의미의 종합주의를 구현한다.

고갱은 대상의 색채를 눈에 보이는 대로 표현하는 방식을 뛰어넘어 '색채를 해방시켰다'고 평가받는다. 이렇게 자유로운 색채를 사용하는 것은 화가 자신의 감정과 상상을 표현하는 또 다른 방식이 된다. 즉, 화가가 '내 마음대로' 색을 칠하고 의미를 부여하는 시대가 도래한 것이다. 이는 이후에 등장하는 표현주의에도 큰 영향을 끼쳤다.

오랜 비난과 냉대 끝에 열린
새로운 세계

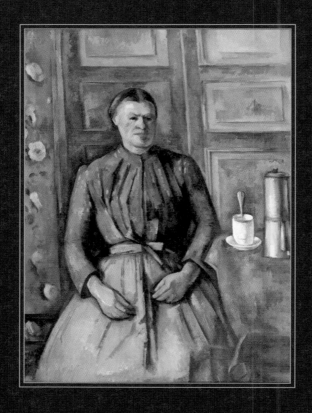

폴 세잔, 〈커피포트와 여인〉, 캔버스에 유화,
130×97cm, 1890~1895년, 오르세 미술관

폴 세잔,
〈커피포트와 여인〉

커피포트가 놓인 테이블 옆에 앉아 있는 한 여인. 오른쪽 얼굴에 강한 음영이 드리워져 있어 어떤 기분인지 파악하기 어렵다. 다만 앞치마를 두른 차림새와 거친 손으로 미루어보아, 상류층 여성이 아니라는 점은 알 수 있다.

화가 폴 세잔은 프랑스 남쪽의 엑상프로방스 출신으로, 부유한 가정에서 태어났다. 법대에 진학했지만 갑자기 화가가 되겠다고 선언한 아들을 그의 아버지는 탐탁지 않게 여겼다. 그러나 세잔은 반대를 무릅쓰고 기어이 화가가 되어 미술사에 한 획을 긋는다.

〈커피포트와 여인〉의 모델은 아마도 세잔의 집안 별장인 자드부팡(Jas de Bouffan)의 가정부, 브레몽 부인일 것으로 추정된다. 세잔은 전문 모델을 기용하기보다 주변의 친숙한 사람들을 자주 그렸다. 낯을 가리는 성격 탓도 있었지만, 작업 시간이 길다는 이유가 더 컸다.

〈커피포트와 여인〉은 인물이 크게 그려져 있어 여인의 성격이 어떠한지, 어떤 생각을 하고 있는지를 표현한 인물화처럼 보인다. 하지만 이 그림은 인물 자체에 대한 해석보다 '인물이라는 대상을 화가가 어떻게 형태적으로 분석했는지'를 엿볼 수 있는 그림이다. 즉, 대상은 사람이지만 인물화가 아닌 정물화에 가깝다.

인물을 그린 정물화

세잔의 의도를 읽어내기 위해서는 그가 그림을 그릴 때 적용한 몇 가지 방식을 알아두면 좋다. 무엇보다 세잔을 대표하는 것이 바로 '다시점(多視點)'이다. 말 그대로 여러 시점을 2차원 평면인 캔버스에서 재조합하는 것이다.

이 그림에서는 배경인 문이 아래에서 위를 올려다보는 시점으로, 여성과 테이블은 위에서 아래를 내려다보는 시점으로 표현됐다. 대상의 본질을 표현하기 위해서는 한 각도가 아니라 여러 각도에서 바라보고, 보이지 않는 부분까지 이해한 후에 그 특징을 가장 잘 보여줄 수 있는 시점을 선택해야 한다는 것이 그의 주장이었다.

세잔은 자신이 그리고자 하는 대상을 복합적인 시선으로 바라봤을 뿐 아니라, 모든 대상을 구, 원통, 원뿔로 단순화했다. 당시 유행하던 인상주의는 눈에 보이는 빛과 풍경에만 집착한다고 생각했기 때문에 인상주의와 고전 회화의 절충안으로 택한 방식이었다. 이 그림에서도 여인의 치마와 몸에서 원뿔을, 머리와 손에서는 구를,

팔과 커피포트에서는 원통을 쉽게 찾아볼 수 있다. 아울러 세잔은 가로선과 세로선을 계획적으로 사용하며 구도적인 균형을 갖추고, 너비와 깊이가 조화를 이루도록 했다.

여기에 마치 프레스코화처럼 물감을 가볍게 칠해 색채의 무게감을 덜어냈다. 납작한 붓으로 조심스럽게 칠해진 자국을 보면 세잔이 붓놀림 한 번에 얼마나 심혈을 기울였는지 느낄 수 있다. 원근법을 사용하지 않는 대신 붓의 움직임과 색을 통해 형태와 부피감을 만들기 위한 흔적이다.

이 그림이 그려진 1890년에서 1895년 사이, 세잔의 작업 스타일에는 몇 가지 변화가 생긴다. 이전까지는 공간과 여백이 구분됐다면 이후로는 명확히 구분되지 않도록 했고, 따뜻하고 밝은 색채 대신 흑갈색과 진청색을 더 많이 사용했다.

〈커피포트와 여인〉에서도 이 두 가지 변화가 적용된 것을 확인할 수 있다. 특히 풍부한 색채를 통해 형태를 구현해야 실재에 가깝게 표현할 수 있다고 생각한 세잔은 갈색과 푸른색에 다양한 변주를 시도했다.

1906년, 그가 세상을 떠나고 그 이듬해에 열린 가을 살롱에서 세잔의 회고전이 열렸다. 이미 남들과 다른 눈으로 대상을 담았던 세잔의 명성은 드높아져 있었기에 그의 작품을 보기 위해 많은 예술가가 파리를 찾았고, 그중에는 패기 넘치던 젊은 스페인 화가 파블로 피카소도 있었다. 피카소는 세잔을 자신의 유일한 스승이라 말할 만큼 그의 작품에 매료돼 있었고 큰 영감을 얻어 훗날 입체주의를 탄생시킨다.

루브르 박물관
미술관에 들어서며

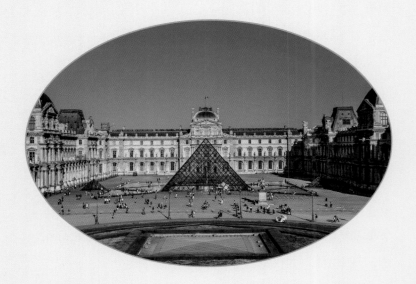

루브르 박물관은 런던의 영국 박물관, 뉴욕의 메트로폴리탄 박물관과 더불어 세계 3대 박물관으로 손꼽힌다. 48만 2,000점에 달하는 소장품들은 기원전의 유물부터 19세기 예술품까지를 아우르며 당대 사람들의 삶과 예술을 선보이고 있다.

12세기, 당시 프랑스를 다스리던 필립 오귀스트는 파리를 침략하려는 적들로부터 도시를 보호하기 위해 강변에 인접해 성을 지어 올렸는데, 이것이

루브르의 시작이다. 1317년부터는 샤를 5세 왕이 머무는 성이었으나, 영국과의 백 년 전쟁이 발발하며 그 기능을 상실했다가 1528년, 프랑수아 1세가 다시 머물며 왕궁의 역할을 되찾았고, 왕궁 안에 갤러리를 만들어 예술품을 전시하기 시작했다.

1682년, 루이 14세가 베르사유 궁전으로 왕실을 옮긴 후, 루브르는 왕실후원을 받는 예술가들의 거주지로 활용됐다. 시간이 흘러 1789년, 루이 16세와 마리 앙투아네트가 프랑스 대혁명으로 폐위되면서 왕실 예술품은 국민의 것이 된다.

1793년 혁명 정부는 루브르를 '공화국 예술중앙박물관'으로 이름을 바꾸고, 자유와 평등 이념을 토대로 대중을 위한 공공 박물관으로 재탄생시킨다.

1980년대에 접어들며 프랑수아 미테랑 대통령은 프랑스 대혁명 200주년 기념으로 파리 현대화 사업인 '그랑 프로제(Grand Project)'를 주도했다. 루브르 역시 현대적인 모습으로 거듭나기 위해 설계 대회를 열었고, 이때 유리 피라미드가 설치된다. 프랑스의 역사와 문화를 상징하는 공간에 지나치게 현대적인 설계가 들어서는 것 아니냐는 우려의 목소리를 뒤로하고, 고대 문명의 피라미드를 현대적으로 재해석한 작품은 시간과 공간을 잇는 랜드마크로 자리 잡았다.

• 자유와 평등을 토대로 한 공공 박물관 •

루브르 박물관은 피라미드 광장을 둘러싼 커다란 디귿(ㄷ) 자 모양의 건물과 그 너머의 미음(ㅁ) 자 건물이 연결된 4개 층으로 이루어져 있다. 일반 관람객에게 공개된 동선을 직선으로 연결하면 약 14.5km이고, 내부 동선이 복잡한 편이라 길을 잃는 방문객도 많다. 루브르는 효율적인 관람을 위해서 3개 관으로 나누어 운영하고 있는데, 바로 리슐리외(Richelieu), 쉴리(Sully), 드농(Denon)관이다.

리슐리외관

리슐리외는 루이 13세 시절을 거쳐 루이 14세 시절까지, 추기경에서 재상이 되며 프랑스가 강대국이 되는 데에 큰 역할을 한 인물이다. 그의 이름을 딴 리슐리외관 바로 옆에는 리볼리 길(Rue Rivoli)이, 그 길 너머에는 리슐리외가 파리에 거주할 당시 머물렀던 팔레 루아얄(Palais Royal)이 자리한다.

대표 작품

+ 메소포타미아 문명을 대표하는 〈함무라비 법전〉
+ 제2제정 시기의 화려한 장식을 엿볼 수 있는 〈나폴레옹 3세의 아파트〉
+ 피터 폴 루벤스의 〈마리 드메디시스의 일생〉 연작
+ 플랑드르 회화와 프랑스 조각들

쉴리관

가장 중앙에 위치한 미음(ㅁ) 자 형태의 건물로, 1850년대에 나폴레옹 3세가 루브르 박물관을 확장하며 이름 붙였다. 막시밀리앵 드 베튄 쉴리 공작은 앙리 4세 시절의 재상으로, 프랑스의 조세 제도를 개혁하고 농업과 산업을 장려해 나라의 안정과 번영을 가져온 인물이다. 루브르가 도시를 지키는 요새로 쓰이던 시절의 흔적이 남아 있고, 17~18세기 프랑스 회화가 층별로 나누어 전시되고 있다.

대표 작품

+ 〈밀로의 비너스〉
+ 그리스 조각
+ 이집트 유물

드농관

유명한 작품들이 가장 많이 전시되어 관람객으로 붐비는 곳이다.

루브르 박물관 초대 관장인 도미니크 비방 드농은 나폴레옹 1세가 원정을 떠날 때 동행하며 전리품으로 어떤 것을 가져와야 할지를 조언했던 고고학자이자 화가, 판화가다. 루브르의 소장품을 늘리는 데에는 큰 역할을 했지만, 이집트처럼 유물을 도난당한 나라 입장에서는 잊을 수 없는 이름일 것이다. 프랑스는 지난 과오를 인정하듯 드농의 이름을 영웅시하지 않는다. 자유와 평등 정신을 기반으로 한 공공 박물관에 침략의 역사가 남아 있다는 점은 루브르 박물관의 아이러니다.

대표 작품

+ 레오나르도 다빈치, 〈모나리자〉
+ 자크 루이 다비드, 〈나폴레옹 황제의 대관식〉
+ 외젠 들라크루아, 〈민중을 이끄는 자유〉

· 한 작품당 10초씩만 봐도 4일이 걸린다 ·

2022년, 루브르 박물관의 방문자 수는 780만 명이었다. 같은 해 파리를 찾은 여행자가 3,300만 명이니, 4명 중 1명은 루브르 박물관을 관람한 셈이다.

루브르 박물관에 상설 전시 중인 3만 5,000여 점의 작품을 한 작품당 10초씩만 본다고 해도 꼬박 4일이 걸릴 정도이니, 한 번의 방문으로 루브르 전체를 관람하기란 불가능하다. 유명한 작품들 위주로 감상을 계획하거나 꼭 보고 싶은 작품들을 정해두고 관람하는 것이 시간과 체력을 아끼는 길이다.

루벤스 혼자서 완성한
유일한 연작

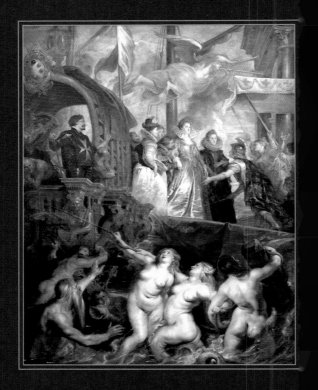

페테르 파울 루벤스, 〈1600년 11월 3일, 마르세유 항구에 도착한 마리 드메디시스〉
캔버스에 유화, 394×295cm, 1621~1625년, 루브르 박물관

페테르 파울 루벤스,
〈1600년 11월 3일, 마르세유 항구에 도착한 마리 드메디시스〉

1600년 11월 3일, 마리 드메디시스는 프랑스 땅에 첫발을 내디뎠다. 고향 피렌체를 떠나 프랑스의 왕비로 살아가기 위해 막 마르세유 항구에 도착한 참이다. 화려한 드레스를 갖춰 입었지만, 마리의 표정에는 긴장감이 역력하다. 한 신사가 그녀의 떨리는 팔을 지탱하고 있고, 긴 여정을 함께한 토스카나 대공비와 만토바 공작부인이 곁을 지킨다.

두 팔을 벌려 이들을 환영하는 인물은 프랑스 왕실을 상징하는 알레고리(한 주제를 말하기 위해 다른 주제를 사용해 그 유사성을 적절히 암시하면서 주제를 나타내는 수사법)로, 백합 문장 망토와 지팡이를 들고 있다. 그 옆으로 가슴께에 손을 올려 존경을 표하는, 마르세유를 상징하는 여성도 마찬가지다. 하늘에는 소문의 여신 페메가 쌍나팔을 불며 왕비가 도착했음을 알리고, 삼지창을 들고 있는 바다의 신 포세이돈은 요정 네레이드들과 함께 그녀가 타고 온 배를 안전하

게 정박시키려 힘쓰고 있다.

　　마리 드메디시스가 페테르 파울 루벤스에게 자신의 일생을 연작으로 의뢰한 1621년 당시, 그는 전 유럽에서 주목받던 인기 있는 화가였다. 그의 화풍은 당대 유행하던 바로크 스타일이었는데, 이는 포르투갈어의 '일그러진 진주(Barroco)'라는 어원에서 출발한 화려하고 과장된 양식을 뜻한다. 르네상스 시대에 정형화되기 시작한 우아한 회화의 원근법이나 명암법 같은 규칙을 좀 더 운동감 있게 표현하며 극적인 효과를 이끌어낸 화풍이다.

프랑스 역사를 한눈에 볼 수 있는 대작

루벤스는 플랑드르(현재의 벨기에와 네덜란드)를 대표하는 화가다. 그는 앤트워프에 화실을 열고 정착하기 이전에 이탈리아와 스페인에서 그림을 공부하며 여행했다. 언어 감각이 남달랐던 루벤스는 이탈리아어와 프랑스어, 라틴어 등 5개 국어를 구사했고, 이 재능은 전 유럽을 오가며 활동하는 화가로서 명성을 드높이는 데 큰 자산이 됐다. 타고난 감각으로 그림을 주문하는 이들을 만족시켰음은 물론, 다른 사람의 입을 빌려 그림을 해설하지 않아도 됐기 때문이다. 주로 대형 종교화나 그리스 로마 신화의 내용을 담은 대작을 그렸는데, 그는 "본능적으로 큰 작품에 더 끌린다"라고 말하기도 했다.

　　루벤스는 몰려드는 작품 주문을 빠르게 소화하기 위해 그림 공부를 마친 재능 있는 제자들을 받아들여 공동 작업을 했다. 그는

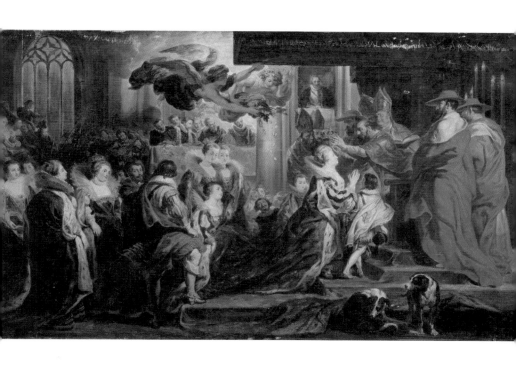

페테르 파울 루벤스, 〈1610년 5월 13일, 생드니에서 거행된 마리 드메디시스의 대관식〉,
캔버스에 유화, 394×727cm, 1621~1625년, 루브르 박물관

일종의 총감독을 맡아 그림의 주제와 구도, 색채 구성에 대한 계획을 세웠고, 제자들은 자신의 특기를 살려 그림을 분업하며 완성해나갔다.

〈마리 드메디시스의 일생〉 연작도 이와 같은 방식으로 제작됐는데, 24점의 연작 중 아홉 번째 작품인 〈1600년 11월 3일, 마르세유 항구에 도착한 마리 드메디시스〉는 오롯이 루벤스 혼자 탄생시킨 작품이다. 연작의 다른 작품들이라고 해서 이에 비해 완성도가 떨어지는 것은 아니지만, 공동 작업이 기본인 작품들 중에 눈에 띄는 작품일 수밖에 없기에 이 시리즈를 대표하는 작품으로 자리매김했다.

1610년, 앙리 4세의 사망 이후 마리는 어린 아들을 대신해 수년간 섭정하며 권력을 가졌으나 1617년, 왕으로서의 입지를 다지고자 했던 아들 루이 13세에 의해 루아르 지방의 블루아 성으로 밀려난다. 그러나 마리는 탈출을 감행하며 반란을 일으킨다.

이때 루이 13세의 재상이던 리슐리외가 모자 관계를 오가며 앙굴렘 조약을 체결하고 갈등이 마무리되는 듯했지만, 이듬해 마리는 다시 한번 내전을 일으킨다. 그리고 이를 종식하기 위한 앙제 조약이 성사됐다. 이러한 정치적 배경 때문에 모자 관계는 다소 껄끄러운 상황이었다.

파리로 복귀한 마리는 국민의 관심을 모자 관계가 아닌 다른 데로 돌리기 위해 뤽상부르 궁전을 새로 짓는 데 몰두했고, 이때 루벤스에게 의뢰한 작품이 바로 이 연작이었다.

아슬아슬한 줄타기 끝에 완성되다

루벤스는 그림을 주문한 마리와 당시 프랑스 왕인 그녀의 아들 루이 13세 모두의 신경을 거스르지 않도록 아슬아슬한 줄타기를 해야만 했다. 마리가 전 왕비이기는 하나, 화가인 자신에게 대작을 의뢰했으니 분명 루벤스에게도 큰 영광을 가져다줄 게 분명했기 때문이다.

루벤스는 3년여 동안 4m에 달하는 높이의 작품들을 그려냈고, (마리가 의뢰한 대로) '눈부신 생애와 프랑스 여왕으로서의 영웅적 업적'을 신화 속 인물을 통해 우화적으로 그리는 데 성공한다. 오히려 지나치게 사실적으로 그릴 경우, 정치적으로 복잡한 배경을 가진 마리나 루이 13세의 감정을 상하게 할 수 있었기 때문이다.

마리의 연작은 완성됐지만, 함께 의뢰한 앙리 4세의 일대기를 표현한 연작은 완성되지 못했다. 똑같은 24점의 연작으로 마주 보게 전시할 계획이었지만 1631년, 아들의 눈 밖에 난 마리가 프랑스에서 추방되며 대금을 지불할 수 없게 됐기 때문이다.

마리의 연작은 1817년부터 루브르 박물관에 전시되고 있다. 이 연작은 당초 뤽상부르 궁전에 전시하려 했던 마리의 의도에 따라 루벤스 갤러리의 넓은 공간에 전시돼 있다. 남편과 아내, 어머니와 아들 사이에 벌어졌던 프랑스 역사와 한 인물의 일생을 한눈에 살펴볼 수 있는 곳이다.

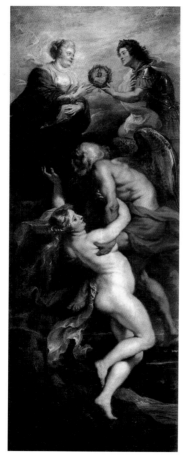

〈마리 드메디시스의 일생〉 연작은 루브르 박물관의 리슐리외관 3층 루벤스 갤러리에서 전체를 만나볼 수 있다.

　연작은 마리 드메디시스의 부모님 초상화를 시작으로, 주인공인 마리의 탄생부터 남편 앙리 4세와의 만남, 결혼, 출산, 대관식을 다룬다. 또 앙리 4세의 죽음으로 섭정을 시작해 아들 루이 13세와의 갈등과 화해를 겪은 후 마지막 작품인 〈진실의 승리〉로 끝을 맺는다.

❖

페테르 파울 루벤스, 〈진실의 승리〉,
캔버스에 유화, 394×160cm, 1621~1625년,
루브르 박물관

어둠으로
빛을 말하다

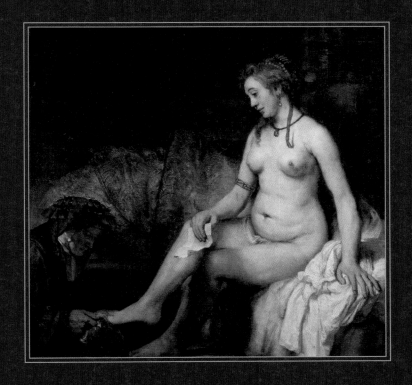

렘브란트 판레인, 〈목욕하는 밧세바〉,
캔버스에 유화, 142×142cm, 1654년, 루브르 박물관

렘브란트 판레인,
〈목욕하는 밧세바〉

다윗왕은 어느 날 저녁, 궁전의 테라스를 거닐다가 아름다운 여성이 목욕하는 장면을 목격한다. 그녀는 다름 아닌 자신의 군대를 이끄는 장수 우리야의 아내 밧세바. 우리야는 다윗의 군대를 이끌고 전쟁에 나간 상태였기에, 다윗은 밧세바에게 편지를 보내 궁전으로 들어와 자신과 동침할 것을 명한다.

렘브란트의 〈목욕하는 밧세바〉는 다윗의 편지를 읽은 직후의 밧세바를 표현한 그림이다. 그림 전경에는 막 목욕을 마친 후 미처 옷을 갖춰 입지 못한 여인의 누드가 빛을 받아 환하게 표현돼 있다. 한 손에는 편지를 쥐고, 다른 한 손으로는 흰 천을 짚은 밧세바는 발을 닦아주는 몸종에게로 복잡한 시선을 떨구고 있다.

성경의 다윗왕과 밧세바 이야기는 오랜 시간 화가들에게 사랑받는 소재였다. 다윗의 궁전은 멋진 건축물의 적합한 모델이, 밧세바는 누드모델이 되어주었기 때문이다. 하지만 렘브란트는 다윗

을 등장시키지 않고 밧세바의 손에 들린 편지를 통해 그의 존재감이 드러나도록 했다. 편지 내용도 오로지 밧세바만이 알도록 비밀스럽게 연출하여, 관람자는 그녀의 감정에 더욱 집중하게 된다. 이 초대에 응하면 부정한 여인이 되나 거절하면 전쟁에 나간 남편의 목숨을 보장할 수 없을 테니, 밧세바의 갈등은 결코 가벼운 것이 아니었다. 편지 한쪽 끝에 묻어 있는 피는 그녀의 미래를 예견하는 듯하다.

　　렘브란트는 밧세바의 내적인 고민을 어두운 실내로 표현했다. 거역하기 어려운 다윗왕의 권력은 시종과 밧세바 사이에 놓인 고급 직물로, 그녀의 선택은 순결한 흰 천을 통해 상징적으로 표현됐고 땅에 디딘 발과 공중에 떠 있는 발은 이러지도 저러지도 못하는 마음을 보여준다.

　　화가는 내면을 강조하기 위해 마치 연극 무대에서 핀 조명을 떨어뜨리듯 밧세바를 상대적으로 밝게 표현했는데, 이러한 극적인 명암 대비를 '테네브리즘(Tenebrism)' 기법이라고 한다. '어두운', '신비로운'이라는 뜻의 이탈리아어 '테네브로소(Tenebroso)'에서 유래한 단어로, 렘브란트가 활동하던 17세기 바로크 화풍의 주요한 특징이기도 하다.

부정한 여인이 된 헨드리케

렘브란트는 결혼 이후 쭉 부유한 삶을 살았다. 화가로서의 성공과 유복한 집안 출신인 아내 사스키아의 재산 덕분이었다. 금전적인 어

려움은 없었지만, 부부 사이에 태어난 세 명의 아이들이 모두 얼마 살지 못한 채 숨을 거둔다. 어렵사리 얻은 넷째 아들 티투스만은 다른 운명이기를 바랐는지, 사스키아는 한 살짜리 아이를 남겨두고 병으로 세상을 떠나며 유언장을 작성했다. 유산의 절반은 렘브란트에게, 절반은 아들에게 남기며 티투스가 성인이 되거나 결혼할 때까지 발생하는 이자는 모두 렘브란트가 갖는다는 내용이었다. 다만 재혼을 하면 상속이 불가하다는 조건도 함께였다.

이 그림을 그릴 당시인 1654년, 렘브란트는 50세를 앞두고 있었다. 그의 곁에는 사스키아가 죽은 후 어린 아들을 돌봐주며 집안일을 돕던 유모 헨드리케가 있었다. 그들은 유언장의 내용 때문에 공식적으로 결혼하지 않고 동거하던 상황이었다. 이 무렵, 그림 주문이 밀려들던 렘브란트의 입지에도 변화가 생긴다. 그가 값비싼 그림이나 소품을 거침없이 사들인 탓에 경제관념이 형편없다고 소문나기 시작한 것이다. 은행과 상인 중심의 암스테르담 사회에서 이는 치명적인 이미지 실추였다. 설상가상으로 헨드리케가 교회 재판에 소환된다. 결혼하지 않고 함께 사는 것은 기독교적 윤리에 어긋난다는 이유에서였다. 그들은 계속해서 날아드는 소환장을 애써 무시했지만, 언제까지고 피할 수만은 없었다. 결국 재판장에 출석한 헨드리케는 부정한 여인, 죄를 지은 여인이 되고야 만다.

그림 속에 담긴 인생의 여정

〈목욕하는 밧세바〉의 모델은 다름 아닌 헨드리케였다. 그녀는 렘브란트의 아이를 임신한 상태로 모델이 되어 캔버스 앞에 섰다. 헨드리케는 사람들의 손가락질과 비난을 감수하며 렘브란트와의 관계를 유지할지 아니면 교회의 말대로 죄를 뉘우치고 그를 떠날지 고민했다. 결국 헨드리케는 렘브란트를 떠나지 않았고 그해 두 사람은 딸을 낳는다. 이름은 코르넬리아. 사스키아와의 사이에서 낳았지만 일찍 세상을 떠난 둘째, 셋째 아이의 이름을 준 것이다.

성경 속 밧세바는 어떤 선택을 했을까? 남편이 전쟁에 나간 사이 다윗의 아이를 갖게 된 밧세바는 이 소식을 궁에 전했고, 다윗은 우리야를 예루살렘으로 불러 아내와 시간을 보내도록 한다. 하지만 다윗의 계획과는 달리 전쟁 중에 절제된 생활을 하던 우리야는 아내와 동침하지 않았고, 결국 전장의 최전선에 배치되어 세상을 떠난다. 밧세바는 다윗의 아내가 되었지만, 그들의 부정 때문인지 첫 아이는 이내 숨을 거두고 말았다. 이후 그 둘 사이에서 태어난 두 번째 아이가 바로 솔로몬이다.

코르넬리아가 태어나고 2년 후, 렘브란트는 공식적으로 파산하며 전성기 때와는 완전히 대비되는 삶을 살아간다. 그의 그림에서 극적으로 표현된 빛과 어둠처럼, 그의 인생도 그러했다. 모든 예술가가 다 그런 것은 아니지만, 유난히 자신의 인생을 반영한 작품을 많이 남긴 이들이 있는데 렘브란트가 그중 한 명이었다.

렘브란트는 특히 자화상을 많이 그렸는데, 자화상 속 그가 입

은 옷이나 표정, 분위기를 살피며 그의 인생 여정을 추측하는 것도
의미 있는 감상이 될 것이다.

그림 속에 감춰진
거짓말

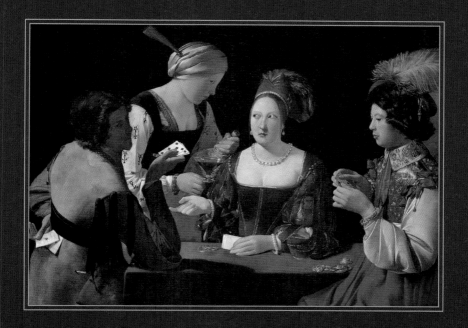

조르주 드 라투르, 〈사기꾼〉,
캔버스에 유화, 106×146cm, 1636~1640년경, 루브르 박물관

조르주 드 라투르,
〈사기꾼〉

세 사람이 테이블에 둘러앉아 카드놀이를 하고 있다. 호사스러운 진주 장신구에 좋은 옷을 입은 여자의 곁에서 시녀가 술잔을 채운다. 여자의 왼쪽에는 허름한 옷을 입고 허리띠에 에이스 카드를 꽂은 채 수상한 손놀림을 보이는 사기꾼이, 오른쪽에는 비단옷에 깃털을 꽂은 모자까지 갖춰 쓴 곱슬머리 청년이 손안의 패를 바라보고 있다. 청년을 제외한 다른 인물들은 서로 눈짓을 주고받지만, 순진한 청년은 다른 이들의 눈빛을 눈치채지 못한 듯하다. 아직 테이블 위, 금화가 가장 많은 이는 청년이다. 그런데 이번 판이 끝난 후에도 과연 그럴까?

사기꾼과 여자는 한 패일 수도, 아닐 수도 있으나 우리로서는 알 수 없다. 다만 그림의 전경이 비어 있어, 관람자가 이 상황에 참여하고 있는 듯한 생생함만 더할 뿐이다.

프랑스에서는 백 년 전쟁 동안 주사위 게임 같은 확률 게임이

084

큰 유행이었고, 군인이나 귀족 들을 중심으로 카드놀이가 퍼져나갔다. 그 이후 앙리 4세의 재위 기간에는 신분에 관계없이 누구나 드나들 수 있는 공공연한 게임장이 만들어질 정도였지만, 그의 아들 루이 13세가 권력을 잡은 1610년부터는 도박 금지법이 강화되어 사사로운 게임장들이 문을 닫았다.

하지만 귀족들은 집에 초대한 손님들과 카드를 이용해 다양한 게임을 즐겼고, 순간의 즐거움과 쾌락에 빠져들었다. 게임에 빠진 사람들은 책 읽기를 등한시했고, 귀족들의 대화 수준은 낮아졌다. 이에 17세기 초반 프랑스에서는 도박을 주제로 한 그림들이 등장한다. 당대 사람들이 흔히 즐겼다는 의미도 있지만, 스스로 품위를 떨어뜨리기 시작한 귀족들에게 교훈을 주려는 목적으로 그려졌다고 해석할 수도 있다.

순진한 청년의 운명은?

〈사기꾼〉이 누구의 의뢰로 어떻게 그려졌는지는 밝혀진 바가 없다. 다만 이탈리아 화가 카라바조의 〈카드 사기꾼〉에서 영감을 받아 그려졌다고 추정할 뿐이다.

카라바조는 이탈리아에서 바로크 회화의 장을 연 화가로, 카라바조 이후 유난히 속임수를 주제로 한 그림이 많이 그려졌다. 라투르의 그림에서도 허리춤에서 카드를 꺼내는 사기꾼의 모습, 빛이 사선으로 화면을 비추는 부분, 인물들의 심리적 긴장감까지 카라바

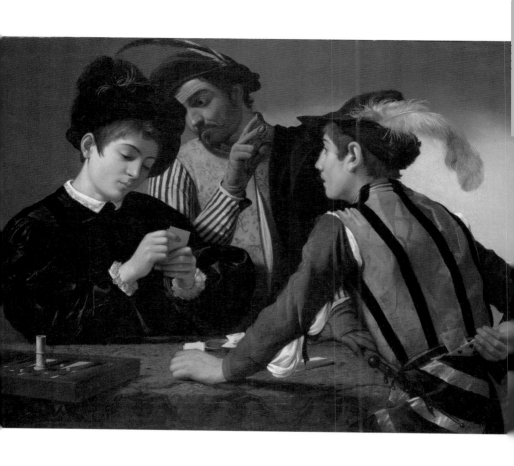

카라바조, 〈카드 사기꾼〉,
캔버스에 유화, 94.2×130.9cm, 1595년경, 킴벨 미술관

조의 그것과 비슷한 부분을 여럿 찾을 수 있다.

라투르의 그림은 연극의 순간을 그린 듯한 작품이 많다. 〈사기꾼〉도 배경이 어둡고 단순하여 연극 무대의 한 장면을 옮긴 것 같은 인상을 준다. 그의 다른 작품들도 어두운 장소나 공간을 배경으로 한 경우가 많은데, 마치 연극 무대에 핀 조명이 떨어지는 것처럼 주인공에게만 시선이 집중되는 극적인 표현이 잦다.

왼쪽에서 강하게 드는 빛이 사기꾼의 손과 에이스 카드를 밝히고, 상대적으로 표정은 어둠에 묻혀 있다. 빛을 가득 받아 시선이 집중되는 여성의 상반신과 청년의 고급스러운 옷은 화려하게 반짝인다. 시녀가 들고 있는 잔은 미묘한 빛 반사로 표현되었고, 머리 두건은 부드러운 촉감이 느껴질 것처럼 은은한 광택을 내고 있다.

이렇듯 어둠과 빛을 이용해 표현하는 명암법을 '키아로스쿠로(Chiaroscuro)'라고 한다. 이탈리아어로 '밝다'라는 뜻의 '키아로'와 '어둡다'는 뜻의 '오스쿠로'가 합쳐진 표현으로 17세기 바로크 시대를 대표하는 기법이다. 빛이 들어오는 방향과 대비를 활용해 극적인 효과를 주는 기법으로, 주로 활용한 화가가 카라바조, 렘브란트 그리고 라투르다.

〈사기꾼〉에서 빛의 방향에 따라 등장인물들을 따라가다 보면 결국 우리는 그들의 시선을 따르는 방식으로 그림을 보게 되는데, 인물들은 누구와도 눈을 마주치지 않고 있다. 누가 누구를 보는지, 서로 신호를 주고받는지 모호하다. 확실한 것은 게임에 참여하고 있는 세 사람이 서로를 바라보지 않음으로써 소통하지 않는다는 점이다.

우아하게 전하는 교훈

이 작품은 문자 그대로의 '빛'뿐 아니라, 꺼트려서는 안 되는 '정신의 빛'을 산란하게 흔들리는 모습으로 표현해 우아한 화법으로 관람자에게 교훈을 전한다. 게임에 심취해 자신이 어떤 상황에 처했는지 알지 못하는 청년의 모습을 통해 도박과 술, 이성의 유혹에 넘어간 사람의 아둔함을 꼬집고 있는 것이다.

라투르는 당대의 명성에 비해 후대인들에게 대단히 늦게 주목받았다. 기록이 많이 남아 있지 않고, 작품도 많지 않기 때문이다. 그가 활동하던 17세기 당시 루이 13세가 라투르의 그림을 소장했고, 1639년에는 궁정 화가로 임명됐던 기록도 있다. 그러나 생의 대부분은 고향인 프랑스 동쪽 로렌 지방에서 상류층을 위해 그림을 그렸을 것으로 추정한다. 그는 1934년에야 '17세기 프랑스 사실주의 화가들'이라는 전시가 주목받으며 연구돼야 할 화가로 알려지기 시작했다.

조용한 일상에
갑자기 등장한 죽음의 의미

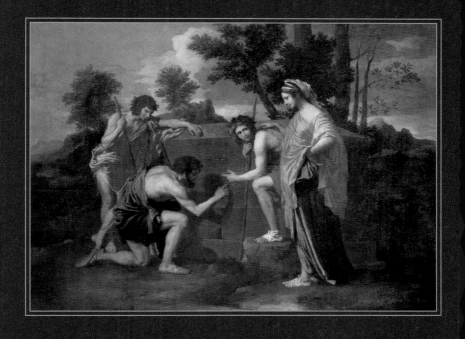

니콜라 푸생, 〈아르카디아의 목동들〉,
캔버스에 유화, 85×121cm, 1638년경, 루브르 박물관

니콜라 푸생,
〈아르카디아의 목동들〉

〈아르카디아의 목동들〉의 '아르카디아'는 그리스 펠로폰네소스반도에 실재하는 지명이다. 이곳은 고대부터 목동들의 낙원으로 전해지다가 로마 시인 베르길리우스가 「전원시」에서 이곳을 풍요와 축복의 땅으로 묘사하며 유토피아를 일컫는 대표적인 장소가 되었다.

드넓은 초원에 건강한 나무가 자라는 아르카디아를 배경으로 네 명의 인물이 등장한다. 세 목동은 양을 치다가 우연히 발견한 무덤을 둘러싸고 묘비에 적힌 글자를 읽고 있다. 가장 왼쪽의 목동은 무덤에 팔을 걸치고 있고, 그 앞의 목동은 다리를 굽히고 앉아 손가락으로 글자를 짚고 있다. 오른쪽 목동도 문장을 가리키며 곁에 선 여인을 돌아보는데, 여인은 여유로운 자세로 가르침을 주는듯한 자세를 취하고 있다.

평화로운 초원에 버려진 무덤을 발견한 목동들의 표정은 놀라움과 호기심에 물들어 있다. 그들은 무덤이라는 것은 알았지만,

배움이 길지 않아 아마도 그 위에 새겨진 글자가 무슨 의미인지 바로 알 수 없었을 것이다.

목동들과는 달리 좋은 옷을 입고 있는 여인의 존재가 무엇인가를 두고는 해석이 분분하다. 어떤 이는 '역사'라고 해석하는가 하면, 또 다른 이는 '죽음'이라고 해석한다. 만일 그녀가 역사를 상징한다면 무지한 목동들에게 '죽음은 이전에 살았던 사람들도 모두 만난 것이고, 너희에게도 언젠가 찾아갈 테니 두려워 말라'는 이야기를 전해주는 장면으로 해석할 수 있다. 반면 죽음을 상징한다면 '죽음은 늘 우리 곁에 아무렇지도 않은 모습으로 존재한다'는 뜻으로 해석할 수 있을 것이다.

인물들의 시선과 손가락이 집중되는 곳에는 "Et in Arcadia ego(아르카디아에도 나는 있다)"라는 라틴어 문장이 적혀 있는데, 여기서 '나'는 죽음을 의미한다. 이 문장은 이탈리아 화가 게르치노가 1618~1622년에 그린 그림에 처음 쓰였다. 숲속에 버려진 무덤과 그 위에 올려진 해골을 발견한 목동들의 모습을 그린 이 그림의 영향으로 푸생 또한 자기만의 방식으로 같은 주제를 작품에 담아냈다.

무덤의 주인도 아르카디아 사람이었을 것이다. 하지만 눈을 감은 후에는 아르카디아의 푸르른 하늘을 다시 볼 수도, 비옥한 땅을 딛고 일어날 수 없다는 것을 건강한 목동들의 신체를 통해 이야기하고 있다. 그들은 아직 건강하고 젊어서 죽음에 대해 생각해본 적 없지만, 이 무덤의 주인처럼 언젠가 죽음을 맞이할 것이다.

아무 일도 일어나지 않을 것 같던 일상에 갑자기 등장한 죽음은 관람자에게도 호기심과 긴장감을 선사한다. 하지만 푸생은 인물

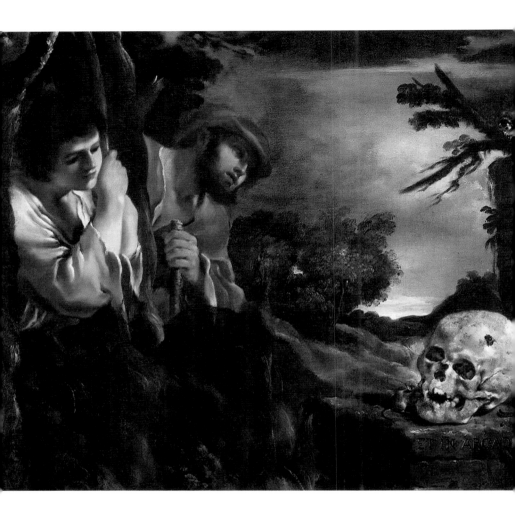

게르치노, 〈아르카디아에도 나는 있다〉,
캔버스에 유화, 78×89cm, 1618~1622년경, 바르베리니 궁전 국립 고전 미술관

들을 전면에 크게 배치하고 배경을 드넓게 펼치는 고전적인 구도를
통해 크게 동요할 법한 심리 상태를 감추고 오히려 평온한 분위기를
연출했다.

　　이렇듯 인물들의 감정을 직접 드러내지 않고 관람자가 직접
철학적인 메시지를 읽어낼 수 있도록 한 푸생의 그림에서는 '그랜드
매너(Grand Manner)'가 느껴진다. 그랜드 매너란, 고전 회화에 표현
되는 이상적인 아름다움을 이르는 말이다. 고상함, 우아함, 화려함,
장엄함 같은 수식어를 동반하는데, 주로 르네상스 시대의 라파엘로
와 17세기 니콜라 푸생을 대표적인 화가로 손꼽는다.

태양왕의 마음을 사로잡은 이유

푸생이 활발히 활동하던 17세기 중반에는 죽음에 대한 직접적인 메
시지를 드러낸 그림들이 나타났는데, 그 대표적인 예가 플랑드르 지
역에서 많이 그려진 바니타스(Vanitas) 정물화였다. 바니타스란 라
틴어로 헛됨, 허영, 공허함을 뜻하는 '바누스(Vanus)'에서 유래한 말
로, 중세 시대에 유럽을 휩쓴 흑사병으로 인해 사회에 만연해진 허
무주의적인 자세에서 기인해 등장한 화풍이다. 더불어 1618년부터
1648년까지 이어진 30년 전쟁으로 막대한 인명 피해가 발생하면서
이러한 풍조가 다시금 고개를 들었다는 점도 기억해야 한다. 푸생은
〈아르카디아의 목동들〉을 통해 죽음의 대표적인 상징인 해골을 그
려 넣지 않고도 '죽음을 기억하라'라는 메시지를 우아한 표현력으로

철저히 계산된
완벽한 상상

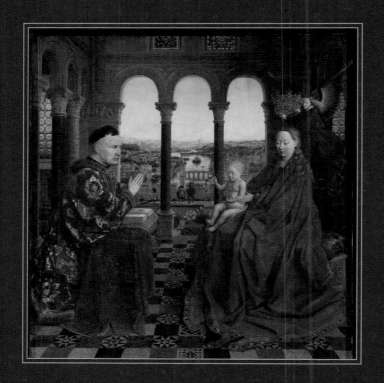

얀 반에이크, 〈롤랭 대주교와 성모〉,
목판에 유화, 66×62cm, 1436~1441년경, 루브르 박물관

얀 반에이크,
〈롤랭 대주교와 성모〉

한 남자가 아기 예수를 안고 있는 성모 마리아에게 경배하고 있다. 그의 이름은 니콜라 롤랭. 롤랭은 와인 산지로 유명한 프랑스 부르고뉴 공국의 공작 필립 르 봉을 섬기며 지역을 관리하던 유능한 재상이었다. 최고 권력자를 도와 부르고뉴의 영토가 6배 이상 확장되도록 도운 것은 물론 1435년에는 영국과 프랑스 사이에 이어져 오던 백 년 전쟁을 매듭짓는 '아라스 조약'을 이끌어내며 이름을 남겼다.

이토록 사회적 명망이 높고 경제적으로도 풍족하던 롤랭 재상이 겸손한 자세로 성 모자 앞에 기도서를 펼치고 손을 모았다. 그의 지위를 암시하듯, 금실로 수놓은 모피 외투가 매우 화려하다. 게다가 성 모자만큼 크게 그려진 롤랭의 모습은 일반적으로 성 모자가 더욱 강조되던 다른 그림들과는 사뭇 다르다.

〈롤랭 대주교와 성모〉는 롤랭이 부르고뉴 지역 노트르담 뒤 샤텔 성당 내부의 가족 예배당을 장식하기 위해 지금의 벨기에에서

활동하던 얀 반에이크에게 의뢰한 그림이다.

굳게 다문 입술과 강한 인상을 주는 코, 흔들림 없는 눈빛을 통해 롤랭이 단호하고 강인한 성격이었음을 유추할 수 있다. 화가는 상대적으로 롤랭의 손을 작게 그리면서도 주름을 섬세하게 표현하여, 얼굴에서 느껴지는 힘과 대조를 이루도록 연출했다. 그가 앞에 펼쳐둔 기도서에는 "주님, 제 입술을 열어주소서(Domine, labia mea aperies)"라는 문장이 있는데 이는 아침 기도문으로, 그림 속 상황이 오전이라는 것을 알 수 있다.

플랑드르 회화를 확립하다

책에 적힌 글자까지 읽을 수 있을 정도로 그림이 세밀하게 그려질 수 있었던 것은 얀 반에이크가 유화 기법을 사용했기 때문이다. 유화는 안료에 아마인유를 섞어 만든 물감으로 그린 그림이다. 공기에 노출됐을 때 색이 진해지면서 천천히 마르는 특성 때문에 빨리 완성하기에 적합하지는 않았지만, 훨씬 섬세하게 표현할 수 있었다.

플랑드르 지역은 르네상스가 발전한 피렌체보다 훨씬 북쪽에 위치한다. 이탈리아 화가들은 예배당을 장식할 그림을 그릴 때 주로 프레스코 기법을 사용했다. 벽면에 회반죽을 바르고 그 위에 바로 색을 칠하면 건조한 날씨 덕분에 빠르게 물감이 말라 작업 시간을 줄일 수 있었다. 반면 같은 기법을 춥고 습한 플랑드르 지역에서 활용하면 그 장점이 발휘되지 않았기에 패널에 그려서 따로 세워

두는 방식이 발달했다. 당시 서유럽에서는 통상 달걀노른자를 안료에 섞어 칠하는 템페라 기법을 많이 활용했지만, 북쪽 화가들에게는 이 또한 그리 획기적인 방법이 아니었다. 그러다 12세기에 발명됐지만 크게 주목받지 못하던 유화가 15세기 플랑드르 화가 얀 반에이크의 체계적인 도입으로 존재감을 드러냈다.

성모 마리아의 무릎에 앉은 아기 예수는 한 손을 들어 롤랭 재상을 축복한다. 다른 손에는 십자가가 장식된 작은 구를 들고 있는데, 이는 그가 다스리는 세상을 상징한다. 성모의 머리 위로는 천사가 화사한 왕관을 막 얹으려는 참이다. 성모는 젊고 우아한 여인으로 등장하는데, 화가는 성모가 입은 붉은 옷 테두리에 금색 글씨로 "레바논 삼나무처럼 고귀한"이라는 문장을 새겨두었다. 성모 마리아의 특별한 존재감을 직접적으로 표현함으로써 롤랭의 지위가 아무리 높고 부유해도 결국 자비와 용서를 갈구하는 나약한 인간에 불과하다는 점을 표현한 것이다.

탐욕과 기적 가운데서

이제 인물들에서 시야를 더 멀리, 넓게 두고 그림을 바라보자. 빛이 들어오는 세 개의 창과 나란히 흐르는 강, 저 멀리의 수평선까지 시야를 넓히면 롤랭에 대한 몇 가지 정보를 더 발견할 수 있다.

다리로 이어져 있는 오른쪽과 왼쪽 마을은 실존하지 않는 풍경이다. 교회의 종탑이 곳곳에 높이 솟아 있고, 부르고뉴 공국이 영

토를 확장하며 지배한 지금의 겐트, 제노바, 리옹, 오툉, 리에주 등 많은 도시의 모습이 뒤섞여 있다. 화가가 그린 것은 여러 도시의 이미지를 차용한 가상 도시였지만, 결국 롤랭 재상 시기에 발전한 부르고뉴를 비유적으로 표현했다고 해석할 수 있다.

동시에 예배당을 꾸미기 위한 그림이라는 목적에 충실하듯, 종교적 요소가 곳곳에 숨어 있다. 우선 롤랭 재상 머리 위의 실내 기둥에는 추방되는 아담과 이브, 카인을 죽이는 아벨, 술 취한 노아의 모습이 장식돼 있다. 롤랭은 유능한 재상이었지만 왕실 수입을 착복하거나 스스럼없이 뇌물을 받기도 했다. 가장 왼쪽 기둥에 포도나무가 조각된 것과 왼쪽 창문 너머의 풍경이 포도밭인 것은 부르고뉴 지역의 최대 수입원이 와인이었기 때문이고, 이는 롤랭이 축적한 막대한 재산을 상징한다. 그러나 업보를 덜고 싶었던 그는 실제 본(Beaune) 지역의 가난한 사람들을 위한 병원을 짓기 위해 기부를 했다.

얀 반에이크의 치밀함은 여기에서 끝나지 않는다. 창문 바로 앞 작은 화단에는 순결을 뜻하는 백합, 고통을 뜻하는 아이리스, 성모 마리아를 상징하는 작약이 피어 있고, 그 곁에는 부활을 상징하는 공작이 노닌다. 이 그림은 14세기 말부터 15세기 초까지 세상 모든 사물에서 신의 모습을 찾고 의미를 부여하며 정밀하게 묘사한 국제 양식 회화의 특징을 이어받았다. 철저하게 계산된 하나의 거대한 원근법은 빈틈없는 구성을 자랑하고, 무엇보다 돋보기를 이용해 천천히 감상하고 싶을 만큼 놀랍도록 섬세하다.

난간 앞에 서서 마을을 바라보는 두 사람 중 오른쪽 인물은

얀 반에이크로 추정된다. 이는 작품 속에 자신을 그려넣어 존재감을 드러내고 싶어 하는 인간의 욕망을 표현한 것이다. 가까이에 아름다운 정원이 있어도 보지 못하고 등을 돌린 채 속세를 바라보는 뒷모습은 탐욕 때문에 주변을 살피지 못하는 인간의 어리석음을 의미한다.

만약 사물에도
감정이 있다면

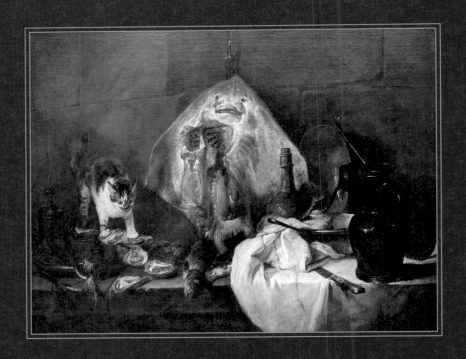

장 바티스트 시메옹 샤르댕, 〈가오리〉,
캔버스에 유화, 145×146cm, 1728년, 루브르 박물관

장 바티스트 시메옹 샤르댕,
〈가오리〉

고대 그리스에서는 손님을 맞이할 때 첫째 날에는 직접 식사를 대접하고, 이튿날부터는 손님 취향에 맞는 끼니를 챙길 수 있도록 바구니에 식재료를 담아 전달하는 풍습이 있었다. 이렇게 식재료를 소재로 그림을 그리던 화가들을 '세니아(Xenia)'라고 불렀는데, 많은 미술사학자는 이들을 최초의 정물 화가라 여기고 있다.

시간이 흘러 17세기, 네덜란드 정물화가 주목받기 시작한다. 정물화의 대상은 귀한 보석이나 장식품으로, 그림은 주로 부와 명예의 허망함을 논하거나 꽃과 과일, 곤충, 동물 가죽, 해골 등 다양한 소재에 상징적 의미를 담아 그려졌다. 부유한 무역 상인들이라는 확실한 소비층이 있었지만, 정물화로 화가의 능력을 인정받기 어렵다는 분명한 한계가 있었다.

우리가 익히 알고 있는 것처럼 그림은 일반적으로 종교화, 역사화, 초상화, 풍경화, 정물화 등으로 구분하는데, 서양 회화에서는

실제로 본 적 없는 장면인 종교나 신화, 역사 이야기를 화가의 상상력으로 구현하는 것을 실력의 반증이라 여겼다. 교훈적인 내용과 이상적인 미적 취향이 반영된 그림은 높은 평가를 받았던 반면 눈앞의 정경을 그리는 풍경화나 죽은 사물을 그리는 정물화는 상대적으로 낮은 평가를 받았다.

그러나 이러한 정물화의 역사에서 독보적인 존재감을 드러낸 화가가 있었으니, 바로 장 바티스트 시메옹 샤르댕이다. 그는 일상에서 손쉽게 접하는 정물에 특별한 숨결을 불어넣어 가치를 재조명하고 정물화의 지위를 드높였다. 아름다운 정물화로 많은 사랑을 받은 후배 화가 앙리 마티스는 샤르댕을 "사물의 감정을 그릴 줄 아는 화가"라고 평하기도 했다. 그러한 그의 작품 중 가장 유명한 것이 바로 〈가오리〉다.

그가 선택한 소박한 삶

피를 흘리는 가오리가 시선을 사로잡는다. 하얀 표면에 붉은 내장이 그대로 드러나 있어 강렬한 인상을 주면서, 시선은 자연스럽게 가오리의 눈과 입으로 향한다.

표정이 있을 리 없는데도 어쩐지 감정을 전하는 것 같은 상처 난 가오리 얼굴 아래로 흩어진 굴과 생선, 파가 놓였다. 누군가 자리를 비운 사이, 냄새를 맡고 온 고양이가 조심스레 꼬리를 세우고 생선을 향한다.

그림의 오른쪽에는 접힌 식탁보가 부피감을 만들며 뭉쳐져 있고, 그 앞으로는 칼과 물병이 놓여 있는데 투박한 모양새를 보아 중산층 가정의 주방임을 짐작할 수 있다.

마름모꼴인 가오리의 몸 왼쪽으로 빛이 들고, 오른쪽으로는 그늘이 드리운다. 잔뜩 긴장한 고양이 등 위를 스쳐지난 빛은 가오리의 내장을 지나 하얀 식탁보를 향한다. 그 위에는 깊이감을 보여주기 위해 비스듬히 놓인 칼과 반짝이는 물병이 배치됐다.

빛과 어둠을 이용한 구성이 도드라지는 가운데 생물과 정물, 산 것과 죽은 것, 큰 것과 작은 것, 가까운 것과 멀리 있는 것, 부드러운 것과 단단한 것, 정면과 측면 등 서로의 특징을 극대화하는 것들이 조화를 이룬다. 특히 '정물'을 그린 그림이지만 유일한 생물인 고양이의 모습을 통해 긴장감과 생동감을 전한다.

특별하지 않은 것을 특별해 보이게 하는 재능

샤르댕이 활동하던 18세기 초반 프랑스는 루이 15세가 통치하던 시절로, 로코코풍의 귀족 중심 예술이 주를 이뤘다. 화려하고 부유한 이들의 일상이 주제가 되던 그때, 파리의 목수 아들로 태어난 그는 중산층의 소박한 삶을 주제로 택했다.

그림을 배우던 시절, 그의 스승들 역시 역사화를 그렸고 그 또한 배웠지만 샤르댕은 동기들 사이에서도 눈에 띄는 실력자는 아니었다. 그는 당대의 다른 화가들처럼 여행하며 견문을 넓히지도 않

왔고, 고전 미술의 고향 로마에 가본 적도 없었다. 이는 처음부터 그가 고전 미술이 추구하던 것과는 다른 가치에 더 무게를 두었다는 사실을 알 수 있는 부분이다.

샤르댕은 그림 그리는 모습을 다른 사람들에게 공개한 적이 없는 화가로 알려져 있다. 그의 그림에서 풍기는 특유의 분위기가 어떤 방식으로 탄생하게 됐는지 자세히 알 수는 없지만, 남아 있는 완성작이 79점밖에 되지 않는 것으로 보아 그리는 시간은 상당히 길었을 것으로 추정된다. 특별하지 않은 것을 특별해 보이게 하는 그의 능력은 타고난 재능이었다기보다 끊임없는 노력의 결과였던 것이다.

1728년, 그는 왕실 아카데미가 주관하는 국전인 '살롱전'에 〈가오리〉를 포함한 12점의 작품을 출품했다. 그리고 심사위원들에게 "동물과 과일을 그리는 데 재능 있는 화가"라는 평가를 받으며 아카데미 회원이 되었다.

샤르댕의 정물화는 일차원적인 단순한 형태의 재현에 머물지 않았고, 화가의 시선을 담아 충분히 예술적 가치를 표현할 수 있음을 증명했다. 매일 사용하는 물건과 주변에서 쉽게 볼 수 있는 평범한 일상 속의 아름다움을 그려낸 화가가 바로 그였던 것이다.

5만 명이 돈을 내고
구경한 그림

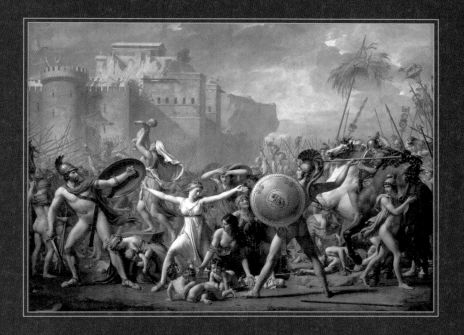

자크 루이 다비드, 〈사비니 여인들의 중재〉,
캔버스에 유화, 385×522cm, 1799년, 루브르 박물관

자크 루이 다비드,
〈사비니 여인들의 중재〉

전쟁의 한복판에서 여인 헤르실리아가 두 남자의 전투를 막아선다. 왼쪽은 그녀의 아버지이자 사비니의 수장 타티우스, 오른쪽은 그녀의 남편이자 로마를 대표하는 로물루스다. 이 가족에게는 어떤 사연이 있어서 헤르실리아의 남편과 아버지가 맞서게 된 것일까?

늑대 젖을 먹는 쌍둥이 형제 모습이 담긴 방패를 든 로물루스는 로마를 건국한 인물이다. 그는 로마의 인구를 늘리기 위해 사비니를 침략해 여인들을 납치했다. 사비니 사람들은 빼앗긴 딸들을 되찾기 위해 3년간 전쟁을 준비하지만, 그사이 로마인들과 결혼한 사비니 여인들에게서 아이들이 태어나기 시작한다.

사비니는 가족을 빼앗은 나라에 복수하기 위해 전쟁을 벌였다. 하지만 그사이 가족이 되었다는 사실을 알게 된 두 나라의 왕이 방패를 치우고 칼과 창을 물리자, 그들을 둘러싼 로마와 사비니 사람들은 평화를 외치며 투구를 들어올린다.

혁명의 가치 아래 평화를 말하다

다비드는 그림을 가로로 나누어 전경과 후경을 명확히 구분했다. 마치 공연장의 배경과 배우들을 나누듯, 등장인물들에게 공평하게 빛을 나누어 인물군 전체에게 시선이 닿게 했다. 그리스 조각상처럼 탄탄한 몸의 남성들과 원색 옷을 입은 여성들이 대조를 이루고, 주인공인 헤르실리아는 가장 밝은 흰색 옷을 입은 채 그림의 중심을 잡는다.

배경 건물에 드리운 그림자와 아이를 높이 들어올린 여인, 타티우스의 다리와 마주 보고 선 로물루스의 다리, 앞발을 들어올린 말, 짚더미가 꽂힌 창이 전체 그림에서 커다란 브이(V) 자를 구성하며 역동적인 분위기를 재현한다.

신고전주의는 18세기 중반부터 유럽에서 가장 유행한 예술 양식으로, 폼페이 유적 발굴을 계기로 고대 그리스와 로마 시대를 추앙하며 고전 미술이 추구한 이상적 아름다움을 재현하고자 했다. 선을 강조해 한눈에 단순한 형태를 알아볼 수 있도록 하고, 원근법과 명암법처럼 르네상스 시대에 확립된 회화의 기초를 충실히 적용하면서, 마치 잘 만든 조각상처럼 붓 자국 없이 인물을 매끈하게 그리는 것이 특징이다. 1789년 시작된 프랑스 대혁명으로 '귀족적인 것'에 대한 반발심과 더불어 새로운 세상에 대한 규범과 질서를 확립하고자 하는 사회적 분위기가 고전주의의 유행에 불을 붙이는 계기가 됐다.

자크 루이 다비드는 1775년부터 6년간 로마에서 공부하며

신고전주의 화풍을 습득한 후 프랑스로 돌아왔다. 이상적인 아름다움을 추구하는 고전주의에 자신이 추구한 도덕성과 영웅성을 더해 18세기 신고전주의를 대표하는 화가로 자리매김한 그는, 프랑스 대혁명에 가장 적극적으로 참여한 예술가 중 하나였다. 1792년에는 국민공회의 의원으로 선출돼 루이 16세의 단두대 처형 진행 여부를 결정하는 투표에 찬성표를 던지기도 했다.

적극적으로 혁명 정치에 참여하던 그는 막시밀리앙 드 로베스피에르(프랑스의 변호사, 혁명가, 정치가이자, 프랑스 대혁명 시기 자코뱅파의 주요 지도자 중 한 명)의 몰락 여파로 감옥에 갇히기도 했는데, 〈사비니 여인들의 중재〉는 수감 중에 떠올린 생각을 구현한 것이기도 하다. 혁명이라는 이름으로 새 시대를 열어가는 프랑스 국민이 서로를 적으로 삼지 않고 자유, 평등, 박애라는 혁명의 가치 아래에 평화롭게 모이기를 바라는 마음을 사비니인과 로마인의 대립과 화해에 빗대어 표현한 것이다.

튜닉 드레스와 올림머리가 유행한 이유

다비드는 〈사비니 여인들의 중재〉를 그리기 시작한 지 5년여 만인 1799년에 작품을 완성한다. 프랑스 왕립 아카데미가 주관하는 살롱 전에 출품할 수도 있었지만, 의뢰받아 그린 그림도 아니었고 자신의 걸작이라 여겼기에 유료 전시 즉, 개인 전시회를 열기로 결심한다. 문제는 영국에서는 이미 1780년에 유료 전시회가 개최됐지만, 당시

프랑스에서는 입장료를 내고 작품을 관람하는 문화가 없었다는 것이다. 프랑스 왕립 예술 아카데미에서 이러한 전시를 용인하지 않았기 때문에 다비드의 유료 개인전 소식은 파리를 떠들썩하게 만들었다. 누가 돈을 내고 그림을 보러 가겠냐는 것이었다.

하지만 호기심에 작품을 관람한 사람들의 평이 입소문을 타며 전시는 인기를 끈다. 전쟁을 표현한 대형 작품은 그 자체로 관람자를 압도했는데, 다비드는 이를 극대화하기 위해 작품과 커다란 거울을 마주 보게 하여 전시장에 있는 사람이 마치 전쟁의 한복판에 서 있는 듯한 설정을 선보였다.

아울러 작품 해설과 작가의 말이 담긴 카탈로그를 제공했는데, 영웅들이 나체라는 점에 대한 비난을 해명하기 위해서였다. 다비드는 그림 속 로물루스와 타티우스가 망토를 걸치고 투구를 썼기 때문에 완전한 누드라고 볼 수 없으며, 완벽한 신체를 통해 그들의 무결성을 표현했다고 주장했지만 사람들은 쉽게 납득하지 못했다. 하지만 아이러니하게도 〈사비니 여인들의 중재〉의 인기가 높아지면서, 전시장을 찾는 사람들은 오페라 공연을 감상할 때 사용하는 안경을 가지고 와 적극적으로 누드를 감상했다.

다비드는 이 그림을 5년간 전시하며 약 5만 명의 유료 관람객을 모았다. 그림 속 주인공 헤르실리아의 모델은 다비드의 아이들을 돌보는 유모 아델리였는데, 그녀는 세간의 관심을 매우 즐기며 평소에도 사람들이 자신을 알아볼 수 있도록 그림 속 헤어스타일을 하고 다녔다. 상류층 여성들 사이에서는 허리선이 가슴 바로 아래에서 시작되는 튜닉 드레스와 올림머리가 유행하기도 했다. 이는 꼭 다비

드의 영향이라기보다 당시 신고전주의가 회화뿐 아니라 건축, 음악, 생활에까지 다방면으로 영향을 끼친 예술 사조였기 때문이다.

　　다비드는 이후 이어지는 나폴레옹 시대에도 황제의 대관식을 그리는 화가로 발탁되며 큰 영향력을 얻었다. 그리고 프랑스 신고전주의를 대표하는 화가답게 루브르 박물관 신고전주의 갤러리의 절반 이상이 다비드와 그의 제자들의 작품들로 채워져 전시되고 있다.

그저 배경이던 풍경이
주인공으로

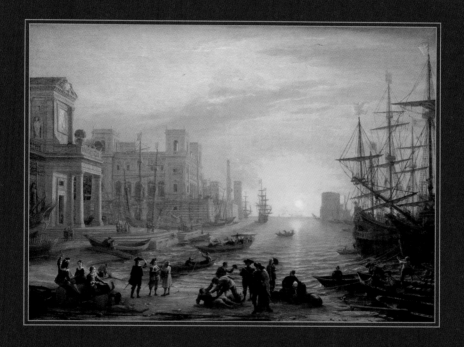

클로드 로랭, 〈해 질 녘의 항구〉,
캔버스에 유화, 103×137cm, 1639년, 루브르 박물관

클로드 로랭,
〈해 질 녘의 항구〉

수평선 너머로 붉은 해가 저물고 있다. 뜨거운 태양이 저무는 저녁 무렵, 바닷가의 공기와 빛이 특유의 환상적이고 아련한 분위기를 자아낸다.

낮과 밤의 경계, 현실과 환상의 경계를 보여주는 바다와 육지, 늘 그 자리에 있는 건물과 파도를 타고 여기저기를 떠도는 배…. 인간과 자연의 조화가 담긴 이 그림은 화가 클로드 로랭의 특징을 그대로 보여준다. 19세기에 등장하여 '대기의 화가'라 불린 윌리엄 터너나 클로드 모네 이전, 이미 150년 전에 빛의 아름다움을 그린 그림 〈해 질 녘의 항구〉가 있었다.

특별했던 그의 성공

클로드 로랭은 현재 프랑스 동부 로렌 지역의 평범한 가정에서 태어났다. 그는 청소년기에 로마의 부유한 가문의 요리사 견습생으로 취직하여 이탈리아로 이주했는데, 건강이 좋지 않던 아버지를 위해 버터를 많이 넣은 빵 반죽 작업을 하다가 퍼프 페이스트리(크루아상처럼 여러 겹의 밀가루 반죽에 버터를 넣어 바삭한 식감과 풍미를 선보이는 반죽)를 발명한 것으로도 유명하다.

분명히 요리에도 재능이 있었던 것 같지만, 그는 요리보다 그림에 더 큰 매력을 느꼈다. 정식으로 그림을 배우지 못했지만, 고용주의 물감 만드는 일을 도우며 어깨너머로 회화의 기초를 습득했다.

17세기 로마는 고전주의의 성지와 같았던 곳으로, 많은 예술가가 그곳에서의 성공을 꿈꿨고 로랭 역시 그중 하나였다. 나폴리에서 활동하던 화가에게 그림을 배운 로랭은 스무 살에 처음으로 직접 서명한 작품을 그렸고, 점차 빛의 효과를 담은 자신만의 화풍을 선보이기 시작한다.

30대 초반의 로랭은 예술에 관심이 많았던 당대 교황 우르바노 8세가 의뢰한 풍경화를 성공적으로 그려낸 후, 스페인 왕 필립 4세를 비롯한 부유한 의뢰인들을 맞게 된다. 주로 로마와 근교 시골 마을의 풍경에 빛의 효과가 적용된 그림들을 그려왔지만, 외국의 풍경까지 작업하게 되면서 날로 유명해졌다.

그런데 이상한 일이 벌어졌다. 로랭이 그리지 않은 그림이 마치 그의 작품인 것처럼 로마에서 판매되고 있던 것이다. 잘 모르는

『진실의 서』 목차, 1635~1682년 사이, 영국 박물관

사람이 보기에 그림의 구성과 특징, 빛 표현은 로랭의 그것과 다르지 않았다. 그는 고심 끝에 결단을 내렸다. 자신이 판매한 작품들의 특징과 구매자 이름, 판매 날짜, 심지어 판매 가격까지 모든 정보를 기록하기로 한 것이다. 이 기록물의 제목은 『진실의 서』(또는 『창조의 서』)였다. 이 책에는 로랭의 지난 작업은 물론 앞으로 그려질 작품에 대한 모든 정보가 기록됐는데, 현재는 런던 영국 박물관에 소장되어 로랭의 작품 연구의 토대가 되고 있다.

　　로랭이 활동하던 17세기에 풍경화는 그리 인정받는 장르가 아니었다. 풍경이란 그저 장면의 배경으로 인식됐기 때문에 로랭의 성공은 특별했다. 그의 그림 속에서는 풍경이 역사의 주인공이 되었고, 전통 회화에서 중요시되던 인물은 하나의 요소로 존재할 뿐이었다.

　　〈해 질 녘의 항구〉에는 많은 건물과 여러 척의 배, 여러 인물

이 등장하지만 관람자의 시선은 가장 단순하게 표현된 태양에 집중된다. 화가는 어떻게 우리의 시선을 사로잡은 것일까?

빛의 근원지인 태양이 그림의 후경에 위치해, 전경에 자리한 사람들의 왁자지껄한 모습이 역광으로 다소 어둡게 표현되어 있다. 저무는 태양이 소실점이 되어 주변 건물과 배가 한 방향으로 모이고, 석양의 외부는 비네팅 현상(사진이나 상의 밝기가 중앙보다 가장자리에서 어둡게 나타나는 현상)처럼 명도가 낮다.

하늘을 표현한 파란색과 해의 노란색은 보색으로 서로를 돋보이게 하고, 구름을 지나 붉게 물든 빛은 이 세 가지 색을 자연스럽게 연결시킨다. 또 태양을 감싼 작은 빛의 동그라미는 다시 한번 광원과 소실점을 강조한다. 그림의 좌우에 배치된 건물들과 커다란 배는 정교하게 그려졌지만, 멀리 있는 건물과 배는 역광 때문에 형태만 어스름하게 보인다.

이러한 대비와 태양을 향한 작은 나룻배의 방향성은 화가가 표현하고자 하는 바를 더욱 강조한다. 항구 앞에 모인 사람들도 빛을 받는 사람과 등진 사람을 골고루 등장시켜 명암의 대비를 자연스럽게, 하지만 적극적으로 담아냈다.

자연의 위대함을 만난 인간의 문명

클로드 로랭은 계절과 시간에 따라 변화하는 빛을 표현하기 위해 대부분을 야외에서 보내고는 했다. 그래서 주로 실제 관찰한 풍경과

빛을 그려왔는데, 〈해 질 녘의 항구〉는 직접 보고 그린 것이 아닌 각기 따로 관찰한 인물과 배경을 조합해 재탄생시킨 풍경이다.

17세기의 유럽은 여행과 무역이 시작되면서 새로운 문화의 교류가 본격적으로 움텄다. 사람들은 위대한 자연을 경험했고, 당대 화가들은 단순히 눈에 보이는 풍경뿐만 아니라 아름답지만 때로는 두렵고 고독한 자연 정경에 성경이나 신화 속 인물들을 등장시켜 상상력을 펼치고는 했다. 로랭은 자신이 본 것을 토대로 하여 자연의 위대함과 인간의 문명을 동시에 담아낸 것이다.

이 그림은 '태양왕'으로 불리던 프랑스 왕 루이 14세의 소장품으로, 지금까지 루브르 박물관에 소장되고 있다. 베르사유 궁전 정원의 조경 설계사 르 노트르가 구매하여 그에게 선물한 것으로, 그림 오른쪽에 정박된 커다란 뱃머리 부분에 프랑스 왕실을 상징하는 백합 문장이 그려져 있다.

평범함을 신성함으로
만드는 화가

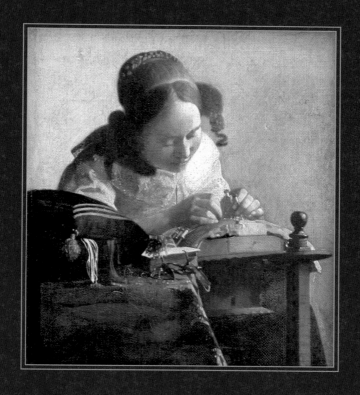

요하네스 페르메이르, 〈레이스 뜨는 여인〉,
캔버스에 유화 후 목판에 부착, 24×21cm, 1669~1670년경, 루브르 박물관

요하네스 페르메이르,
〈레이스 뜨는 여인〉

한 여인이 레이스를 뜨고 있다. 작업에 집중한 여인은 고요 속에 둘러싸인 듯하다. 이 그림은 다른 요소 없이 오로지 인물에게만 시선이 가게 함으로써, 관람자는 그녀의 작업에 방해가 되지 않도록 숨을 죽이게 된다.

요하네스 페르메이르는 세상에서 가장 유명한 그림 중 하나인 〈진주 귀고리를 한 소녀〉의 화가다. 그의 그림에서 여성들은 주로 노란색과 파란색 물감을 사용하여, 창가에서 햇빛을 받는 일상적인 모습으로 그려지고는 했다.

〈레이스 뜨는 여인〉에서도 페르메이르의 전형적인 특징이 그대로 드러난다. 그는 초창기에 종교화를 그리기도 했지만, 주로 일상과 인물을 중심으로 한 그림을 그렸는데 풍경화도 거의 그리지 않아 주제와 표현이 대부분 일관된 성향을 보인다.

페르메이르의 삶에 대해서는 구체적으로 알려진 바가 많지

않은데, 그가 델프트의 풍경과 그곳에서의 개인적인 기억을 조합해 1660~1661년경에 그린 〈델프트 풍경〉이 19세기 프랑스 소설가 마르셀 프루스트의 마음을 사로잡으며 뒤늦게 재발견됐다.

완벽한 구도의 비밀

페르메이르는 델프트에서 아버지께 물려받은 여관을 운영하며 미술품 거래상으로 활동했고, 동시에 전문 화가로 그림까지 그리던 생활력 있는 인물이었다. 그도 그럴 것이 페르메이르 부부 슬하에는 11명의 자녀가 있었고, 열세 식구의 생활을 위해서는 적지 않은 비용이 필요했을 것이다. 그런데 화가로서의 작업이 활발했던 것은 아니었다. 현재까지 알려진 그의 작품은 총 37점에 불과한데, 역으로 계산해보면 1년에 두세 점 정도만 그렸을 것으로 추정된다.

그에 대한 정확한 기록이라고는 1653년에 결혼하여 델프트의 길드(중세 시대에 상인, 예술가, 수공예인 들이 만든 조합)에 등록했고, 그 후 조합장으로 두 번 선출됐다는 것 정도도. 당시에는 예술가 조합에 등록해야만 활동할 수 있었기에 조합 활동은 생계 수단이었겠지만, 장으로 뽑힐 정도였다는 것은 주변의 신임을 얻을 만한 사람이었다는 해석도 가능하다.

페르메이르에게 그림을 의뢰한 고객들은 네덜란드의 부유한 개인 상인이나 후원자였을 것으로 추정된다. 그러나 1672년부터 6년여간 이어진 네덜란드 전쟁으로 인해 경제 상황이 위축되면서

요하네스 페르메이르,
⟨델프트 풍경⟩, 캔버스
에 유화, 96.5×117.5cm,
1660~1661년경, 마우리
츠하위스 미술관

그에게도 빚이 생겼고, 이로 인해 말년에는 경제적 어려움을 다소 겪었을 것이라는 추측도 있다.

페르메이르는 정확한 비율로 그림을 축소해 그렸고 세부 묘사도 정교한데, '카메라 옵스큐라(Camera Obscura)'라는 기법을 활용했을 가능성이 높다. 라틴어로 '어두운 방'이라는 뜻의 옵스큐라는 오늘날 우리가 사용하는 카메라의 기본 원리이기도 하다. 어두운 방에 뚫린 작은 구멍으로 들어온 빛이 바깥의 상을 거꾸로 비추는 것. 이 기법을 활용하면 실제로 눈에 보이는 풍경을 정확한 비율로 구현하는 데 큰 도움을 얻을 수 있었다. 그렇기에 페르메이르의 그림에서 보이는 완벽한 구도의 비밀이 여기에 있다는 사람들도 많다.

상인들이 사기 시작한 네덜란드 풍경화

〈레이스 뜨는 여인〉은 주로 넓은 실내 공간과 창문을 함께 그린 그의 다른 그림들과 달리, 창문이 화면 바깥에 있어 더욱 은은한 빛을 담는다. 아울러 공간을 축소해 그림의 주인공과 가까이서 호흡하는 느낌도 들고, 왼쪽 앞 쿠션과 책은 여인과 관람자의 거리를 좁혀주는 듯하다.

이 여인의 직업은 레이스 뜨는 일이 아닐 가능성이 큰데, 이유는 바로 쿠션 때문이다. 하얀 실과 빨간 실이 삐져나와 있는 것으로 보아 쿠션은 반짇고리 역할을 했을 텐데, 이런 물건을 쓴다는 것은 어느 정도 경제적 여유가 있다는 뜻이다. 옆에는 책도 한 권 놓여 있

는데, 표지에 적힌 글자를 읽을 수는 없지만 당대 네덜란드의 전체적인 분위기로 미루어보아 성경 혹은 기도서일 것으로 추측할 수 있다. 이 책이 무슨 책이든, 일단 글을 읽을 줄 아는 수준의 교양은 갖췄음을 뜻한다.

일부 미술사학자들은 이 그림의 모델이 화가의 아내일 수 있다고도 말한다. 그림 속 여인이 입은 노란 상의가 페르메이르의 그림 여섯 점에 등장하고, 실제 이 부부의 자산 소지품 목록에도 기록된 옷이기 때문이다.

17세기 네덜란드 풍속화는 한눈에 들어오는 작은 크기로 많이 제작됐다. 지대가 낮은 네덜란드에서는 해수면이 높아지면 집이 잠길 것을 우려해 좁고 높은 형태의 가옥이 발달됐는데, 무역을 통해 부를 축적한 상인들은 화가에게 좁은 계단참에 걸 수 있는 적당한 크기의 그림을 의뢰했기 때문이다. 실제 〈레이스 뜨는 여인〉의 크기도 A4 용지 정도밖에 되지 않는다.

루브르에서 가장
슬픈 그림

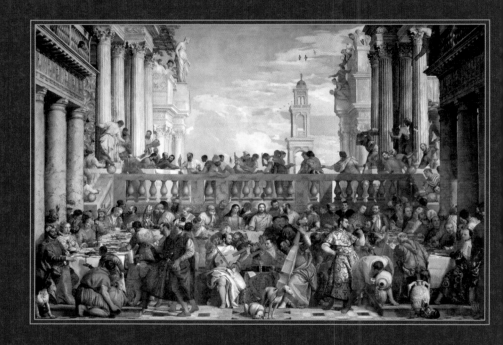

베로네세, 〈가나의 혼인 잔치〉,
캔버스에 유화, 677×994cm, 1562~1563년경, 루브르 박물관

베로네세,
〈가나의 혼인 잔치〉

갈릴리 가나에서의 혼인 잔치에 성모 마리아와 예수 그리스도 그리고 그의 제자들이 초대를 받았다. 분주하게 잔치를 준비하는 일꾼들과 식탁에 둘러앉아 연회를 즐기는 사람들의 모습이 큰 그림을 가득 메운다. 화가는 성대한 연회를 표현하기 위해 잔치의 배경을 베네치아로 옮겨왔다. 고전 양식의 건물들을 양쪽으로 늘어트려 그림에 깊이를 더했고, 100명이 넘는 인물들을 곳곳에 배치해 생동감과 충만함을 표현했다.

성경의 「요한복음」 2장에 나오는 가나의 혼인 잔치를 주제로 한 이 그림은 이탈리아 베네치아의 산 조르조 마조레 수도원의 식당을 장식하기 위해 그려졌다.

식탁 한가운데, 초대받은 예수 그리스도와 성모 마리아가 있다. 이들의 머리 뒤로는 후광이 있어서 많은 사람 속에서도 단번에 관람자의 시선을 사로잡는다. 식탁 위에는 음식이 가득하고, 반짝

이는 비단옷을 입은 사람들이 삼삼오오 이야기를 나누며 연회가 한창 중이다. 그러나 예기치 못하게 그만 포도주가 동이 났다. 유대인의 잔치에서 포도주는 기쁨과도 같았기에, 손님을 제대로 접대하지 못하면 주인공인 신랑과 신부는 대단히 곤란해지고 말 것이다. 이때 성모 마리아가 그리스도에게 이 상황을 알렸고, 그는 "아직 나의 때가 오지 않았습니다"라며 이내 일꾼들에게 여섯 개의 항아리를 물로 채우라고 명한다. 그림 속 장면은 항아리에 가득했던 물이 포도주로 바뀐 그다음 순간을 표현하고 있다.

예수의 일곱 가지 기적 중 첫 번째 기적을 그리다

그림의 오른쪽 앞부분에서 노란 옷을 입은 일꾼이 항아리를 들어 옮겨 담으려 하는데, 이미 포도주가 흘러나오고 있다. 바로 옆에 있는 사람은 이렇게 좋은 술이 왜 이제야 나왔는지 의아해하며 고개를 기울인 채 술잔을 바라본다. 식탁 가장 왼쪽 끝에 앉아 포도주가 든 잔을 받기 위해 손을 뻗고 있는 남자가 신랑이다. 그리스도의 기적이 연회의 주최자에게 닿기 직전으로, 신부는 옆에서 이 상황을 바라보고 있다.

　　신부 옆에 앉은 남자는 진주 목걸이가 얼마나 귀한 것인지 알아내고야 말겠다는 듯 얼굴을 바짝 붙이고 있다. 식탁 모서리에 앉은 파란 옷의 여인은 금으로 만든 이쑤시개를 사용하고 있는데, 당시 베네치아가 얼마나 부유했는지를 알 수 있다. 화면의 중앙에 예

수 그리스도 머리 위로는 칼로 고기를 손질하는 사람이 보이는데, 이는 훗날 그리스도가 흘리게 될 피를 상징하며 첫 기적의 순간과 예견된 미래의 운명을 동시에 보여준다.

그러나 연회에 심취한 사람들은 그리스도의 기적이 일어난 것조차 눈치채지 못하고 있다. 이토록 성스러운 순간, 누구도 기적을 눈치채지 못한 장면은 어쩌면 속세의 즐거움에 눈이 멀어 중요한 것을 놓치고 마는 인간의 어리석음을 뜻하는 듯하다.

기독교에서 숫자 '6'은 인간이 창조된 여섯째 날로, 인간과 불완전함을 상징한다. 또 완전함을 뜻하는 '7'과 가장 가깝지만 아직 도달하지 못했다는 의미로, 〈가나의 혼인 잔치〉에서는 여섯 개 항아리의 부족함을 그리스도의 기적이 채운다는 뜻을 전한다.

그림 한가운데는 악기를 연주하며 기적의 영광을 노래하는 악사들이 비중 있게 표현됐다. 가장 가운데에서 하얀 옷을 입고 테너 비올을 연주하는 이가 베로네세, 바로 화가 자신이다. 그로부터 오른쪽으로 관악기인 소프라노 코넷을 불고 있는 야코포 바사노, 바이올린을 연주하는 틴토레토, 베이스 비올을 연주하는 티치아노까지 같은 시대를 대표하는 베네치아파 화가들의 초상이 반영돼 있다. 그리고 악사들, 즉 화가들이 둘러싸고 앉은 테이블 위에는 현세의 쾌락은 이내 지나간다는 의미의 모래시계가 놓여 있다.

도시의 화려함을 선보인 화풍

이 그림이 전시되고 있는 방은 사실 루브르 박물관에서 관람객이 가장 많은 곳이다. 일명 '모나리자 방'이라고 불리며, 루브르를 찾는 관람객들이 오래 머무르는 곳이기 때문이다. 하지만 모두 〈모나리자〉를 향해 서 있어 〈가나의 혼인 잔치〉는 '루브르에서 가장 슬픈 그림'이라는 별명도 가지고 있다. 주변에 함께 전시되는 대부분의 그림도 이 그림의 악사로 등장하는 베네치아파 화가들의 작품이다.

플랑드르 화가들에게서 넘어온 유화 기술을 완벽히 체득한 베네치아 화가들은 도시의 부유함에 힘입어 화려한 색채와 구도를 선보였다. 그림을 의뢰하는 부유한 고객들을 만족시키기 위해서는 고급스러운 옷감과 액세서리로 치장한 인물을 등장시켜야 했기 때문이다.

이 그림은 크기가 워낙 커서 벽화로 오해하는 사람도 많지만, 캔버스에 그린 그림이다. 베네치아의 화가들은 프레스코나 템페라 기법보다 캔버스에 그리는 것을 더욱 선호했다. 벽에 그린 그림보다 캔버스가 공기 중의 습기와 소금기에 더 잘 버텼고, 이는 바다에 둘러싸인 베네치아의 환경에 더 적합했기 때문이다.

〈가나의 혼인 잔치〉는 1797년 나폴레옹의 전리품으로 프랑스에 왔다. 크기 때문에 잘라서 운반할 수밖에 없었던지라 자세히 보면 이어 붙인 흔적을 그대로 확인할 수 있다. 1815년 이탈리아를 점령한 오스트리아는 프랑스에 〈가나의 혼인 잔치〉를 베네치아에 반환할 것을 요구했다. 그러나 당시 문화부 장관이었던 드농은 캔버스가 약하고 크기가 커서 운반하기 어렵다는 이유로 이를 거절했다.

그 대신 프랑스가 자랑하는 왕실 화가 샤를 르브룅의 그림을 보내며 이 그림을 남기는 데 성공했고, 현재도 루브르에서 가장 큰 그림으로 남아 있다.

혼란의 시대에 건넨
가장 조용한 위로

클로드 모네, 〈수련〉, 캔버스에 유화,
200×1275cm, 1914~1926년, 오랑주리 미술관

클로드 모네,
〈수련〉

파리에서 80km가량 떨어진 지베르니에는 화가 클로드 모네의 집이 있다. 알록달록한 색상의 집과 모네의 소우주가 재현된 정원을 거닐다 보면 자연과 인간의 정성이 빚어내는 색채의 아름다움에 흠뻑 빠지게 된다.

화가로서 모네의 초창기는 가난하고 고된 날의 연속이었다. 그가 그리는 인상주의 화풍은 당대 화단에서 인정받지 못했을 뿐 아니라 작품을 팔아 생계를 유지하기도 어려웠다. 그러나 1881년, 인상파 화가들의 가능성을 높이 평가하던 화상 뒤랑 뤼엘에게 작품을 정기적으로 판매하기 시작하면서 모네는 경제적 궁핍에서 벗어날 수 있었다. 그로부터 2년 후에는 지베르니로 거처를 옮겨 정원을 가꾸며 생활에 안정을 찾았다.

모네는 가난했던 시절에도 집 앞마당을 일궈 작은 정원을 가꿀 정도였다. 지베르니에 거주한 지 10여 년이 지나 경제적 안정을

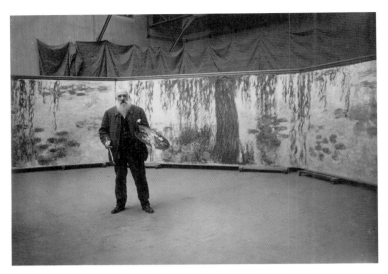

지베르니의 아틀리에에서 작업 중인 클로드 모네

이루자, 그는 1893년에 이른바 '물의 정원'을 만들기 위해 새로운 땅을 매입한다. 하지만 집 근처 엡트강의 물을 끌어와 연못을 만들려는 계획이 주민들의 반대에 부딪힌다. 마을 농부들 눈에는 농사에 쓰일 물을 고상한 취미 생활에 사용하는 화가가 그다지 탐탁지 않았을 것이다. 하지만 이즈음 화가 모네의 명성이 제법 높았기 때문에 관청의 승인을 받는 행정 절차는 외려 수월하게 진행되었고, 결국 그는 반년 만에 강물을 끌어올 수 있게 되었다. 이렇게 탄생한 물의 정원에서 모네는 1897년부터 30여 년간 300여 점의 그림을 그려내기에 이른다.

수련 '앞에서'가 아닌 수련 '안에서'

1914년, 일흔네 살의 모네는 화가로 대성했다. 그러나 재혼한 아내 알리스가 병으로 세상을 떠났고 본인도 일생 이어온 야외 작업으로 인해 백내장을 앓고 있었다. 몸과 마음이 건강하지 않았지만, 그는 1897년부터 구상한 '커다란 수련 그림으로 벽 전체를 장식한 방'을 만들고 싶었다. 헛간을 고쳐서 천장이 높고 빛이 잘 드는 아틀리에를 만들기 시작했을 때, 아들 장이 병사하고 제1차 세계대전이 발발하는 등 불안정한 상황이 다시금 모네를 뒤흔든다. 하지만 전쟁 동안에도 모네는 야외와 새로 지은 아틀리에를 오가며 작업을 계속했다.

1918년 11월 11일, 연합군이 승전고를 울리자, 모네는 자신의 오랜 친구이자 당시 프랑스 총리였던 조르주 클레망소에게 편지를 썼다.

"나의 장식 패널 두 점을 국가에 기증하고 싶습니다."

모네와 프랑스 정부는 4년간의 논의 끝에 최종적으로 총 22개 패널에 그린 여덟 점의 대형 〈수련〉을 오랑주리 미술관에 전시하기로 결정했다.

오랑주리 미술관은 무한대 기호(∞) 형태로 이어진 두 개의 타원형 방에 대형 〈수련〉을 전시하고 있다. 첫 번째 방에 전시된 네 점은 하늘과 물의 조화를, 두 번째 방에 전시된 네 점은 버드나무 잎의 시적 운율을 담고 있다. 지평선 없이 수면을 확대한 듯한 파노라마 구도는 관람객으로 하여금 물의 정령이 된 듯한 착각을 불러일으킨다. 흔히 그림 '앞에서' 작품을 관람한다고 하지만 모네의 수련은 연못 '안에서' 자연 속에 둘러싸여 감상하는 기분이 들 정도다.

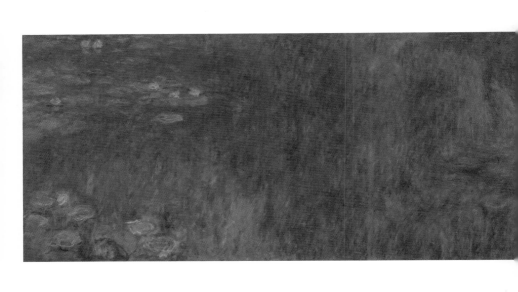

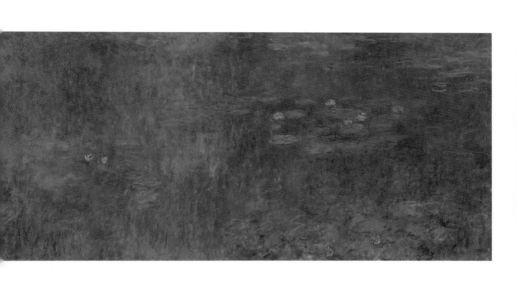

클로드 모네, 〈수련: 나무의 반영〉, 캔버스에 유화,
200×850cm, 1914~1926년, 오랑주리 미술관

전시 공간까지 감상해야 하는 이유

모네는 시시각각 빛의 움직임에 따라 달라지는 색채를 거친 붓 터치로 담아냈다. 수련이 핀 수면은 하늘과 주변 나뭇잎이 비칠 정도로 고요한 장면이지만, 가까이서 보면 망설임 없이 붓이 스치고 간 자국을 그대로 볼 수 있다. 모네는 꽃의 물리적 형태보다 물 위에 비치는 색채와 질감을 표현하기 위해 수련을 선택한 것이다.

물이 지닌 비정형적 특성은 모네가 일생 쫓았던 빛을 더욱더 신비롭게 표현할 수 있는 매개였다. 그러나 이 시기의 모네는 백내장이 악화되면서 시력이 급격히 떨어져 색깔을 제대로 구분하기 어려웠다. 혹시 수술이 잘못되어 다시는 앞을 볼 수 없을까 봐 선뜻 치료할 수 없었지만 1923년, 용기를 내어 수술대에 올랐고 다행히 결과는 성공적이었다. 시력을 회복한 모네는 오랑주리 미술관에 걸기로 한 22개의 〈수련〉 장식 패널을 완성하기 위해 작업에 매진한다.

그는 작품을 어떻게 전시할지에 대해서도 적극적으로 의견을 냈다. 곡선인 벽면에 맞추어 전시할 수 있도록 높이는 같지만, 너비가 다른 패널을 이용해 그림을 그렸고 작품의 배치, 그림 간 사이, 관람자의 동선과 천장으로 들어오는 자연광까지도 고려했다. 모네는 자연광 아래의 풍경을 그리는 외광파 화가였기에, 빛이 그림의 주인공과도 같았다. 따라서 오랑주리 미술관의 〈수련〉은 작품 그 자체가 주는 아름다움은 물론 전시 공간까지 함께 감상해야 한다.

모네는 이토록 열정을 쏟은 말년의 작품이 관람객을 맞는 모습을 보지 못한 채 86세가 되던 1926년, 폐암으로 세상을 떠났다.

그리고 오랑주리 미술관의 〈수련〉은 그로부터 몇 개월 후인 1927년에 공개되었다.

수련 갤러리 가운데 놓인 관람용 의자에 앉으면 수련과 하늘, 구름과 나무가 반영된 잔잔한 수면이 둥글게 우리를 감싸 안는다. 천장에서 쏟아지는 자연광은 날씨와 시간대에 따라 변화하며 수련을 비추고 무한한 평화 속에서 시간이 흐른다. 전쟁 이후 상처받고 혼란한 시대를 살아가는 이들을 위해 모네가 건넨 가장 조용한 위로인 셈이다.

애써 아름답게
그리지 않으려는 노력

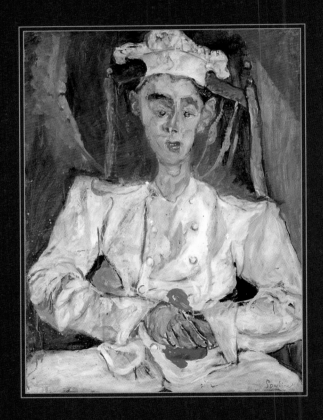

생 수틴, 〈어린 제과사〉,
캔버스에 유화, 73×54cm, 1922~1923년, 오랑주리 미술관

생 수틴,
〈어린 제과사〉

하얀 유니폼에 모자를 쓴 남자가 앉아 있다. 복장으로 미루어보아 주방에서 일하는 사람처럼 보이는데, 가지런히 모은 두 손에 쥐고 있는 붉은 수건이 옷과 대비를 이루며 강렬한 인상을 준다.

남자의 직업은 파티시에(과자, 빵, 케이크 따위를 전문적으로 만드는 사람)이지만, 제목을 모른 채 그림만 보면 핏빛 고기를 한 덩이 들고 있다 해도 어색하지 않다. 아름답고 달콤한 것을 만드는 사람이 이토록 거칠고 강렬한 기묘함을 풍기는 이유는 무엇일까?

짧은 평화와 긴 슬픔

생 수틴은 벨라루스의 작은 마을에서 재봉사의 열 번째 아들로 태어났다. 가난한 집안 사정으로 제대로 된 미술 교육을 받지 못했다. 또

유대인 문화에서는 인간이나 동물 같은 생명체를 재현하는 일이 금지되어 이를 어기는 것은 신성모독이었기에 화가는 인정받지 못하는 직업이었다. 이렇게 수틴의 재능은 사라질 뻔했지만 어린 수틴의 그림에서 가능성을 본 마을 의사의 후원으로, 그는 빌뉴스의 미술학교에 입학할 수 있었다.

열일곱 살이 되던 해인 1913년, 그는 파리 국립 미술 학교에서 공부할 기회를 얻었다. 수틴은 루브르 박물관의 문턱이 닳도록 방문하며 틴토레토, 렘브란트, 장 시메옹 샤르댕 같은 화가들의 작품에서 많은 영감을 얻었다.

그의 곁에는 고향을 떠나 파리에서 꿈을 찾는 예술가 친구들도 생겨났는데, 이탈리아에서 온 아메데오 모딜리아니, 폴란드 출신의 모이즈 키슬링, 동향에 같은 유대인으로서 공감대가 깊었던 마르크 샤갈 등이었다. 각자 짊어진 삶의 무게가 적지 않았던 이들은 예술적 공감대를 기반으로 하나의 그룹을 형성하는데, 이들을 파리파라고 부른다.

수틴과 가장 가까운 친구는 모딜리아니였다. 두 사람은 함께 살면서 불안한 세계와 내면의 떨림을 각자의 방식대로, 그러나 비슷한 결로 그림에 녹여냈다. 제1차 세계대전이 막바지로 치닫던 1918년 4월, 모딜리아니를 후원하던 폴란드 출신의 화상 즈보로브스키는 모딜리아니의 요양 겸 새 작업을 위해 남프랑스로의 여정을 계획했다. 여기에는 수틴도 함께였다.

남프랑스의 강렬한 햇살은 수틴의 어두운 그림에 변화를 가져오는 듯했다. 그는 평화로운 마을 풍경을 그리며, 관심 있게 보던

야수파 화가 모리스 드 블라맹크처럼 빨강, 초록, 노랑 같은 강렬하고 밝은색을 자주 사용하게 되었다. 그러나 모딜리아니가 건강을 끝내 회복하지 못한 채 숨을 거두자, 수틴은 엄청난 상실감과 슬픔에 젖어 들었다. 전쟁은 끝났지만 그는 우울의 그늘에 머물렀고, 따뜻했던 남프랑스 마을에서 그린 200여 점의 그림 중 대부분을 스스로 파괴하고 만다.

진정한 아름다움이란 무엇인가

파리로 돌아온 수틴은 호텔 벨보이, 웨이터 같은 유니폼을 입은 젊은 노동자들의 초상화 작업을 시작한다. 인물들은 주로 빨간색과 흰색 옷을 입고 있는데, 〈어린 제과사〉도 마찬가지다.

〈어린 제과사〉는 15세기를 대표하는 프랑스 화가 장 푸케의 작품 〈샤를 7세〉를 참고한 것으로 추정된다. 모자를 쓴 채 앉아 있는 인물, 손을 앞으로 모은 포즈부터 극적 효과를 위해 인물의 뒤 커튼을 연 구성까지 상당한 유사성을 찾아볼 수 있다.

1923년, 미국의 미술품 수집가 앨버트 반스는 화상 폴 기욤이 기획한 전시에서 〈어린 제과사〉를 발견하고 한눈에 그 가치를 알아본다. 반스는 그 자리에서 즉시 수틴의 그림 60점을 구매한다. 모딜리아니와 가난하게 살면서 동물의 사체를 가져다가 파리를 쫓으며 그림을 그리고, 악취 때문에 이웃에게 신고를 당하던 수틴은 이런 미래를 생각이나 했을까?

장 푸케, 〈샤를 7세〉, 목판에 유화,
85.7×70.6cm, 1440~1460년, 루브르 박물관

반스에게 그림을 판 지 2년여 만에 수틴의 그림 값은 10배로 치솟았고, 일그러진 듯한 형태에 거칠고 두껍게 발린 물감은 '비형식'이라는 특징을 선보이며 머지않아 등장하는 빌럼 더코닝, 잭슨 폴록, 프랜시스 베이컨에게도 큰 영향을 미쳤다.

경제적 안정을 얻은 수틴은 남프랑스에 머물며 예전부터 관심이 많았던, 죽은 동물을 주제로 한 작업을 이어나간다. 그러나 이내 제2차 세계대전이 발발했고, 파리는 독일군의 지배를 받는다. 나치 점령하의 유대인 화가였던 수틴이 마음 놓고 갈 수 있는 곳은 없었다. 그는 여기저기를 떠돌며 피난 생활을 하던 중 위궤양이 악화되어 수술을 받기 위해 파리에 돌아왔으나, 결과가 좋지 않아 끝내 50세의 나이로 세상을 떠나고 만다.

그의 인생은 짧은 한때를 제외하고는 가난과 방황, 외로움과 슬픔으로 점철되어 있다. 전쟁으로 인한 폭력의 시대는 그의 그늘을 더욱 깊어지게 했고, 그는 이 모든 괴로움을 그림에 담았다. 애써 아름답게 그리려 노력하지 않고 감정을 있는 그대로 표현했던 수틴은 '예술은 언제나 아름다워야 하는가', '진정한 아름다움이란 무엇인가'에 대한 질문을 끊임없이 던지고 있다.

부드럽고 아름다운
슬픔의 세계

마리 로랑생, 〈스페인 무희들〉,
캔버스에 유화, 150×95cm, 1920~1921년, 오랑주리 미술관

마리 로랑생,
〈스페인 무희들〉

20세기 초, 문화 예술의 수도였던 파리에는 다양한 예술가들이 모여들었다. 그들은 서로의 작품에 영향을 주고받았고, 추구하는 바가 비슷한 화가들끼리 그룹을 이루기도 했다. 하지만 그 그룹에 속한 여성 화가를 찾기는 쉽지 않았다. 당시 미술계에서 여성이란 누군가의 모델이거나 연인 혹은 아내였을 뿐, 예술가로서 자립한 경우는 흔치 않았기 때문이다. 그러나 그 시절 두각을 나타낸 여성 화가가 있었으니 그가 바로 마리 로랑생이다.

그녀는 파스텔 색조를 사용하여 몽환적인 분위기와 섬세한 감정을 표현한 프랑스 여성 화가다. 1921년에 탄생한 〈스페인 무희들〉은 마리 로랑생 개인과 화가로서의 삶의 변곡점이 담긴 그녀의 대표작이다.

세로로 긴 캔버스에는 각자 자세를 취한 세 명의 여인이 뒤엉키듯 자리하고 있다. 그림의 가장 뒤편에는 회색 말이, 가운데에는

검은 개가 함께인 모습이다. 다리를 앞으로 쭉 뻗고 모자를 잡은 인물부터 아래 무릎을 꿇은 인물의 얼굴까지, 인간과 동물의 시선이 하나로 이어지듯 연결된다. 로랑생의 그림 세계에서 여성과 동물은 가장 주된 주제로, 이들은 서로를 끌어안거나 교감하는 모습으로 표현된다.

그녀가 견뎌야 했던 시간과 감정의 무게

1907년 마리 로랑생은 자신의 첫 번째 개인전에서 피카소를 비롯한 당대 신진 예술가들을 만난다. 몽마르트르에서 자주 모이던 화가들과의 교류를 통해 초창기에는 야수파를 닮은 과감한 색채를 쓰기도 했지만, 1910년대부터는 입체파의 영향으로 회색과 파스텔 색조를 사용하며 구도와 형태에 더욱 집중한다. 다양한 화가들과의 교류가 그녀에게는 신선한 예술적 영감을 불어 넣어주었던 셈이다.

특히 피카소의 소개로 만난 시인 기욤 아폴리네르와는 연인 사이로 발전했는데 5년여의 만남 끝에 1912년, 결국 이별을 맞이한다. 결혼으로 사랑의 결실을 맺고 싶었던 로랑생과는 달리 아폴리네르가 명확한 답변을 주지 않았기 때문이다.

그 이후 로랑생은 독일인 판화가와 결혼하지만 신혼여행 중이던 1914년, 제1차 세계대전이 발발한다. 결혼과 동시에 독일 국적을 갖게 된 로랑생은 프랑스 입국이 금지되었고, 스페인에서 5년여 간 머물렀다. 마드리드와 바르셀로나를 오가며 많은 망명 예술가와

교류했지만 외로움과 향수를 극복하기 어려웠고, 결국 1920년에 독일인 남편과 이혼하고 다시 프랑스에 돌아온다.

〈스페인 무희들〉은 그녀가 화가로 복귀하자마자 그린 첫 번째 그림이다. 세 명의 여인 중 가운데 분홍색 튀튀를 입은 이가 바로 화가 자신이다. 그녀는 그림 전체에서 유일하게 따뜻한 색인 분홍색 옷을 입고 있지만, 상대적으로 어둡게 표현된 얼굴과 표정에서 그간 견뎌야 했던 시간과 감정의 무게를 느낄 수 있다.

망명 시기를 거치며 로랑생은 더 이상 입체주의적 요소를 표현하지 않게 되었다. 그 자리에는 누구나 마음속 깊은 곳에 품고 있는 우수와 애상이 들어섰고, 부드럽고 아름다운 슬픔을 간직한 그녀의 그림 세계는 〈스페인 무희들〉 이후 본격적으로 시작된다.

마리 로랑생의 그림은 강렬한 인상을 주지도, 화려한 색채를 뽐내지도 않는다. 하지만 관람자의 시선을 확실하게 끌어당긴다. 아마도 잃어버렸던 화가로서의 삶을 스스로 되찾고 일어선 그녀의 부드러운 힘 때문이지 않을까?

퐁피두 센터

미술관에 들어서며

퐁피두 센터는 1977년에 문을 연 복합 문화센터다. 퐁피두 센터가 위치한 보부르그(Beaubourg) 지역은 원래 낡고 낙후된 지역이었으나, 1960년대에 레 알 시장을 찾던 사람들이 사용한 주차장을 완전히 탈바꿈하며 현재에 이르렀다.

대통령 조르주 퐁피두는 파리의 이미지를 현대적으로 바꾸고, 뉴욕에 대적할 만한 현대 미술의 중심지가 될 정책을 고안했다. 국제 설계 공모로 새로운 개념의 건물을 짓고, 현대 미술품을 전시할 미술관을 열기로 한 것이다.

접수된 수백여 개의 설계도 중 당선작은 영국인 리처드 로저스와 이탈리아인 렌조 피아노의 공동 프로젝트였다. 파격에 가까웠던 이들의 설계는 신인다운 참신함을 갖추고 있었지만, 심사위원들조차 파리라는 도시에 어울릴지에 대한 확신은 갖지 못한 상태였다. 하지만 현대 미술의 둥지가 될 건물인 만큼, 프랑스 정부는 과감한 도전을 감행한다.

퐁피두 센터는 마치 건물의 안과 밖이 뒤집힌 것처럼 배관, 배선용 파이프나 환풍구 같은 설비들이 외관에 드러나 있다. 엘리베이터나 에스컬레이터처럼 사람의 이동을 돕는 부분은 빨간색, 환풍과 냉방은 파란색, 전기관은 노란색, 수도관은 초록색으로 칠했다. 쓰임새에 따라 구분한 색깔들은 조화를 이루며 경쾌한 분위기를 자아냈고, 공간에 대한 호기심을 불러일으켰다.

5년에 걸친 공사는 문제없이 진행됐으나, 프로젝트를 시작한 퐁피두 대통령이 1976년 완공을 앞두고 세상을 떠나면서 그에 대한 경의를 담아 이름을 퐁피두 센터라고 붙였다.

· 여러 가지 가능성을 수용하는 공간 ·

건물 앞에는 경사가 있는 넓은 광장이 펼쳐져 있다. 이는 로마 시대에 사람들이 모여 의견을 나누던 광장에서 영감을 얻은 것으로, 퐁피두 센터와 도시를 자연스럽게 연결한다는 의미를 담는다. 광장과 마주 보는 건물 벽면은 유리를 활용하여 열린 공간이라는 메시지도 담았다.

건물의 내부 역시 여러 가능성을 수용한다는 뜻에서, 6개의 층을 다양하게 활용하고 있다. 지하에는 영화관과 공연 예술을 위한 무대, 0층에는 서점, 1층에는 어린이를 위한 아틀리에와 카페, 미디어 도서관이 있고 2~3층에는 도서관, 4~5층에는 현대 미술관, 6층에는 특별 전시용 갤러리와 레스토랑이 있다.

퐁피두 센터 전면에 위치한 튜브 모양의 에스컬레이터를 타고 올라가면

몽마르트르 언덕과 오페라 가르니에, 노트르담 성당, 에펠탑까지 볼 수 있다. 6층 테라스에서 시내를 내려다보면 인접해 있는 파리 시청사와 오밀조밀 모여 있는 주변 건물들의 지붕을 가까이에서 만날 수 있다.

지루하고 재미없다는 편견을 깨뜨리는 예술

퐁피두 센터 4~5층에 자리한 프랑스 국립 현대 미술관은 7만 점 이상의 작품을 소장하고 있다. 5층에서는 1905~1960년대까지의 작품, 즉 야수주의, 입체주의부터 추상주의, 바우하우스, 다다이즘, 초현실주의, 전후 미술, 잭슨 폴록과 앤디 워홀, 마크 로스코 같은 미국 현대 미술까지 소개하고 있고, 4층에서는 1960년대 이후부터 현시대의 미술을 전시하고 있다.

긴 복도 형태로 이루어진 전시실은 입장 후 오른쪽 갤러리를 다 본 후 왼쪽 갤러리의 끝에서 입구 쪽으로 되돌아 나오는 동선이다. 계단을 따라 한 층

내려가면 이전보다 자유로운 사고방식으로 표현하는 1960년대 이후 예술가들의 작품들이 있다. 회화나 조각뿐 아니라 개념 미술, 설치 미술, 비디오 아트 등 다양한 형태의 작품을 통해 직접 작품에 들어가거나 냄새나 촉감 같은 감각으로 느끼는 작품들도 있어, 미술관이 지루하고 재미없다는 편견을 깨뜨린다.

대표 작품

+ 앙리 마티스, 〈루마니아풍의 블라우스를 입은 여인〉
+ 로베르 들로네, 〈돼지들의 회전목마〉
+ 마르크 샤갈, 〈에펠탑의 신랑 신부〉
+ 바실리 칸딘스키, 〈검은 아치와 함께〉
+ 피터르 몬드리안, 〈뉴욕 시티〉
+ 마르셀 뒤샹, 〈샘〉
+ 장 뒤뷔페, 〈겨울 정원〉

누구도 소외되지 않는
예술을 위하여

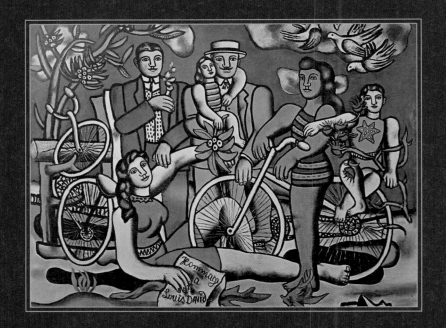

페르낭 레제, 〈여가, 루이 다비드에 대한 경의〉,
캔버스에 유화, 154×185cm, 1948~1949년, 퐁피두 센터

페르낭 레제,
〈여가, 루이 다비드에 대한 경의〉

프랑스어로 휴가는 '바캉스(Vacances)'로, '비어 있다(Vacave)'라는 뜻의 라틴어에서 유래했다. 휴가로, 가득 차 있던 스트레스를 비우고 다시 일상으로 돌아오자는 의미일 것이다.

　프랑스는 긴 휴가를 보장하는 나라로 유명하다. 노동법상 모든 노동자에게 1년에 30일의 휴가가 주어진다. 1948년에 페르낭 레제가 그린 〈여가, 루이 다비드에 대한 경의〉에는 1936년부터 시작된 유급 휴가를 통해 여유로운 시간을 확보하게 된 프랑스 노동자들의 모습이 담겨 있다.

　한 무리의 사람들이 단체 사진을 찍듯 모여서 포즈를 취하고 있다. 남성들은 화려한 정장을 갖춰 입었고, 그을린 피부에 수영복을 입은 사람 주변으로는 해조류와 따개비가 얽혀 있어 바닷가에서 막 해수욕을 마친 것으로 보인다. 파란 하늘을 나는 새들이 자유로움을 더하고 초록색 나무와 자전거는 여유로움을 상징적으로 보여준다.

페르낭 레제는 로베르 들로네, 후안 그리스, 프랑시스 피카비아 등의 예술가들과 함께 조르주 브라크, 파블로 피카소 같은 입체주의 창시자들의 계보를 잇는 화가로 분류된다. 레제는 그중에서도 특히 로베르 들로네와 절친한 사이였는데, 이들은 19세기에 비약적으로 발전한 과학 기술에서 아름다움을 찾고 발전시켜 나갔다. 들로네가 색채를 활용하는 표현법을 선택했다면, 레제는 형태로 눈을 돌렸다. 최대한 단순하게 그려서 누구나 무엇을 그렸는지 알아볼 수 있게 하는 것이 그의 목표였다.

예술을 통해 꿈꾸던 세상

레제는 제1차 세계대전이 시작된 1914년 무렵부터 부피감, 선, 색채를 통해 차가운 기계를 그림으로 표현하기 시작했다. 기계를 이루는 복잡한 구조에는 분명한 규칙이 있고, 그 안에 미학적 가치가 있다는 것이 그의 주장이었다. 지금의 우리는 '기계적'라는 말을 반복되는 일의 지루함이나 감정 없이 무미건조한 자세를 비유하는 의미로 받아들이지만, 레제에게 기계적이라는 것은 아름다움 그 자체였다.

레제는 입체주의에서 갈래를 뻗어나온 화가 중 세잔의 주장(구, 원뿔, 원기둥으로 모든 사물을 단순화할 수 있다는 이론)을 가장 잘 구현한 예술가였다. 반복적인 움직임이 만들어내는 기계의 리듬감, 기계 그 자체의 형태적인 아름다움을 표현하기 위해 그가 선택한 것은 마치 튜브를 연결한 듯한 모양이었다. 그런 그의 그림을 두고 '야수

파'라는 이름의 창시자인 비평가 루이 복셀이 이번에는 '튜비즘(Tub-ism)'이라는 이름을 붙여주었다.

레제의 그림 속 인물들은 마치 조립해서 끼워 맞춘 로봇 같은 모습을 하고 있다. 그는 일하며 스스로 삶을 일궈가는 주체적인 존재로서의 노동자들에게 가장 큰 영감을 받았다. 1945년에는 프랑스 공산당에도 입당하는데, 〈여가, 루이 다비드에 대한 경의〉에서 하늘을 나는 비둘기는 프랑스 공산당의 상징이다. 공산주의에서는 예술의 자유가 보장되지 않지만 그는 예술을 통해 모두가 평등한 세상을 만들 수 있으리라는 믿음을 가졌다.

경계를 허물고 분야를 확장하는 예술

〈여가, 루이 다비드에 대한 경의〉가 그려진 1948년은 프랑스 신고전주의를 대표하는 화가 자크 루이 다비드의 탄생 200주년이었다. 다비드는 프랑스 대혁명 당시 국민공회 의원으로 선출돼, 루이 16세의 단두대 처형에 표를 던진 정치적인 화가였다. 물론 그의 그림에도 이러한 성향이 드러나는데, 가장 대표적인 작품이 바로 〈마라의 죽음〉이다.

장 폴 마라는 급진적인 성향을 띄는 「인민의 벗」 신문사의 편집자였다. 반혁명분자들에 대한 처형을 주장하던 그는 반대파 지지자의 급습으로 칼에 찔려 죽음을 맞는다. 다비드는 그 모습을 마치 고귀한 성인의 죽음처럼 표현했는데, 이는 프랑스 대혁명을 대표하는 가장 유명한 그림이 됐다.

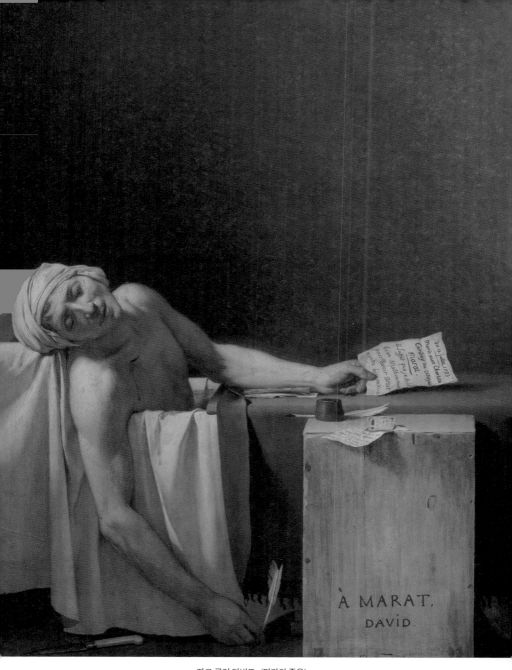

자크 루이 다비드, 〈마라의 죽음〉,
캔버스에 유화, 165×128cm, 1793년, 벨기에 왕립 미술관

〈여가, 루이 다비드에 대한 경의〉의 주황색 옷을 입은 여성의 포즈에서 다비드의 그림 속 마라의 모습을 쉽게 찾아볼 수 있다. 그리고 그녀가 손에 쥔 종이에는 "루이 다비드에 대한 경의"라는 글자가 쓰여 있다.

레제는 기념비적인 프랑스 화가의 탄생을 기념함과 동시에 자신의 그림에 정치적인 목소리를 담아낸 다비드 작품에 존경심을 담아 그림을 완성했다. 자유, 평등 박애라는 프랑스 대혁명의 가장 기본적인 정신이 유지되는 세상을 꿈꾼 만큼, 레제는 예술가가 예술을 위한 예술이 아닌 사회가 요구하는 목소리를 기꺼이 낼 줄 알아야 한다고 생각한 것이다.

그는 누구든 즉각 이해할 수 있는 단순하고 쉬운 예술을 추구했다. 이전 시대의 그림이 부와 교양을 과시하는 부르주아적 수단이었다면, 그는 노동자들이 주인공인 예술 작품을 통해서 보이지 않는 문화적 경계를 허물고 싶었다. 그래서 회화뿐 아니라 벽화, 모자이크, 스테인드글라스 같은 다양한 분야로 영역을 확장하며 끊임없이 관람자에게 다가갔다.

그가 세상을 떠나고 5년 후인 1960년, 남프랑스 코트다쥐르의 비오(Biot)에서는 '페르낭 레제 미술관'이 문을 열었다. 그리고 머지않아 미술관의 창립자인 그의 아내와 조수들이 토지와 건물을 포함한 모든 작품을 국가에 기증했고, 현재 페르낭 레제 미술관은 국립 미술관으로 거듭났다. 이로써 프랑스 현대 미술을 대표하는 화가 페르낭 레제의 입지는 더욱 굳건해졌고, 그의 바람대로 '모두를 위한 예술'이라는 메시지는 더 큰 힘을 얻게 되었다.

실패한 추상화를
그리지 않는 법

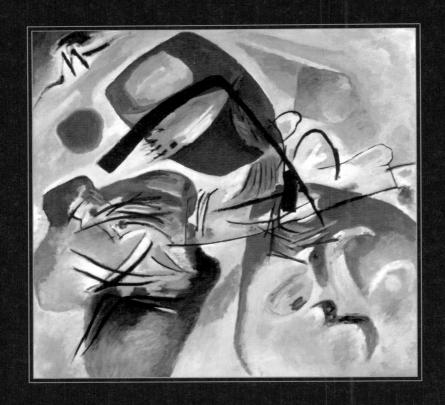

바실리 칸딘스키, 〈검은 아치와 함께〉,
캔버스에 유화, 49.6×64.8cm, 1912년, 퐁피두 센터

바실리 칸딘스키,
〈검은 아치와 함께〉

1900년대 초반, 추상 미술의 시대가 열렸다. 추상 미술이란 형태를 알아볼 수 있도록 묘사하는 것이 아닌 점, 선, 면, 색처럼 형상을 만들 수 있는 다양한 조형 요소를 활용한 예술이다. 그림이나 조각에 '이야기가 담겨 있어야 한다'라는 고정관념에 맞서는 개념이기 때문에 화가가 뭘 그렸는지 한눈에 알아보지 못하는 것이 특징이다. 만약 누군가 그림을 보고 무엇을 그렸는지 알아본다면, 그 그림은 실패한 추상화다.

　　바실리 칸딘스키는 추상 미술을 대표하는 화가로 알려져 있다. 그는 러시아 모스크바에서 태어나 법학과 경제학을 공부했다. 머리가 좋았고 학자로서의 가능성도 충분한 인재였기에 서른 살이 되었을 때는 외국 대학에서 교수직을 제안받을 정도였다.

　　그러나 1896년, 그는 러시아에서 처음 열린 프랑스 인상주의 전시회에서 모네의 〈건초더미〉 연작을 보고 큰 충격을 받는다. 어려

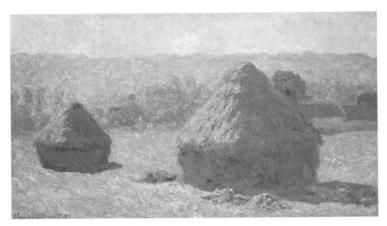

클로드 모네, 〈건초더미: 여름 끝〉, 캔버스에 유화, 60.5×100.5cm, 1891년, 오르세 미술관

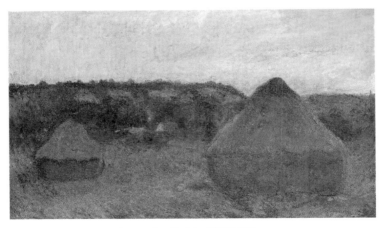

클로드 모네, 〈건초더미: 저녁 무렵, 가을〉,
캔버스에 유화, 65.3×100.4cm, 1890~1891년, 시카고 아트 인스티튜트

클로드 모네, 〈건초더미: 한낮〉, 캔버스에 유화, 65.6×100.6cm, 1890년, 호주 내셔널 갤러리

클로드 모네, 〈건초더미: 눈의 효과, 아침〉, 캔버스에 유화, 64.8×100.3cm, 1891년, J. 폴 게티 미술관

서부터 그림에 관심이 있었고 직접 그리기도 했지만, 대상이 아닌 빛이 주제인 인상주의 작품을 본 것은 처음이었다. 처음에는 모네가 무엇을 그렸는지 알 수 없어서 몹시 당황했다. 그는 카탈로그를 본 후에야 그림 제목이 〈건초더미〉라는 것을 알았고, 이날의 경험은 오래도록 강렬한 기억으로 남는다. 시시각각 달라지는 빛을 표현하기 위해 계절별로, 시간대를 달리하여 그린 작품은 굉장한 자극을 주었다. 그해 겨울, 서른 살의 젊은 법학과 교수는 돌연 화가가 되기로 결심하고, 예술과 교육의 도시 뮌헨으로 떠나기에 이른다.

서양 회화의 전통을 완벽하게 무너트리다

뮌헨에서 본격적으로 화가의 길을 걷기 시작한 그는 빠르게 기존의 화법과 화풍을 익혔다. 1909년, 칸딘스키는 외출 후 집으로 돌아와 화실 문을 열다가 해 질 녘의 노을을 받으며 눈부시게 빛나는 아름다운 그림을 한 점 발견한다. 그 안에는 주제도 없었고, 유추할 만한 어떤 오브제도 없었다. 깜짝 놀라 그림에 이끌리듯 다가간 그는 그제야 그림의 정체를 알게 된다. 바로 삐뚤게 놓인 자신의 그림이었다.

그는 곧 그토록 바라던 첫 번째 추상을 완성한다. 1910년 혹은 1913년에 그린 〈무제〉가 그것이다. 제작연도가 정확하지 않은 이유는 당시에 누가 가장 먼저 완전한 추상에 도달하느냐를 두고 화가들끼리 보이지 않는 경쟁을 했기 때문이다. 칸딘스키의 기록에 따르면 〈무제〉는 1910년에 그려진 그림이지만, 미술사학자들에 따르

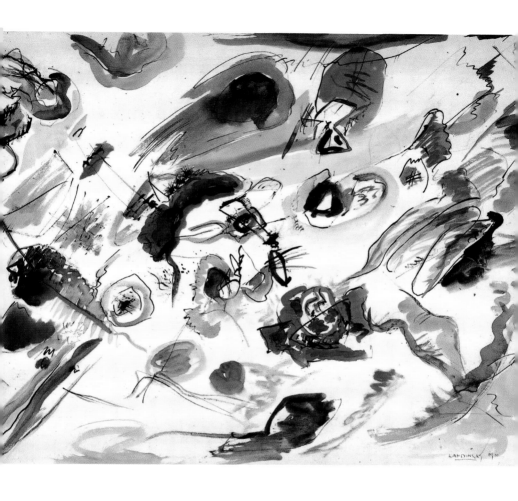

바실리 칸딘스키, 〈무제〉, 종이에 수채와 먹, 49.6×64.8cm, 1910년 혹은 1913년, 퐁피두 센터

면 (그의 전체적인 작업 과정을 미루어보아) 1913년에 완성했을 가능성이 더 높다고 한다(다른 화가들도 제작연도를 바꾸는 경우가 없지 않았다).

그러나 언제 완성되었든 〈무제〉가 500년 넘게 눈에 보이는 것을 그려오던 서양 회화의 전통을 완벽하게 무너트린 기념비적인 그림이라는 사실에는 변함이 없다. 눈에 보이는 것을 어떻게 더 잘 표현할지 고민했던 이전의 화가들도 생각이 많았겠지만, '인식한다'라는 것과의 싸움을 통해 전혀 새로운 그림을 그리고자 했던 화가들의 고민도 만만치 않았을 것이다.

그는 학자다운 면모를 발휘해 그 이듬해에는 『예술에서 정신적인 것에 관하여』라는 책도 출간한다. 예술은 인간의 영혼을 다루는 목적을 가지며 색채가 정신적인 것을 표현하는 가장 좋은 수단이라는 내용으로, 칸딘스키의 예술에 대한 애정과 작업 이론이 고스란히 담겨 있다.

칸딘스키는 뮌헨에서 새로 사귄 친구들과 독일 남부의 무르나우에 자리를 잡고, 동료 프란츠 마르크와 함께 '청기사파(Der Blaue Reiter)'라는 모임을 만든다. 청기사파는 이름 그대로 파란색과 말이 등장하는 그림을 그렸는데, 마르크는 원초적인 아름다움을 상징하는 말을 좋아했고, 칸딘스키는 파란색이 보이지 않는 영적인 성질을 담고 있다고 생각했다. 그들은 구성원의 개성을 존중하며, 어떤 이론이나 원칙에 얽매이지 않고 자유로운 예술 활동을 펼쳐나갔다. 당시 파리에서는 신인상주의, 야수주의, 입체주의가 주목받고 있었는데, 청기사파 화가들은 그들에게도 관심을 갖고 격변하는 예술의 흐름 속에서 자신들의 존재를 알렸다.

구상에서 추상으로

짧았던 청기사파 활동을 끝낸 후 칸딘스키는 본격적인 추상 화가로서의 길을 걷기 시작했고, 〈인상〉, 〈즉흥〉, 〈구성〉 연작을 제작한다. 어떠한 대상을 보고 그가 느낀 첫인상은 〈인상〉, 그로 인해 느낀 자연스러운 내적인 감정은 〈즉흥〉, 이 감정이 이성과 만나 이루어지는 장면에는 〈구성〉이라는 제목을 붙였다.

칸딘스키는 무엇을 그렸는지 유추할 수 있는 그 어떤 단서도 남기지 않고, 최대한 대상을 압축해서 표현한다. 〈검은 아치와 함께〉도 추상화이므로 관람자인 우리는 무엇을 그린 그림인지 모르는 게 당연하다. 이 그림은 칸딘스키가 완전 추상에 거의 다다른 시점인 1912년에 완성된 것이다.

그림 전체에 파란색, 보라색, 빨간색을 띤 색상 덩어리가 보이는데, 이들은 적당히 거리를 두고 있어 묘한 긴장감을 연출한다. 작품 제목처럼 검은 선이 세 가지 색 덩어리를 연결하는 것처럼 보이기 때문에 파란색과 빨간색을 섞으면 보라색이 된다는 색채 이론을 표현한 것이라고 추측한 사람도 있고, 와인 잔에 담긴 포도주와 정물 그리고 사람이 연결된 장면 같다는 이들도 있다.

칸딘스키는 보이지 않는 내면의 소리를 표현하고 싶어 했기에 그의 그림에서 음악적 요소는 매우 중요한 부분을 차지한다. 칸딘스키는 작곡가가 악보에 음표를 그리는 것처럼, 색과 형태를 통해 악보를 그리듯 그림을 그렸다. 그래서 그림 속 검은 선이 마치 오케스트라 지휘자의 지휘봉 같다는 의견도 있지만 알 수 없는 노릇이다.

퐁피두 센터의 칸딘스키 갤러리는 구상에서 점차 추상으로 변해가는 작업 흐름을 한눈에 볼 수 있는 큐레이션을 선보이고 있다. 오래된 관습에서 벗어나 원하는 것을 실현한 칸딘스키의 작품들을 감상하면서 자신이 진짜 바라는 것은 무엇인지 떠올리다 보면 더욱 의미 있는 관람이 될 것이다.

궁금증을 유발하는
사각형들

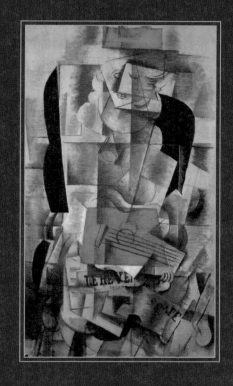

조르주 브라크, 〈기타를 든 여인〉,
캔버스에 유화, 목탄, 130×73cm, 1913년, 퐁피두 센터

조르주 브라크,
〈기타를 든 여인〉

캔버스 가득 어두운 사각형이 뒤섞인 퍼즐처럼 들어차 있다. 작품의 제목을 확인한 후에야 이 그림이 '기타를 든 여인'을 그렸다는 것을 알 수 있다.

그러고 보니 그림 상단에는 감은 듯한 눈과 입술이, 그 뒤로는 마치 의자의 등받이 같은 검은 형체가 보인다. 또 얼굴 왼쪽으로 이어지는 곡선은 머리카락으로 보인다. 둥근 어깨와 몸을 지나면 그림의 중간 즈음 기타의 줄이 분리되어 있고, 오른쪽 아래로 시선을 옮기면 코드를 짚고 있는 듯한 손이 보인다. 기타 아래에 있는 사각형은 큰 글자가 적혀 있어 궁금증을 유발한다.

이 작품은 20세기 초, 피카소와 함께 입체파를 이끌던 조르주 브라크의 작품이다. 입방체(큐브, Cube) 형태의 조각들이 모여 있는 모습을 닮았다는 뜻에서 입체주의, 큐비즘(Cubism)이라는 이름을 갖게 된 만큼, 그림에서도 직선과 사각형을 많이 찾아볼 수 있다. 브

라크는 왜 기존의 화가들이 그리던 방식이 아닌 조각난 퍼즐을 뒤섞은 듯한 그림을 그리게 된 것일까?

입체주의의 시작

1907년, 세잔의 회고전에서 자극받은 피카소는 아프리카 가면을 연상시키는 얼굴과 조각난 화면처럼 그린 〈아비뇽의 처녀들〉을 친구들에게 보여주었지만 주변의 평가는 냉혹했다. 브라크 역시 같은 의견이었다. 하지만 브라크는 이내 생각을 바꾸고, 피카소에게 함께 새로운 그림을 그려보자고 제안한다.

브라크는 피카소와 함께 입체파라는 이름으로 활동을 시작했고, 사업가이자 화상이던 다니엘 헨리 칸바일러의 경제적 지원으로 작업에 몰두할 수 있었다.

그들은 세잔의 가르침대로 대상의 형태를 눈에 보이는 대로가 아닌 다시점을 활용해 여러 각도에서 3차원으로 파악했다. 이것을 입방체로 단순하게 환원하고, 그 입방체를 전개도처럼 펼쳐서 재구성한 그림을 그렸는데 이러한 방식을 '분석적 큐비즘'이라고 한다. 브라크는 분석적 큐비즘을 활용해 그림을 그릴 때, 화려한 원색은 쓰지 않고 회색, 검은색, 황토색 같은 채도가 낮은 색을 사용해 색채보다 형태를 더욱 강조했다.

또 공간을 '물질화'했는데, 〈기타를 든 여인〉이 그 대표적인 작품이다. 한 여자가 의자에 앉아 기타 치는 모습을 그린다고 가정

하면, 배경은 여인을 둘러싼 공간이 될 것이다. 아무 장식이나 물건이 없는 배경이라면 단색으로 칠해서 주인공을 강조했겠지만, 브라크는 여인을 둘러싼 공기가 배경에 포함돼 있다고 생각했기 때문에 그 부분까지 큐브 형태를 활용해 부피감을 불어넣었다. 기타를 든 여자의 형태 또한 해체돼 있고, 해체된 조각들은 각 부분의 특징을 가장 잘 보여줄 수 있는 시점으로 그려졌다.

이 과정에서 배경을 표현한 큐브 역시 주인공의 조각들과 뒤섞이며 재결합되었다. 이때 어떤 조각이 위에 있고 어떤 조각이 밑에 있는지 명확하게 구분할 수 없는 지점이 바로 입체주의 회화의 가장 큰 특징이다.

입체주의의 부부, 브라크와 피카소

브라크와 피카소가 선보인 입체주의는 자연을 캔버스에 재현한다는 전통적 회화의 개념을 깨부쉈다. 그리고 2차원 평면에 그리고자 하는 대상의 본질만을 담아, 원근법 없이 부피감을 평평하게 치환했다.

그러나 그들은 분석적 큐비즘에 머물지 않고 한 단계 더 나아간 '종합적 큐비즘'을 선보인다. 종합적 큐비즘을 대표하는 기법은 프랑스어로 '접착'이라는 뜻의 콜라주(Collage)다. 캔버스에 모래와 회반죽을 섞어 칠하거나 종이를 붙이는 등 물감이 아닌 다른 재료를 그림에 활용하면, 재료는 기존의 성질을 잃고 그림을 구성하는 요소로 다시 태어난다. 이는 재현이라는 오랜 회화의 관습에 반하는 개

넘이었다.

　브라크는 실내 장식을 하고 가구를 수리하는 장인 집안에서 태어나 10대 시절, 견습생으로 실내 장식을 배운 적이 있다. 이때 나무나 톱밥, 못, 노끈 같은 재료들을 다루고는 했는데 그때의 경험이 콜라주 작업에 영향을 주었을 것이라 해석하기도 한다.

　그러나 제1차 세계대전이 시작되면서 브라크는 징집을 피할 수 없었다. 후원자 칸바일러는 독일 출생이었기 때문에 프랑스에서 추방되었고, 피카소는 혼자 남겨졌다. 새로운 시도를 멈추지 않았던 입체파였지만, 생존의 문제가 대두되는 전쟁 상황에서 이제 막 도약을 시작한 예술가들은 무릎을 꿇을 수밖에 없었다.

　입체파가 활동한 기간은 10여 년 정도밖에 되지 않는다. 그러나 그들은 활동 기간과 영향력이 무관하다는 것을 증명했다. 비록 피카소의 세계적인 명성에 가려 브라크는 늘 한 발자국 뒤에 자리했지만, 그는 자신과 피카소의 입체주의로 향하는 모험을 결혼에 비유하며 두 사람이 공동 운명체임을 시사한 바 있다.

　퐁피두 센터에서는 두 화가가 서로 어떻게 영향을 주고받으며 입체주의의 '부부'였는지를 느낄 수 있도록 작품들을 함께 전시하고 있다.

조르주 브라크는 1912년부터 종이를 오려 캔버스에 붙이는 '파피에 콜레(Papiers Collés)' 기법을 창시하며 전혀 새로운 방식의 회화를 탄생시켰다.

〈기타를 든 여인〉의 하단부에 등장하는 글자들이 파피에 콜레 기법은 아니지만, 그림에 직접적으로 글자(알파벳)를 그린 것은 브라크가 처음이었다. 'LE REVE'는 'Le Réveil('깨어남'이라는 뜻의 프랑스어)'라는 신문 이름의 뒷 철자를 가려 '꿈'이라는 단어로 보이게 연출했다. 'SOATE'는 '소나타(Sonate)'로, 철자가 완전하게 보이지 않지만 기타를 치는 여인이 펼쳐두었을 악보일 것이다.

나무의 결을 표현한 부분도 찾아볼 수 있다. 나무로 만든 악기인 기타와 그 특징을 가장 잘 보여주는 곡선, 줄, 코드를 짚는 손까지. 브라크의 의도를 파악하고 다시 그림을 보면, 아마 처음의 막막함과는 달리 편안하게 앉아 소나타를 연주하는 긴 머리의 여인을 만나볼 수 있을 것이다.

어떠한 속박에도
자유로운 파랑의 세계

이브 클랭, 〈SE71, 나무, 커다란 푸른 스펀지〉,
스펀지, 석고, 순수 안료, 합성수지, 150×90×42cm, 1962년, 퐁피두 센터

이브 클랭,
〈SE71, 나무, 커다란 푸른 스펀지〉

제2차 세계대전이 끝난 후, 예술의 중심은 유럽에서 미국으로 옮겨 갔다. 많은 예술가가 전쟁을 피해 미국으로 건너갔음은 물론 전쟁으로 폐허가 된 유럽과 달리 인구와 소득이 증가한 미국인들의 예술 소비가 늘었기 때문이다.

추상 표현주의로 대표되는 미국의 전후 미술은 잭슨 폴록의 액션 페인팅으로 완전히 주도권을 잡는다. 바닥에 캔버스를 놓고 물감을 뿌리며 우연성과 의도 사이의 미묘한 교집합을 이끌어낸 폴록은 미국식 예술의 대명사가 됐다.

비단 미국 예술가뿐 아니라 화가들은 더 이상 캔버스에 머물지 않았다. 그들은 2차원의 평면에서 벗어나 더 자유롭고 다양한 표현 방식을 찾기 시작했다. 색채에 집중하거나 재료의 속성에 몰두하거나 혹은 그리는 행위 자체가 예술인 시대가 도래했다. 그리고 예술가들은 예술의 역할에 대한 근본적인 질문을 던지며 각자의 방식

을 치열하게 찾아나섰다.

한편 프랑스에서도 파격적인 행보로 주목받으며 예술계의 관심을 다시금 유럽으로 집중시킬 인물이 등장했다. 바로 자신을 '파란 공허의 전령'이라고 부르던 이브 클랭이다.

2차원 평면에서 벗어나다

이브 클랭은 남프랑스 니스 출신으로, 부모가 모두 화가였다. 하지만 그는 그림에 큰 관심을 두지 않고, 국립 해양 아카데미와 국립 동양어 학교에서 공부했다. 이모의 서점에서 일하며 책을 읽던 클랭은 취미로 유도 클럽에 가입한다. 그는 신체뿐만 아니라 마음까지 단련하는 유도를 통해 '영적' 세계에 관심을 가졌고, 여러 종교의 신비주의적 요소를 결합해 신봉하는 비밀 결사단 '장미십자회'에 매료돼 천체 우주 연구에 흠뻑 빠지기도 했다.

20대로 접어든 클랭은 런던에서 아버지 친구에게 그림 그리는 법과 아교, 물감, 니스, 금 같은 재료 다루는 법을 배웠다. 1년 남짓한 시간 동안 그는 '순수 안료'의 매력에 눈뜬다. 물감의 원료, 그 자체를 그림이 아닌 더 직접적인 방법으로 관람자에게 전달할 수 없을까에 대해 고민하던 그는 1950년 런던에서 비공식적인 흑백 회화전을 열며 화가로서의 행보를 시작한다.

얼마 후 클랭은 일본으로 건너가 유럽인 최초로 유도 사범 자격증을 취득한다. 심신을 다스리며 내면세계에 집중하는 법을 배운

그는 프랑스로 돌아와 관련 서적도 출판한다. 일본에서도 개인전을 열고 유럽에 돌아왔지만, 작품에 대한 반응은 차가웠다. 순수한 색 그 자체로 '무언가'를 나타낸다는 생각이 화단에 쉽게 받아들여지지 않은 것이다.

파란색에 대한 예찬

1955년부터 이브 클랭은 모노크롬(Monochrome, 한 가지 색만 사용하여 그린 그림) 회화에 집중한다. 주황색, 초록색, 빨간색, 분홍색 등 다양한 색을 활용했지만 머지않아 그는 자신의 상징으로 파란색을 선택한다.

이브 클랭은 약제사이자 철학자인 친구와 함께 인터내셔널 클라인 블루(International Klein Blue, 이하 IKB)라는 고유의 파란색을 만드는데, 액체 상태일 때나 말랐을 때 그 성질에 구애받지 않고 균일한 밝기와 농도를 유지하는 울트라마린 색이다. 그는 IKB가 "모든 기능적 정당화로부터 해방된 파랑 그 자체"라고 말하며 색깔에 특허도 낸다.

이브 클랭의 파란색은 탄생과 함께 가장 중요한 뮤즈가 되었다. IKB 페인트를 바른 나체의 여성들이 캔버스에 몸의 형태를 찍어내는 〈청색 시대의 인체 측정학〉은 완성된 회화 작품뿐 아니라 과정 자체가 하나의 행위 예술이었다. 한쪽에서는 클랭이 직접 작곡한 〈단음 교향곡〉이 연주됐는데, 20분간 단 하나의 음을 연주하고 나

이브 클랭, 〈청색 시대의 인체 측정학〉,
캔버스, 종이, 순수 안료, 합성수지, 156.5×282.5cm, 1960년, 퐁피두 센터

머지 20분은 침묵하는 구성이었다.

클랭은 스펀지를 이용한 작업도 꾸준히 이어갔다. 붓 대신 선택한 물질 중 하나가 스펀지였는데, 스펀지는 바다에서 채취하는 해면생물이다. IKB에 적신 스펀지는 그에게 자연과 인간과 세계를 연결하는 것이다. 그렇게 탄생한 작품이 바로 〈SE71, 나무, 커다란 푸른 스펀지〉다.

파란색 나무 한 그루가 있다. 작품은 스펀지와 석고로 형태를 잡고, 그 위에 IKB 안료를 칠했다. 클랭의 나무는 우리가 일반적으로 생각하는 형태를 가졌지만, 재료는 나무의 것이 아니다. 기존의 나무가 새로운 의미를 갖게 된 것이다.

작품을 다시 보자. 나무로 보이는 작품은 잉크를 가득 머금은 스펀지가 잉크를 흘려보내는 모습으로도 보인다. 색채를 중요시했던 이전의 화가들은 색을 캔버스에 칠하는 것으로 자신의 생각을 표현했지만, 클랭은 캔버스에서 벗어나 자기만의 색인 IKB를 선보였다. 그는 자신의 예술 세계를 상징하는 IKB가 캔버스라는 매개를 거치지 않고 감상자에게 직접 전달되는 모습을, 나무 혹은 잉크를 가득 머금은 스펀지로 보이도록 표현했다.

〈SE71, 나무, 커다란 푸른 스펀지〉는 이브 클랭의 말년 시기를 대표하는 작품으로, 그가 세상을 떠난 해인 1962년에 완성됐다. 그리고 그는 갑작스러운 심장마비로 34세의 나이에 짧은 생을 마감한다. 클랭이 죽은 후 그의 아내는 IKB로 완성한 작품을 구별하기 위해 작품 제목에 숫자를 붙였는데, 퐁피두 센터에 소장된 이 작품은 71번이 되었다.

풍피두 센터는 이브 클랭처럼 모노크롬을 이용해 작업했던 마크 로스코, 피에르 술라주 같은 작가들의 작품을 함께 전시하며 색채를 주제로 한 다양한 표현 방법을 소개하고 있다.

그가 사랑한
수평과 수직의 도시

피터르 몬드리안, 〈뉴욕 시티〉,
캔버스에 유화, 119.3×114.2cm, 1942년, 퐁피두 센터

피터르 몬드리안,
〈뉴욕 시티〉

빨강, 노랑, 파랑의 직선이 서로 교차하며 흰 캔버스를 채우고 있다. 선들이 엇갈리며 나타난 네모들은 일정한 리듬을 만들고, 채워진 공간만큼이나 채워지지 않은 공간이 복잡함 가운데 여유를 빚어낸다.

이 작품은 제목에서 알 수 있듯, 뉴욕을 표현한 그림이다. 도시 자체의 구조와 분위기는 물론, 사람을 그리지는 않았지만 불규칙한 선의 간격을 통해 긴장감을 전하며 반복되는 일상을 바삐 살아가는 도시인들의 모습을 상상하게 한다.

빨강, 노랑, 파랑의 삼원색과 흰색, 회색, 검은색 같은 무채색이 수평과 수직으로 뻗으며 이루는 패턴을 이른바 '몬드리안 패턴'이라 부른다. 기본에 기본만을 더해 탄생한 그의 작품은 '차가운 추상'이라고도 불리는데, 회화의 기본 조형 요소만을 활용하는 추상화라는 뜻에서 이를 '신조형주의'라고도 한다.

몬드리안은 엄격한 청교도 가정에서 규칙적이고 절제된 교육

을 받으면서 자랐다. 어려서부터 그림에 재능이 있던 그는 암스테르담 국립 미술 아카데미에서 수학했고, 화가로서의 초기에는 같은 네덜란드 출신의 화가 빈센트 반 고흐의 영향으로 풍경화를 주로 그렸다.

그러나 그는 1904년부터 당시 네덜란드 지식인들 사이에서 유행하던 철학인 '신지학'에 심취하기 시작했다. 자연은 변화무쌍하지만, 그 안에 절대 변하지 않는 규칙이 있다는 것이 신지학의 주된 이론이었다. 몬드리안은 눈에 보이지 않는 보편적인 진리를 그림으로 표현하기 위해, 1908년부터 1911년까지 〈나무〉 연작을 그리며 불필요한 것들을 소거하고 핵심만 남기는 작업을 계속했다.

기본을 활용하여 그린 균형과 평등

1911년, 그는 암스테르담에서 파블로 피카소와 조르주 브라크의 작품을 보고 큰 충격을 받는다. 회화가 재현에 머무는 것이 아닌 대상을 본질적으로 파악해야 한다는 방식이 그의 철학과 맞아 떨어진 것이다. 주목받는 입체주의 화가들이 모두 파리에서 활동하고 있었기에, 몬드리안도 직접 그곳에 가서 입체주의를 연구하기 시작했다. 그리고자 하는 대상을 단순화하고, 대상의 중요한 특징을 표현하는 데 집중하게 된 것은 분명 입체주의의 영향이었다.

몬드리안이 파리에서 적잖이 주목받는 입체주의 화가로 자리 잡던 1914년, 그는 아버지의 병환 소식에 네덜란드로 돌아갔는데 이

때 제1차 세계대전이 발발한다. 전쟁은 4년이나 계속되었고, 이때 몬드리안은 한발 물러나 입체주의가 화가의 주관이 너무 많이 반영되는 화풍이 아닌가 하는 생각에 사로잡힌다. 개인의 의견은 절대적인 진리가 될 수 없으며 객관적이지도 않기 때문이다.

게다가 전쟁 이후 유럽의 상황은 참혹했으므로, 그는 더욱 질서와 규칙을 갖춘 이상향을 꿈꾼다. 개성보다 균형을 더 중요시하게 됐고, 있는 그대로의 자연을 색, 선, 형태, 공간으로 치환해 객관적이고 절대적인 균형과 평등의 의미를 담고 싶었다. 이 생각을 가장 잘 표현하는 것은 기본을 활용하는 것이었다. 그렇게 탄생한 작품이 바로 1921년에 완성한 〈빨강, 노랑, 파랑, 검정의 구성〉이다.

작품을 언뜻 보면 빨간색이 차지하는 면적이 가장 넓을 것 같지만, 사실 무채색으로 칠한 사각형들의 면적을 더하면 그림에 쓰인 원색의 총면적과 비슷하다. 그림을 이룬 모든 요소를 공평하고 평등하게 표현하려 했기 때문이다.

올곧은 직선은 놀랍게도 도구를 사용하지 않은 채 손으로 직접 그렸고, 붓 자국이나 개성이 드러나는 기법의 흔적도 전혀 남기지 않았다. 하지만 아이러니하게도 우리는 몬드리안의 작품을 보면 누구나 그의 작품이라는 것을 알 수 있다.

검은색 직선들은 캔버스의 끝까지 닿지 않고 그 직전에 멈춰 있는데, 이는 선을 통해 만들 공간에 한계를 없애고 캔버스를 무한으로 확장하기 위함이라고 해석할 수 있다.

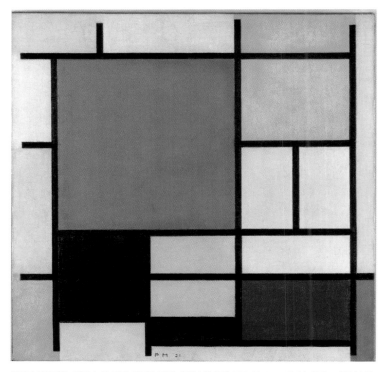

피터르 몬드리안, 〈빨강, 노랑, 파랑, 검정의 구성〉, 캔버스에 유화, 59.5×59.5cm, 1921년, 헤이그 시립미술관

그가 사랑한 수평과 수직의 도시

몬드리안은 자신과 뜻이 맞는 동료들과 '데 스틸(De Stijl)' 운동을
벌이기도 했다. '더 스타일(The Style)', 즉 '양식'이라는 뜻으로, 신조
형주의 이론을 바탕으로 조각, 가구, 건축 등의 분야도 추상 개념을

토대로 발전할 수 있도록 정보를 공유하고 통합하는 것이 목표였다. 이들은 동명의 잡지를 발행해 대중들에게 자신들의 예술관을 알렸고, 다양한 예술 양식에 큰 영향을 주었다.

하지만 동료 화가 테오 판 두스뷔르흐와의 갈등 끝에 몬드리안은 데 스틸 그룹을 떠난다. 갈등의 이유는 바로 대각선이었다. 두스뷔르흐는 사선으로 역동성을 표현하자고 했지만, 몬드리안은 오직 수평과 수직만을 고집했다. 몬드리안이 결코 용납하지 못한 것은 두 가지였는데, 바로 사선과 초록색이었다. 사선은 불안정했고, 초록색은 자연을 떠올리게 하므로 변화의 가능성이 컸다. 결국 몬드리안은 파리에서 활동하다 제2차 세계대전이 발발하면서 뉴욕으로 이주한다.

완전한 계획도시인 뉴욕은 수평과 수직의 도시였다. 순서대로 숫자가 붙여진 길 이름, 복잡한 것 같지만 사실은 가로와 세로라는 단순한 규칙으로 이루어진 도로, 직선으로 높이 솟은 건물들은 강박적이던 몬드리안의 마음에 자유와 즐거움을 불어넣어 주었다.

몬드리안의 작품을 소장하기도 했던 디자이너 이브 생로랑은 "그의 그림은 순수 자체이며, 누구도 여기서 더 나아갈 수 없다"라고 말하며 몬드리안 패턴을 이용한 패션을 선보이기도 했다. 적당히 채우고 적당히 비우되 어떤 것도 서로의 우위에 있지 않은 공평한 몬드리안의 그림은 시각적인 아름다움은 물론 심리적인 만족감까지 선사한다.

로댕 미술관

미술관에 들어서며

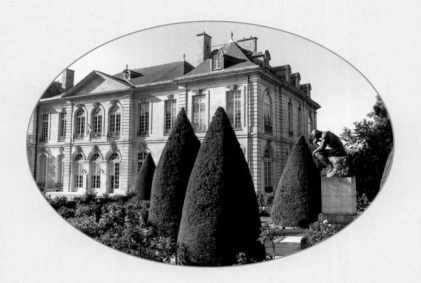

로댕 미술관은 1732년에 지어진 로코코 스타일 저택 호텔 비롱(Hôtel Biron)을 개조한 것으로, 본관과 정원으로 구성돼 있다. 1908년 로댕이 거의 버려진 건물을 구매해 작업실로 쓰다가 세상을 떠나기 전 국가에 기증했고, 1919년 프랑스 국립 로댕 미술관으로 다시 태어났다.

'조각은 야외 미술'이라고 생각했던 로댕의 생각이 그대로 반영되어 그를 대표하는 작품들이 정원 곳곳에 자리하고 있다. 파리에서 가장 아름다운 정

원에 놓인 작품들에서는 조각가 로댕의 손끝에서 탄생한 삶과 인간에 대한 치열한 고민을 생생하게 느낄 수 있다.

　로댕 미술관 본관에 들어서면 시대별로 로댕의 작업 과정을 볼 수 있다. 자연광을 받은 조각 작품들은 관람자가 어떤 방향에서 감상하는지, 빛이 어떻게 드는지에 따라 새로운 느낌으로 다가온다.

　조각과 소조, 즉 조소의 작업 과정을 설명하는 코너도 있어 복합적인 이해가 가능하고, 총 18개의 전시실 중 16번째 방에서는 그의 조수이자 연인이었던 카미유 클로델의 작품도 만나볼 수 있다. 조각가로서뿐 아니라 인간 로댕의 모습도 엿볼 수 있는 장소다.

대표 작품

+ 오귀스트 로댕, 〈생각하는 사람〉
+ 오귀스트 로댕, 〈칼레의 시민들〉
+ 오귀스트 로댕, 〈지옥문〉
+ 빈센트 반 고흐, 〈탕기 영감의 초상〉
+ 카미유 클로델, 〈중년〉

살아서는
완성하지 못한 걸작

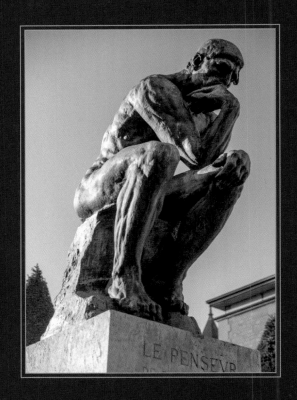

오귀스트 로댕, 〈생각하는 사람〉,
청동, 189×98×140cm, 1903년, 로댕 미술관

오귀스트 로댕,
〈생각하는 사람〉

로댕의 작품 중 가장 유명한 것이 바로 〈생각하는 사람〉일 것이다. 무릎에 턱을 괸 남성의 모습을 표현한 이 작품은, 앉아 있는 자세이지만 팔과 다리의 긴장된 근육에서 압축된 에너지를 느낄 수 있다. 제목 그대로 '생각하는 사람'을 표현한 작품이지만, 실제 신체 비율을 반영한 것은 아니었기에 가장 원초적인 상태(누드)를 통해 '생각' 그 자체를 인간의 몸으로 표현한 상징적인 작품으로 해석된다.

로댕 사후 그의 무덤에 〈생각하는 사람〉이 장식된 이후, 이 작품을 예술과 삶에 대해 고뇌하는 로댕의 모습으로 해석하는 이들도 많았다. 그러나 사실 〈생각하는 사람〉은 그가 일평생을 바쳤지만 끝내 완성하지 못한 〈지옥문〉의 일부분이었다.

프랑스 미술부 차관의 추천으로 장식 미술관 정문의 장식 조각을 의뢰받은 로댕은 이탈리아 조각가 로렌초 기베르티가 15세기에 제작한 〈천국의 문〉에서 〈지옥문〉의 영감을 얻었다. 그리고 주제

가 되는 '지옥'은 단테의 『신곡』에서 아이디어를 얻었다.

단테의 『신곡』은 그가 고대 로마의 시인 베르길리우스의 인도를 받아 사후 세계인 지옥, 연옥, 천국을 여행하며 신화 혹은 역사의 인물들을 만나 이야기를 나누는 서사시로, 18세기에 프랑스어로 번역됐다. 당시 유행하던 낭만주의는 인간의 내면세계와 감정을 탐구하고자 했기에 『신곡』을 주제로 한 작품들이 여럿 등장했다.

〈지옥문〉은 나체로 고통받는 이들의 모습을 통해 마치 지옥의 고통이 영원하고 누구에게나 공평하다는 의미를 시각화했다. 또 공간 가득 인물로 채우고, 그 안에는 남성, 여성, 노인, 어린아이까지 다양한 인물을 무작위로 배치했다. 로댕은 폭력적인 상황에 놓인 이들을 잘 표현하기 위해 수백 점의 데생을 그렸고, 최종적으로 186명의 인물이 각각의 사연을 가진 채 지옥에 떨어지게 되었다.

〈지옥문〉의 일부에서 대표작으로

〈지옥문〉은 '문'이지만 실제로는 여닫을 수 없는 작품이다. 작품은 크게 문 위, 팀파눔(문 위에 얹은 부조 장식), 좌우로 나뉜 패널 그리고 그 바깥으로 구분된다. 문 위에 놓인 '세 망령'은 "지옥 문턱에 들어가는 자, 모든 희망을 버려라"라는 단테의 작품 속 비문(碑文)을 가리키는 저주받은 세 영혼이다.

사실 세 망령은 똑같은 작품 세 점을 각도만 달리하여 배치한 것으로, 당시로서는 대단히 현대적인 표현이었다. 세 망령이 가리

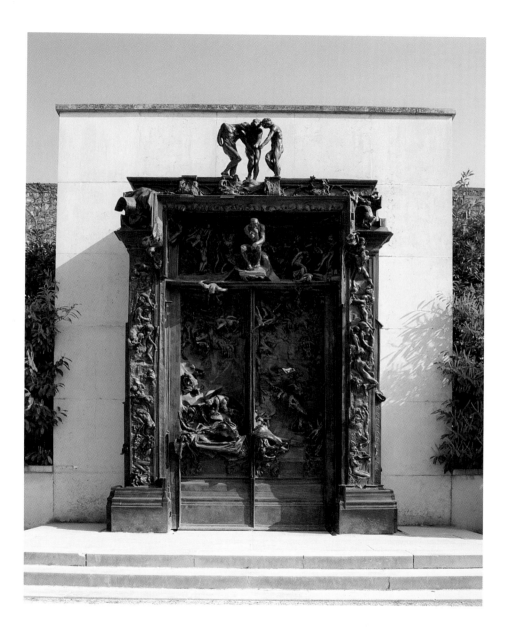

오귀스트 로댕, 〈지옥문〉, 청동, 635×400×85cm,
1880~1917년(로댕 사후인 1926년 청동본 제작), 로댕 미술관

키는 손끝을 보면 〈생각하는 사람〉을 확인할 수 있다. 그는 지옥 끄트머리에 앉아서 삶과 죽음, 선과 악이란 무엇인지 고민하는 단테를 모델로 했다. 처음에는 이 사람을 '시인'이라고 불렀지만, 1888년에 단독 조각으로 제작하고 〈생각하는 사람〉으로 제목을 바꿔 1904년 살롱전에 출품하면서 유명해지기 시작했다.

왼쪽 문 아래에는 아사의 탑에 갇혀 굶주림을 이기지 못한 채 자식들의 육신을 뜯어 먹은 '우골리노'가, 오른쪽 문 하단 바깥으로는 금기된 사랑을 하다 자신의 형에게 죽임당한 '파올로'와 남편에게 죽임당한 '프란체스카'가 있다. 재미있는 점은 로댕이 하나의 인물을 먼저 만들고, 그 인물의 일부에서 영감을 얻어 다른 인물 조각을 만들고는 했다는 점이다. 가령 우골리노의 아들을 먼저 만든 후, 그가 바닥을 짚고 있는 포즈의 방향을 바꿔서 앉아 있는 파올로를 만드는 식이었다. 그는 형태와 의미를 일대일로 상응시키기보다 좀 더 넓은 가능성, 즉 다른 의미를 지닐 수 있는 가능성을 염두에 두고 작품을 선보였다.

살아서는 마침표를 찍지 못했지만

로댕은 이 작품을 위해 단테의 작품에서 꼬박 1년을 살았다. 하지만 문득 자신의 데생이 너무 현실감 없다는 생각에 그때까지의 작업을 과감하게 초기화한다. 다시 그림부터 그린 지 3년 정도 지났을까. 작품이 자신이 생각한 수준에 도달했다고 판단한 그때, 정부는 장식

미술관을 루브르 박물관에 편입하기로 결정하면서 작품 주문을 취소한다. 〈지옥문〉은 목적지를 잃었지만, 로댕은 작품에 들인 시간과 아이디어와 노고를 포기하고 싶지 않았다. 그래서 이를 개인 작업으로 남겨둔 채 세상을 떠날 때까지 손본다.

로댕이 살아서 마침표를 찍지 못한 이 작품은, 가족의 동의를 얻은 로댕 미술관 수석 학예관의 주도로 1926년 최초의 청동본을 탄생시킨다. 그리고 로댕의 작품 세계가 총망라된 〈지옥문〉 청동본은 로댕 미술관을 비롯한 전 세계에, 작품의 거푸집 역할을 한 석고본은 오르세 미술관에서 전시되고 있다.

회화가 중심이던 19세기 말, 조각에 대한 대중의 관심을 이끈 것은 로댕의 천재성과 끊임없는 노력이었다. "역사상 로댕만큼 파급력을 지닌 조각가는 없었다"라는 평가는 그의 작품을 보는 순간 납득할 수밖에 없다.

작품을 관람할 때는 단테의 『신곡』을 읽은 후 그 안에 등장하는 이야기를 찾는 방식도 좋지만, 고통에 몸부림치는 인간 군상을 바라보며 〈생각하는 사람〉의 관점에서 철학적인 고민을 해보는 것도 의미 있는 관람일 것이다.

마음을 나눠준 이를 위한
깊은 호의

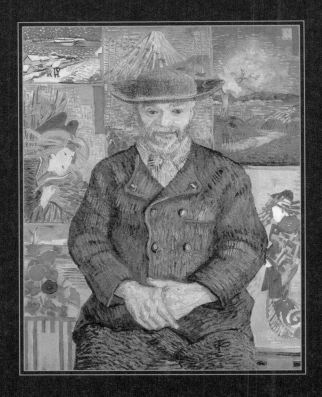

빈센트 반 고흐, 〈탕기 영감의 초상〉,
캔버스에 유화, 92×75cm, 1887년, 로댕 미술관

빈센트 반 고흐,
〈탕기 영감의 초상〉

고흐를 생각하면 고독, 불안, 안타까움 같은 표현을 떠올리는 이들이 많을 것이다. 결혼을 한 적 없고, 아이도 없었던 그의 삶에서 언제나 믿고 의지할 수 있는 사람은 동생 테오뿐이었던 것처럼 보이기 때문이다. 그러나 그의 삶에도 마음을 터놓고 이야기 나누는 인연이 몇 번쯤 찾아왔는데, 그림 속 주인공인 탕기 영감이 그중 한 사람이었다.

　　고흐는 열여섯에 화방 수습 직원으로 일하며 그림과 첫 인연을 맺고, 박물관, 미술관을 다니며 위대한 화가들의 작품에 순수하게 감탄했다. 하지만 그의 마음을 더욱 사로잡은 것은 종교였다. 엄격한 청교도 목사였던 아버지 밑에서 자라며 신앙심을 간직했던 고흐는 파리에서 근무할 때 유난히 종교에 깊이 심취하며 업무에 태만한 결과, 해고를 당했다. 이후 영국으로 건너가 보조 교사로 일하거나 암스테르담에서 서점 직원이 되기도 했지만, 제대로 마음을 붙이

지는 못했다. 스물넷에는 신학교 입학을 준비했지만 입학시험에 떨어져 첫걸음조차 내디딜 수 없었다. 그 대신 평신도 전도사가 되어 벨기에의 보리나주라는 작은 탄광촌으로 이사했지만, 재계약이 되지 않으면서 다시 무직이 되었다.

　　스물일곱의 고흐는 브뤼셀로 보금자리를 옮겨 드디어 그림을 그리기 시작한다. 동생 테오가 보내주던 생활비로 근근이 살아가던 고흐는 이듬해 부모님이 계신 집으로 돌아가 그림에 집중한다. 그의 아버지는 아들이 제대로 자리를 잡지 못한 채 마침내 선택한 직업이 화가라는 사실이 마음에 들지 않았지만, 한동안 경제적 도움을 주었다. 그러나 이내 부자 관계는 급격히 나빠지는데, 고흐가 사촌 누이에게 좋아한다고 마음을 전했다가 거절당한 일이 기폭제가 됐다. 불편한 마음으로 집에서 지낼 수 없었던 고흐는 사촌 매부인 안톤 마우베가 있는 헤이그로 떠나 그림 수업을 받기로 한다.

　　그곳에서는 매춘부 시엔을 만나 관계를 이어간다. 하지만 테오가 보내주는 생활비가 여유롭지 않았기 때문에 어쩔 수 없이 그녀와 헤어져 본가로 다시 돌아온다. 이번에 그의 마음을 사로잡은 것은 이웃집 여성 마고였다. 결혼까지 결심했지만 아버지의 반대로 성사되지 못했다. 그리고 그 이듬해인 1884년, 몇 년 동안이나 고흐와 갈등을 겪던 아버지가 세상을 떠난다.

　　고흐는 이 무렵 〈감자 먹는 사람들〉이라는 작품을 구상하고 있었는데, 그는 직접 땅을 일구고 그 결과물로 살아가는 농부들의 삶에 강한 애착을 품었다.

　　〈감자 먹는 사람들〉은 고흐의 네덜란드 시기를 대표하는 작

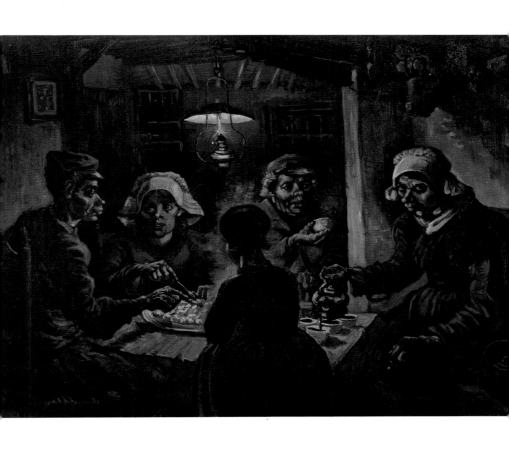

빈센트 반 고흐, 〈감자 먹는 사람들〉,
캔버스에 유화, 82×114cm, 1885년, 암스테르담 반 고흐 미술관

품으로 알려져 있다. 어두운 조명 아래에서 감자를 먹고 커피를 마시는 농부 일가의 모습을 통해 노동과 정직, 노력이라는 가치를 표현하고, 그에 대한 보상을 식사로 상징했다. 고흐는 드디어 대작을 그렸다고 생각했지만 주변 사람들과 화단의 반응은 미미했다. 마음이 조급해진 그는 하루빨리 파리에 가서 새로운 화풍과 화가들을 만나 발전하고 싶다는 생각에 사로잡힌다. 파리에 있는 테오와 언제쯤 함께 생활할 수 있을지 서신으로 논의하던 그는 이야기를 마무리하기도 전에 파리행 기차에 몸을 실었다.

누구도 알아봐 주지 않던 그를 발견한 사람

테오는 당황했지만 형을 쫓아낼 수는 없었다. 그는 몽마르트르 언덕에 있는 아파트를 구했고, 화가 페르낭 코르몽이 운영하는 화실에 형을 등록시켜주었다. 고흐가 등록한 화실에는 부르주아 집안 출신의 프랑스인이 대부분이었다. 입학 과정도 까다로웠지만, 외국인에 나이도 많고 정식으로 그림을 배운 적 없던 고흐가 이 화실에 등록할 수 있었던 데는 유망한 화랑의 부지점장인 테오의 지위가 도움이 됐을 것이다.

　　동료들과의 분위기에 적응하고 수업을 따라가는 것은 오롯이 고흐의 몫이었지만 그는 감정 기복이 심했고, 감정을 감추지도 못했다. 석고상이나 모델을 두고 수업할 때도 남들보다 훨씬 빠르고 거칠게, 공격적인 작업 방식을 선보이며 윤곽선을 중요시하던 화

실의 성격과 맞지 않는 결과물을 냈다. 그는 이내 수업에 흥미를 잃고 석 달여 만에 발길을 끊는다. 처음 등록할 때 테오와 3년간 공부하겠다고 약속했지만, 십분의 일도 채우지 못한 것이다.

고흐는 수년간 놓친 인연들로 인한 마음의 상처, 아버지와의 불화, 연이은 그의 죽음, 기대했던 〈감자 먹는 사람들〉의 미미한 반응에 이어 그림을 제대로 시작하기도 전에 실패한 듯한 상태였다. 하지만 더 이상 물러날 곳도 없었다.

그는 자신의 그림을 전시할 곳을 찾아 나선다. 그리고 테오의 소개로 '탕기'라는 화방을 알게 된다. 줄리앙 프랑수아 탕기는 몽마르트르 언덕 아래에서 작은 화상을 운영하며, 가난한 화가들이 완성한 그림을 물건으로 바꿔 달라면 기꺼이 해주는 마음씨 좋은 화상이었다. 화가들은 그를 '탕기 영감'이라고 불렀다.

탕기 영감은 인간관계에 다소 어려움을 겪던 고흐와도 가까운 사이가 되었다. 물감을 사러 탕기 영감의 화방에 가면 다른 화가들의 작업에 관여할 기회가 생겼고, 그들과 몇 시간씩 색채에 대해 토론할 수 있었다. 탕기 영감은 누구도 알아보지 못했지만 분명 가치 있는 인상파 화가들과 폴 세잔의 그림을 가게에 걸어둘 정도로 보는 눈이 있던 사람이었다.

아버지뻘 되는 탕기 영감과의 관계는 아버지에게 인정받고 싶었던 고흐의 욕구를 충족해준 것일지도 모른다. 그러나 이러한 속사정까지 파고들지 않더라도, 고흐가 그린 〈탕기 영감의 초상〉에서는 그를 향한 깊은 호의를 느낄 수 있다.

어쩌면 가장 고흐다운 그림

손을 앞으로 모으고 앉은 겸손한 포즈와 온화한 표정은 평소 고흐가 탕기 영감을 어떻게 생각했는지를 엿볼 수 있는 부분이다. 모자에 드리운 초록색 그림자는 당시 파리에서 유행하던 인상주의의 영향을, 배경의 짧은 붓 터치와 원색의 강렬한 보색 대비는 신인상주의의 영향을 받은 것이다.

네덜란드 시기에서와 달리 밝은색을 활용하기 시작한 파리에서의 시기는 고흐에게 짧지만 큰 변화를 불러일으켰고, 그는 곧 따뜻한 남프랑스로 이주하기로 결심한다. 그는 파리를 떠나기 전, 고마운 마음을 담아 탕기 영감의 초상화 세 점을 남겼는데 현재 로댕 미술관에 소장된 이 작품이 세 번째 버전이다. 〈탕기 영감의 초상〉은 고흐가 감정적, 경제적으로 힘들 때 곁에 있어 준 사람에 대한 고마움을 새로운 도시에서 새롭게 눈 뜬 밝은 색채로 표현한 가장 그다운 그림일 것이다.

탕기 영감은 세상을 떠난 1894년까지 이 그림을 소중히 간직했고, 그의 딸이 로댕 미술관에 판매한 후 지금까지 그 자리를 지키고 있다.

약함을 드러낼 때
강함이 되는 순간

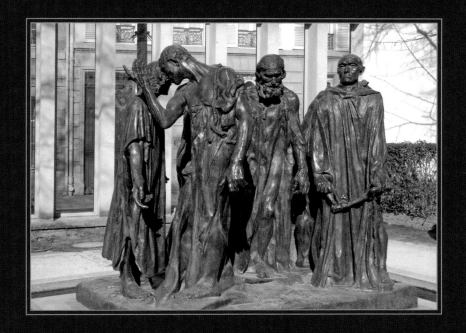

오귀스트 로댕, 〈칼레의 시민들〉,
청동, 217×255×197cm, 1889년, 로댕 미술관

오귀스트 로댕,
〈칼레의 시민들〉

로댕 미술관 정원에는 로댕이 제작한 대형 청동 조각상들이 곳곳에 놓여 있다. '파리에서 가장 아름다운 정원'이라는 별명에 걸맞게 잘 가꿔진 꽃나무들 사이로, 로댕이 빚은 인간의 몸들이 각각의 이야기를 선보인다.

그중 1884년, 칼레시에서 의뢰받아 만들어진 〈칼레의 시민들〉은 미술관 밖에서도 볼 수 있도록 유리 벽 앞에 진열돼 있다. 그리고 〈칼레의 시민들〉이 그 자리에 놓인 것은 작품이 담고 있는 이야기와 관련이 깊다.

1870년 로댕은 보불 전쟁에 징집되었지만, 눈 질환으로 조기 제대한다. 그 이듬해인 1871년, 보불 전쟁에서 패배한 프랑스에는 파리 코뮌(파리 시민과 노동자들의 봉기로 수립된 자치 정부)이 수립됐고, 국가를 스스로 지키자는 분위기가 형성됐다. 그 이후 국민적 자긍심을 회복하고 애국심을 고취하기 위해 각 지방에서는 국민 영웅들

을 기념하는 사업이 벌어진다. 이 사업의 일환으로 칼레시가 의뢰한 작품의 주인공이 바로 백 년 전쟁의 시민 영웅으로 알려진 외스타슈 드생 피에르였다.

죽어야, 죽지 않는다

피에르는 백 년 전쟁이 시작된 지 10년째에 등장한 인물이다. 칼레는 프랑스 북부의 항구 도시로, 영국군이 도버해협을 건너 프랑스로 진입하기 위해 반드시 함락해야 하는 전략적 요충지였다. 그러나 칼레의 시민들은 삶의 터전을 순순히 영국에 내어줄 수 없었다. 1년여간 저항했지만 성안에 먹을 것이 떨어져 더는 버틸 수 없었고, 어쩔 수 없이 백기를 든다.

칼레를 얻기 위해 오래 공을 들인 영국 왕 에드워드 3세는 드디어 성문이 열렸다는 소식에 기쁘기도 했지만, 시간을 낭비하게 한 칼레의 시민들이 눈엣가시 같았다. 마음 같아서는 전부 없애고 싶었지만, 관용을 베풀라는 측근의 조언을 받아들여 칼레시를 대표해 자원하는 여섯 명만 죽이겠다고 선언한다.

칼레의 시민들은 큰 절망에 휩싸였다. 다른 사람을 대신해 기꺼이 목숨을 내놓는 사람이 얼마나 되겠는가? 그 순간 칼레에서 가장 부유했던 외스타슈 드생 피에르가 먼저 희생을 자처했다. 그 모습에 시민들은 감동했고, 사람들은 망설임 대신 용기를 얻고 앞다투어 자신의 목숨을 내놓기로 했는데, 공교롭게도 자원한 이는 모두

일곱이었다.

　다시 고민이 시작됐다. 이들 중 누군가는 살 수 있다. 그렇다면 누가 살 것인가. 보이지 않는 긴장감이 광장에 드리우자, 피에르는 "내일 아침 광장에 가장 마지막으로 나오는 사람을 살리자"라고 제안한다.

　이윽고 날이 밝았고, 광장에는 다시 사람들이 모이기 시작했다. 여섯이 모두 모였지만 피에르의 모습은 볼 수 없었다. 사람들은 배신감에 분노하며 그의 집을 찾았다. 그러나 사람들은 그곳에서 피에르의 죽음 소식을 듣는다. '혹시라도 살 수 있지 않을까' 하는 기대에 마지못해 희생하는 것을 원치 않는다며, 먼저 스스로 세상을 떠난 것이다.

　여섯 명의 지원자는 피에르의 명복을 빌며 결연한 마음으로 에드워드 3세를 향했다. 그들이 약속 장소에 도착하자 당시 임신 중이던 에드워드 3세의 왕비가 곧 태어날 아이의 앞날을 생각해 그들에게 자비를 베풀 것을 청했고, 칼레의 시민은 누구도 죽지 않은 채집에 돌아갈 수 있었다.

영웅은 우리 안에 있다

로댕은 이 사연을 조각으로 표현하고 싶었다. 하지만 작품 계획을 확인한 칼레시 의회의 반응은 차가웠다. 그들은 좀 더 '영웅적인' 조각을 기대했고, 피에르가 다른 사람들보다 크고 높은 자리에 있기를

바랐다. 하지만 로댕의 생각은 달랐다. 결국 이 이야기의 주인공은 특별한 사람이 아닌 우리가 함께 살아가는 '사람들'이라고 생각했기 때문이다. 그는 원래 여섯 명의 인물이 함께 모여 있는 군상을 제작할 예정이었지만, 계획을 바꿔 시민 한 사람 한 사람을 독립된 상으로 만들어나간다.

그의 조각은 유난히 손과 발이 강조된 경우가 많은데, 〈칼레의 시민들〉도 마찬가지였다. 떨어지지 않는 발걸음으로 머리를 감싸며 괴로워하고, 뒤를 돌아보고, 겁에 질린 얼굴로 무거운 다리를 옮기는 사람들의 모습은 희생을 결심했지만 결국 그들 역시 평범한 사람들이었다는 점을 보여준다. 죽음을 앞둔 인간의 두려움을 애써 포장하지 않고, 있는 그대로의 모습을 통해 공감하게 만드는 것이 바로 로댕의 힘이었다.

완성된 작품은 1889년 로댕-모네 공동 전시에서 처음으로 공개됐다. 목에 밧줄을 감은 피에르가 가운데 있고 그 곁에 시민들이 모여 있는데, 이들은 서로 닿지 않은 채 각자의 고뇌에 빠져 있다. 누군가 더 눈에 띄거나 소외돼 있지도 않다. 또 입체적인 조각의 특성을 살려 어느 방향에서 보더라도 모든 면이 정면이 될 수 있도록 했다. 관람객들의 반응은 뜨거웠고, 칼레시는 로댕에게 더 이상 이의를 제기하지 않았다. 그리고 마침내 1895년 〈칼레의 시민들〉은 그들이 지키고자 했던 칼레시에 설치됐다.

로댕은 '영웅이란 우리 안에 있다'는 메시지를 전하고 싶었기에 별도의 단을 설치하지 않고, 시민들이 걷는 바닥 높이에 맞추어 전시하기를 바랐다. 이 의도는 지금의 로댕 미술관에까지 이어져, 파

리의 골목을 걷는 사람들과 역사 속 평범한 영웅들이 교감하는 방식으로 전시됐다.

'노블레스 오블리주(Noblesse Oblige)'의 대명사로 널리 알려진 〈칼레의 시민들〉은 이후 독일 작가 게오르크 카이저에게 영감을 줘 1914년, 동명의 희곡도 발표됐다.

"슬픈 결말조차
후회하지 않아요"

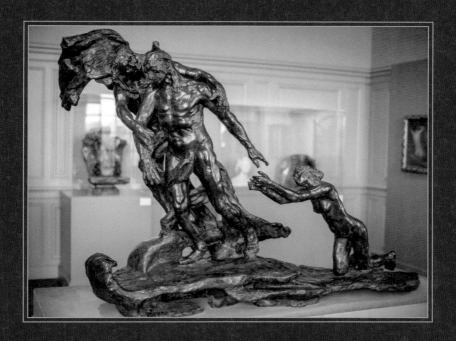

카미유 클로델, 〈중년〉,
청동, 121×181.2×73cm, 1899년, 로댕 미술관

카미유 클로델,
〈중년〉

어려서부터 흙과 돌 만지는 것을 좋아했던 카미유 클로델은 국립 예술 학교인 에콜 데 보자르에 다닐 수 없었다. 여성의 입학을 허가하지 않았기 때문이다. 그래서 이탈리아 조각가가 운영하던 사립 예술 학교에 다니며 조각가의 꿈을 키워갈 수밖에 없었다.

원래 그녀의 수업을 맡은 이는 로댕의 친구인 조각가 알프레드 부셰였는데, 그가 급히 로마로 떠나며 로댕에게 클로델의 지도를 부탁했다. 클로델의 나이 열아홉, 그렇게 만나게 된 두 사람의 인연은 축복이자 저주였다.

로댕은 클로델의 빛나는 재능을 금세 알아챘다. 그녀에 대해 "나는 그녀에게 황금 밭을 알려주었을 뿐, 그녀는 스스로 황금을 찾았고 그것은 온전히 그녀의 것이었다"라고 말하기도 했다. 그녀의 성공에 대한 의지와 욕망은 마치 로댕의 젊은 시절을 닮아 있었다. 그리고 클로델의 지성과 미모, 젊음은 로댕에게 너무나 매혹적이었다.

하지만 로댕에게는 혼인 신고만 하지 않았을 뿐 힘든 시절을 함께해준 아내 로즈 뵈레가 있었다. 아내에 대한 마음이 변한 것은 아니었다. 그러나 클로델과 나누는 예술에 대한 이야기는 로댕의 지적 욕망을 채워주었고, 영감으로 작용했다. 만난 지 2년여 만인 1885년, 클로델은 공식적으로 로댕의 조수가 되었고 동시에 본격적인 연인 관계가 시작됐다.

클로델은 로댕의 전폭적인 신뢰와 지지를 받으며 예술의 영역을 넓혀가기 시작했다. 로댕이 자기 작품의 손과 발 성형을 맡길 정도로, 클로델은 훌륭한 솜씨를 가졌다. 뮤즈의 등장은 로댕의 작업에도 지대한 영향을 미쳤다. 로댕은 클로델을 만난 이후, 남녀의 사랑을 주제로 한 작품을 꾸준히 만들었다. 〈지옥문〉의 일부였지만 완성품에는 포함되지 못한 〈다나이드〉도 카미유 클로델을 모델로 한 작품이다.

그리스 신화 속 다나오스 왕에게는 50명의 딸이 있었는데, 그는 신탁에서 사위에게 죽임을 당할 것이라는 이야기를 듣고 딸들에게 남편을 죽이라고 명령한다. 맏딸인 휘페름네스트라를 제외한 49명의 딸은 남편을 살해했고, 그 죄로 지옥의 밑 빠진 욕조에 영원히 물을 채우는 형벌을 받는다.

작품명인 〈다나이드〉는 다나오스 왕의 딸들을 일컫는 말로, 끝없는 고통에 절망한 그녀가 웅크린 몸과 흘러내리는 머리카락으로 유려한 곡선을 만들어내며 처연한 아름다움을 선사한다. 클로델은 〈다나이드〉의 모델로 섰는데, 이는 마치 그녀에게 다가올 미래의 고통을 예견한 듯한 작품이었다.

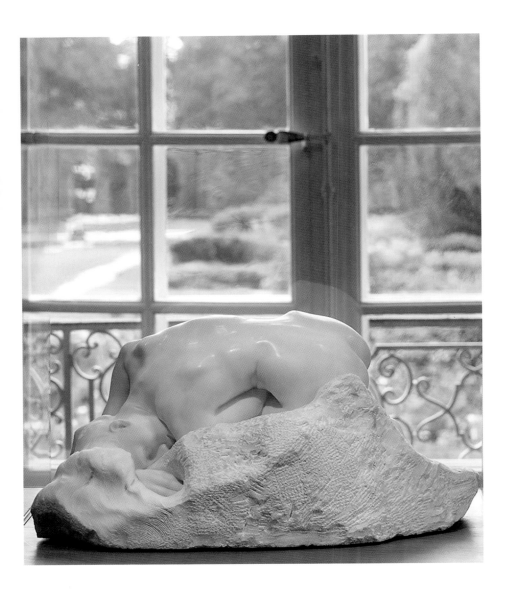

오귀스트 로댕, 〈다나이드〉,
대리석, 36×71×53cm, 1890년, 로댕 미술관

그늘에서 벗어나기 위한 발버둥

파리에서 동거하며 함께 작품을 만들던 두 사람의 관계에도 끝이 보이기 시작했다. 어쩌면 처음부터 예견된 결말이었는지 모른다. 클로델은 로댕의 옆자리를 원했지만 어느 순간 본능적으로 알게 되었을 것이다. 그에게는 돌아갈 곳이 있다는 것을 말이다.

클로델은 로댕으로부터 독립하고 싶었다. 그의 조수도, 모델도, 연인도 아닌 조각가 카미유 클로델로 홀로서기 위해서는 그의 그늘을 벗어나야 했다. 두 사람은 작품 스타일과 가치관을 깊이 공유했기에, 지금도 작가가 누구인지 모른 채 작품을 보면 로댕인지 클로델인지 헷갈릴 정도다. 그러나 이러한 유사성은 클로델에게 독이 되었다. 동거 생활을 정리한 후 혼자 작업을 시작했지만, 그녀에게는 로댕의 아류라는 꼬리표가 따라다녔다. 클로델은 좀 더 연극적인 요소를 부각한 작품들로 로댕과의 차별화를 시도했다.

로댕을 만난 지 10년째 되던 1899년, 클로델은 〈중년〉을 완성했다. 작품은 비대칭 구성으로, 작품을 보는 시선은 자연스럽게 왼쪽에서 오른쪽으로 연결된다. 무릎을 꿇고 애절하게 매달리는 젊은 여자, 그런 여자에게 손을 뻗어 미련을 보이지만 결국 몸을 돌린 남자 그리고 그의 등 뒤에 붙어 있는 노파까지 등장인물은 세 명이다. 남자가 중심인 왼쪽 덩어리에 흩날리는 천은 시간과 감정의 흐름을 시각화한다.

간절한 여인과 그녀를 두고 떠나는 남자는 결국 이어질 수 없었던 클로델과 로댕을 떠올리게 한다. 당시 그들의 관계를 모르는

사람이 거의 없었기 때문에 대부분은 이 작품이 클로델의 자전적 작품이라 여겼고, 로댕은 작품을 공개하지 말라며 불같이 화를 냈다. 그러나 클로델은 더 잃을 것이 없었다.

편견과 한계에 맞선 그녀가 남긴 것

〈중년〉은 1889년 살롱전에도 출품되어 좋은 평가를 받는다. 작가의 사정을 속속들이 모른 채 작품을 감상해도 젊음을 뒤로하고 노년의 그늘이 드리운 중년의 모습이라는 해석 또는 젊어서는 열정을 쏟던 대상이지만 나이 들어감에 따라 다른 선택을 해야 한다는 운명에 대한 보편적인 해석이 가능했기 때문이다.

그러나 1905년경, 로댕에 대한 피해 의식은 클로델을 집어삼켰고 급기야 착란 증세를 불러일으킨다. 그녀는 자신의 작품을 모두 부수거나, 가족들에게도 알리지 않은 채 몇 달간 잠적했다가 나타나기도 했다. 로댕 때문에 자신의 영감이 고갈되었다고 울부짖는 클로델을 돌봐줄 사람은 아무도 없었다. 1913년, 그녀의 가족은 클로델을 정신병원에 입원시켰고 영영 퇴원하지 못한 채 30년 후 쓸쓸히 생을 마감한다.

카미유 클로델은 로댕과의 인연을 통해 비극적 운명의 아이콘이 되었지만, 1984년에 개최된 첫 번째 회고전을 통해 실력 있는 조각가로서 제대로 된 평가를 받게 되었다. 여성 예술가에 대한 시대적 편견과 한계에 맞서고 싶었던, 당차고 반짝이던 영혼은 결국

차가운 병실에서 바스러져야만 했다. 하지만 이러한 말년의 비극과는 달리 오늘날 그녀가 만든 작품들은 로댕의 그것과 어깨를 나란히 하고 있다.

파리
작은 미술관에서의
하루

프티 팔레

미술관에 들어서며

'프티 팔레(Petit Palais)'는 프랑스어로 '작은 궁전'이라는 뜻이다. 이름 때문에 왕가가 머문 궁전이라고 생각하는 이들도 있으나, 맞은편에 자리한 '그랑 팔레 (Grand Palais)'와 함께 1900년 파리에서 열린 만국박람회 전시장으로 지은 건물이다. 프랑스 건축가 샤를 지로의 설계로 탄생한 프티 팔레는 만국박람회를 성공적으로 치른 후, 1902년부터 시립 미술관으로 활용됐다.

커다란 사다리꼴 건물 중앙에는 반원 형태의 중정이 중심을 이룬다. 미술 관이지만 '궁전'이라는 표현을 최대한 부각하고 싶었던 건축가는, 금박 장식

을 아끼지 않으며 파리의 화려함과 위엄을 강조했다. 입구에 들어서면 보이는 높은 돔 형태의 천장에는, 폴 알베르 베스나르가 그린 '물질', '사상', '형태적 아름다움', '신비주의'를 상징하는 네 개의 천장화가 관람객을 맞이한다. 연결되는 갤러리에는 프랑스의 역사를 상징하는 조각 작품들이 놓여 있고, 바로 대형 작품 갤러리로 이어진다.

프티 팔레의 소장품은 크게 기증품과 시가 의뢰한 작품으로 나뉜다. 조각가 장 바티스트 카르포, 화가 귀스타브 쿠르베, 화상 앙부르아즈 볼라르 등 예술가와 예술계 인물은 물론 개인 수집가들이 기증한 작품만 4만 3,000여 점에 이른다. 또 파리시가 19세기에 활동한 화가들에게 직접 의뢰하거나 당시 구입한 작품들도 함께 전시돼 있어, 작품의 주제 역시 파리시에 집중된 것을 알 수 있다.

제2차 세계대전의 여파로 독일군을 피해 작품들을 남프랑스로 옮겨야 했던 시절도 있었다. 그러나 작품은 지켰지만, 건물에는 전쟁의 상처가 남았다. 전쟁으로 훼손된 부분을 복원한 프티 팔레는 2000년대 초반 또 한 번의 보수 공사를 거쳐 현재의 모습으로 다시 태어났다.

• 지나치기에는 아쉬운 훌륭한 컬렉션과 공간 •

2022년에는 38만 명이 이곳을 찾았는데, 현대 미술가 장 미셸 오토니엘의 작품을 설치한 이후 관람객이 증가했다는 분석이 있어 앞으로 현대 미술 전시가 더 적극적으로 기획될 가능성이 크다.

0층의 대형 작품 갤러리를 지나 인상파 갤러리까지 둘러보고 나면 지하층으로 계단이 연결된다. 지하층에서는 중세 시대 종교화부터 아르누보 양식의 장식 미술품, 라파엘전파(19세기 중엽 영국에서 일어난 예술 운동)의 회화 작품, 외젠 들라크루아, 렘브란트의 자화상까지 무료 미술관이라기에는 믿을 수 없을 정도의 다양한 작품들을 만날 수 있다.

고독한 여정을 알아봐 준
단 한 사람

폴 세잔, 〈앙부르아즈 볼라르의 초상〉,
캔버스에 유화, 181×101cm, 1899년, 프티 팔레

폴 세잔,
〈앙부르아즈 볼라르의 초상〉

평범해 보이는 이 초상화는 프티 팔레의 핵심 소장품으로, 그림의 모델은 18세기 말부터 19세기 초에 파리에서 활동하던 화상 앙부르아즈 볼라르다. 그리고 그가 앉아 있는 곳은 바로 세잔의 작업실이다.

1890년 이후, 파리의 미술계에서는 화상들의 역할이 대두되기 시작했다. 이전까지는 의뢰인과 화가가 직접 소통하며 그림을 완성시켜나갔다. 작품을 완성하는 데 만만치 않은 비용이 발생했기 때문이다. 그러나 19세기 중반부터는 변화가 생겨났다. 공장에서 대량 생산되는 그림 도구를 저렴한 가격에 구매할 수 있게 된 화가들이 더 이상 의뢰인의 취향에 맞춘 그림만을 그리지 않았기 때문이다. 이제는 원하는 주제와 원하는 방식의 그림을 그려도 경제적으로 크게 타격받지 않았다.

하지만 아무도 그림을 구매하지 않는다면 수입을 보장할 수 없었기에, 완성된 그림을 누군가가 사줘야 작업을 계속할 수 있었

다. 이 과정에서 구매를 원하는 사람과 화가 사이에서 화상이 중요한 매개체가 됐다.

프랑스에서는 화가들의 등용문으로 불리던 '살롱'이 서서히 명성을 잃어가고 있었다. 역사, 종교화 위주의 그림이 아닌 더 다양한 주제를 그리는 시대가 열렸고, 그림의 구매자들 역시 부르주아 계층을 넘어 새로 부를 축적하기 시작한 신흥 중산층과 외국인으로 확장됐기 때문이다. 실력 있는 화가의 그림을 소장하고 싶은 사람들에게는 '보는 눈'을 가진 누군가가 필요했고, 화가들은 작업에 집중할 수 있는 환경과 외적인 일을 관리해줄 사람이 필요했다.

볼라르가 의뢰한 유일한 초상화

앙부르아즈 볼라르는 파리에서 화가들의 작품을 전문적으로 거래하는 갤러리를 운영했다. 원래 그는 법대에 진학하기 위해 파리에 왔다가, 우연히 센 강변에서 작은 데생을 구매한 뒤 다시 판매하는 일에 성공한 후로 그 일에 흥미를 느끼며 진로를 바꿨다.

1893년, 볼라르는 파리의 라피트 길에 작은 화랑을 개업한다. 그리고 당시 주류 화단에서 주목받지 못하거나 새로운 화풍으로 작업하는 화가들을 발굴하며 서서히 명성을 쌓았다.

몽마르트르에 있던 줄리앙 탕기의 화랑에서 세잔의 작품을 처음 본 볼라르는 세잔의 전시회를 열고 싶다는 생각에 사로잡혔다. 여기저기 수소문한 끝에 세잔의 주소를 알아냈지만, 그곳에는 아버

지의 작품을 관리하던 세잔의 아들뿐이었다. 그러나 볼라르의 의지가 세잔에게 전해졌고 머지않아 그는 세잔의 작품 150점을 전달받아 전시를 열 수 있었다.

1895년 11월, 볼라르가 기획한 세잔의 첫 전시회는 호황을 이루었다. 작품이 팔린 것은 물론 무엇보다 당대에 활동하던 많은 예술가가 세잔의 그림에서 영감을 얻었다. 이렇게 시작된 두 사람의 관계는 초상화 의뢰로 이어졌다. 볼라르의 초상화를 그린 화가는 많지만, 그가 직접 의뢰한 화가는 세잔이 유일하다.

만약 그의 손길이 없었더라면

초상화를 그리기로 한 첫날, 세잔은 등받이 없는 의자를 화실 가운데에 두고 볼라르를 기다렸다. 어설픈 연출에 불안해하는 모델을 본 세잔은 "균형만 잘 잡고 가만히 앉아 있으라"라고 조언했지만, 아무것도 하지 않은 채 가만히 앉아 있기란 쉽지 않았다. 이미 이 둘을 잘 알던 르누아르가 볼라르에게 "잠들면 안 된다"라고 조언했지만, 볼라르는 졸다가 넘어져 세잔이 설치한 무대를 망가트리고 말았다.

그러자 세잔은 "사과처럼 가만히 계시오! 사과가 움직이는 것을 본 적이 있습니까?"라고 말하며 볼라르를 다그쳤다. 세잔은 예민한 성격이기도 했거니와, 그리고자 하는 대상을 감정의 영향 없이 객관적으로 표현하는 화가였다. 그래서 모델이 영향력 있는, 게다가 자기의 전시를 열어준 화상임에도 개의치 않고 오로지 작업을 방해

했다는 사실에 화를 낸 것이다.

볼라르는 이 그림을 위해서 세잔 앞에 115번이나 사과처럼 앉아 있어야 했다. 그리고 세잔의 화실에 드나든 지 100번이 넘었을 때에야 화가로부터 "셔츠 앞부분이 그럭저럭 마음에 든다"라는 말을 들었다고 한다.

앙부르아즈 볼라르는 비단 화상으로서뿐 아니라 화가들과 인간적인 관계를 통해 함께 성장해나갔다. 그는 폴 세잔, 폴 고갱, 앙리 마티스, 파블로 피카소의 첫 번째 전시회를 개최하며 세상에 천재들을 알렸고, 수집가로서 그들의 작품을 사들이기도 했다. 20세기 초, "파리에 가면 볼라르를 만나라"라는 화가들 사이의 공공연한 소문은 그가 화상으로서 얼마나 특출 난 능력을 지녔는지를 증명한다.

예술가들의 뒤에서 정신적, 물질적으로 후원을 아끼지 않았던 그의 손길이 없었다면 세잔, 마티스, 피카소의 명성이 지금과 같을 수 있었을지 때때로 생각해보게 된다.

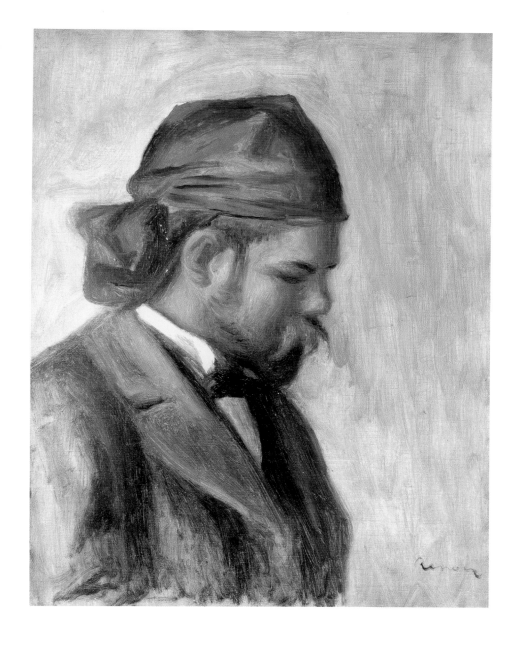

오귀스트 르누아르, 〈붉은 두건을 쓴 앙부르아즈 볼라르〉,
캔버스에 유화, 30×25cm, 1899년경, 프티 팔레

시대를 목격하고,
기억하기 위하여

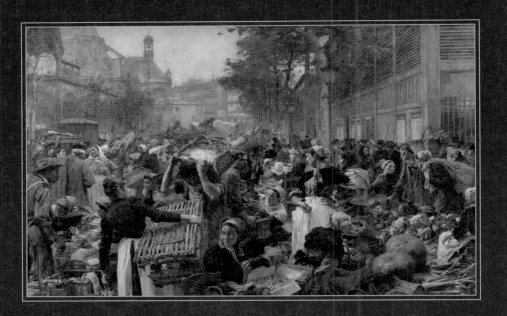

레옹 레르미트, 〈레 알〉,
캔버스에 유화, 404×635cm, 1895년, 프티 팔레

레옹 레르미트,
〈레 알〉

넓은 광장에 열린 시장에 여러 상인이 분주히 움직이고 있다. 알록달록한 과일과 채소 바구니가 생동감을 더하고, 다채로운 상인들의 모습에서 삶의 기운이 그대로 전달된다.

 프랑스 농민들의 모습을 주로 그리던 화가 레옹 레르미트의 〈레 알(시장)〉은 1183년부터 파리 시민들의 곳간이 되어주던 상징적인 장소를 그린 작품이다. 비록 지금은 그 자리에 현대식 쇼핑센터와 기차역이 들어섰지만, 1800년대 후반의 모습을 그대로 담고 있어 마치 다큐멘터리의 한 장면과도 같다.

 〈레 알〉의 전경은 인물로, 후경은 건물로 구성돼 있다. 가운데 소실점을 향해 원근법이 적용된 전통적인 구도로, 넓은 공간과 다수의 인물이 만드는 빼곡한 분위기를 극대화한다. 가로수의 갈색 이파리와 하단에 자리한 탐스러운 호박, 사람들이 입고 있는 긴소매 옷을 통해 계절은 풍요로운 가을임을 짐작할 수 있다. 앞치마와 두건

을 쓴 여인들은 각자의 물건 앞을 지키며 손님들을 응대하고, 물건을 사러온 사람들은 이리저리 물건을 둘러보거나 가격을 묻는 모습이다. 일꾼들은 소매를 걷어붙이고 바구니나 지게를 이용해 물건을 나르고 있다. 근교 농장에서 갓 수확한 채소, 바닷가에서 공수한 생선, 커다란 고깃덩어리 등 다양한 식재료가 오가는 모습과 이를 받쳐 든 남성들의 힘 있는 손이 강한 생명력을 느끼게 한다.

그림 왼쪽에는 수프를 담는 장면도 보이는데, 수프는 적은 재료로 많은 양을 만들 수 있어 프랑스의 대표적인 서민 음식으로도 손꼽힌다. 다음 손님을 맞기 위해 준비했을 여러 개의 숟가락에는 시장 풍경 전체를 은은하게 비추는 빛이 반사되어 반짝인다.

평범한 사람들이 주인공이 되기 시작하다

레옹 레르미트는 '수확기의 화가'로 불렸다. 그는 1882년 〈수확하는 사람들의 급여〉를 살롱전에 출품해 좋은 평가를 받으며, 성공한 화가의 대열에 합류했다. 물론 이전에 그린 그림들이 이미 런던에서 인기를 끌며 화가로서의 기반은 갖춘 상태였지만, 고국인 프랑스에서의 공식적인 성공은 전혀 다른 의미였다.

밭일을 마치고 지친 얼굴로 앉아 있는 농민의 모습과 품삯을 받는 장면은 19세기 말 프랑스 농촌 사회의 사실적인 풍경이었다. 동시대 농촌과 사람을 주제로 삼은 〈수확하는 사람들의 급여〉에서는 사실주의 화가 귀스타브 쿠르베의 영향을 찾아볼 수 있다. 레르

미트도 쿠르베처럼 시골 출신이었다. 그 역시 선배 화가 쿠르베처럼 고단한 농부들의 모습을 애써 미화하지 않고 있는 그대로 담아내며 사실적 자연주의 장르화를 완성했다.

17세기에 접어들며 유럽에서는 그림을 주제에 따라 분류하려는 경향이 나타났다. 크게 역사화와 그 외의 장르로 구분했는데, 시간이 흐르며 '그 외의 장르'는 다시 초상, 풍경, 정물로 세분화됐다. 그리고 이 분류에 포함하기 다소 애매한 그림은 '장르화'라고 통칭해 부르기 시작했다. 보통 평범한 사람들의 일상을 그린 그림에서 당대의 시대 배경, 문화, 의복 등 다양한 면을 엿볼 수 있어 풍속화라고 부르기도 했는데, 레르미트의 그림이 전형적인 장르화라고 볼 수 있다.

살롱전 출품 후, 레르미트의 그림은 정부가 구입해 뤽상부르 미술관에서 전시되며 인기를 끌었다. 불과 20여 년 전인 1860년대까지만 해도 그림을 소비하던 계층에게 가난한 농부를 주제로 한 그림은 환대받지 못했다. 그러나 1871년의 파리 코뮌 사건으로 나폴레옹 3세와 제2제정이 무너졌고, 프랑스는 제3공화정을 맞이하며 정치적으로 안정을 되찾았다. 새로운 체제를 수립한 지 얼마 되지 않았던 프랑스는 국민의 마음을 하나로 모으기를 원했고, 이는 이전까지 환영받지 못했던 '평범한 사람들이 주인공인 그림'을 정부가 선뜻 구매하는 결과를 낳은 것이다.

1889년, 파리시는 레르미트에게 복원 공사를 앞둔 파리 시청사 내부를 장식할 그림을 의뢰한다. 그리고 그가 선택한 주제는 소설가 에밀 졸라가 '파리의 배꼽'이라고 불렀던 레 알 시장이었다. 새

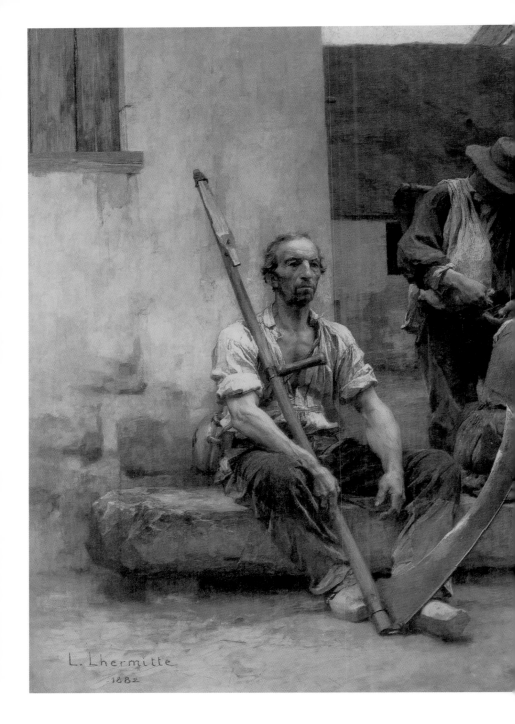

L. Lhermitte
1882

레옹 레르미트,
〈수확하는 사람들의 급여〉,
캔버스에 유화,
215×272cm, 1882년,
오르세 미술관

벽 4시에 문을 열어 오전 10시에 파하는, 파리 시민들의 주요한 일터이자 먹거리를 책임지는 곳 말이다.

레르미트는 당대 농민과 상인 들의 모습을 그림 전면에 등장시키며, 동시대의 목격자로서 역할을 충실히 한다. 또 완성된 작품은 1895년의 살롱전과 1900년 만국박람회에도 출품돼 찬사를 받기도 했다.

벨 에포크 시대(Belle époque, 19세기 말~제1차 세계대전 발발 전까지 전 유럽이 평화를 누리며 경제, 문화가 급속하게 발전한 태평성대 시대) 파리지앵들의 활기찬 삶을 보여주는 대표작인 〈레 알〉은, 카메라가 발명된 시절에 그려졌지만 아직 사진이 흑백이던 시기였다. 게다가 이렇게 큰 사이즈를 사진으로 인화하기에는 어려움이 있었기 때문에, 시대를 기록하는 회화의 역할을 충분히 오래 이어갔다는 점에서 의의를 찾을 수도 있다.

시장의 후손들에 의해 80년 만에 빛을 보다

〈레 알〉은 당초 계획과는 달리 1904년 프티 팔레 소장품이 되어 전시되다가, 1914년 제1차 세계대전이 발발되며 안전상의 이유로 전시장을 떠나야 했다. 그렇게 80여 년간 둘둘 말린 채 세상의 빛을 보지 못하고 잠들어 있던 레르미트의 그림은 2014년에 다시 깨어난다.

레 알 시장은 보부르그 지역(지금의 퐁피두 센터가 있는 지역)이 본격적으로 개발된 1960년대에 역사의 뒤안길로 사라졌지만, 레

알의 상인 협회는 1969년 파리 외곽에 큰 부지를 확보하고 '헝지스 (Rungis)'라는 이름으로 새 출발했다. 그리고 레 알 시장의 후손이나 다름없는 헝지스 국제시장 상인협회가 레르미트의 작품 복원과 재 전시를 위해 기금 마련과 후원을 진행했다.

100여 년의 시간을 뛰어넘어 상인이 주인공이었던 이 그림을 다시 이 시대의 상인들이 되찾았다는 것, 그리고 이 작품이 시민들 에게 늘 열려 있는 파리 시립 미술관(프티 팔레의 다른 이름)에서 전시 되고 있다는 사실 자체가 이 작품의 정체성을 의미할 것이다.

출신도, 시련도
꺾지 못한 마음

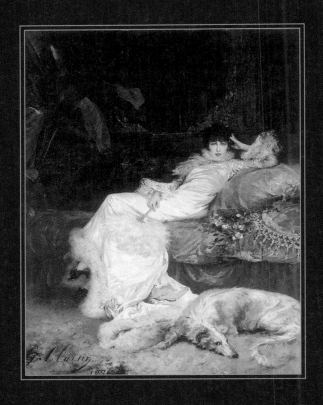

조르주 클레랑, 〈사라 베르나르의 초상〉,
캔버스에 유화, 250×200cm, 1876년, 프티 팔레

조르주 클레랭,
⟨사라 베르나르의 초상⟩

화려한 드레스를 입고 자신감 넘치는 포즈를 한 여성이 화면 바깥을 바라본다. 누구라도 그녀와 눈이 마주치면 절로 걸음을 멈출 것 같이 당당하다. 그녀가 앉은 소파, 받치고 있는 쿠션, 손에 든 부채, 신고 있는 신발, 언뜻 보이는 화려한 거울까지 무엇 하나 값비싸 보이지 않는 것이 없다. 그녀의 이름은 사라 베르나르. 프랑스의 국민 배우로 불리며 한 시대를 풍미한 시대의 아이콘이다.

사라 베르나르는 당대 부르주아 남성들을 상대하던 매춘부의 딸로 태어났다. 으레 가난하고 힘든 삶을 예상하겠지만, 베르나르의 아버지는 얼굴과 이름을 숨긴 채 양육비를 보내왔다. 덕분에 그녀는 파리 음악원에 입학해 정식으로 연극을 배우고, 프랑스 국립 연극원인 '코미디 프랑세즈(Comédie Française)'에서 견습 배우로 데뷔할 수 있었다. 하지만 불같은 성격으로 여러 차례 갈등을 겪다가 1년여 만에 극장에서 퇴출당한다.

이 무렵 그녀는 벨기에 귀족 남성의 정부가 되어 아들을 낳는다. 하지만 아내도, 연인도 아니었기에 베르나르는 아들에게 자신의 성을 물려주고 혼자 아이를 키운다. 파리의 사설 극장으로 무대를 옮긴 베르나르는 세간의 인정을 받는 연기로 서서히 이름을 알린다.

하지만 1870년 보불 전쟁으로 인해 베르나르가 공연하던 극장이 병원으로 개조된다. 그녀 역시 화려한 의상을 잠시 벗고 부상자들을 돌보고 간호하는 일에 적극적으로 참여한다. 이러한 협조 덕분에 전쟁이 끝난 후 극장은 다시 수월하게 막을 올렸고, 어느덧 간판 배우가 된 베르나르는 말 그대로 톱스타가 되어 파리의 예술계에서 '여신'으로 불린다. 당대 예술가들 역시 베르나르를 모델로 한 작품을 남겼는데, 그중 가장 유명한 것이 조르주 클레랑의 초상화다.

연출할 수 없는 자신만만함

1876년 살롱전에 출품된 〈사라 베르나르의 초상〉 속 베르나르는 서른두 살이었다. 그녀와 한때 연인이었지만 친구로 남아 50년 이상 우정을 이어갔던 클레랑은 자신의 오리엔탈리즘 스타일을 가미해 화려하면서도 고독한 초상화를 완성했다. 붉은 소파와 보색을 이루는 식물의 잎사귀가 분위기를 압도하고, 한쪽 팔로 머리를 받친 베르나르의 포즈와 관능적인 눈빛이 시선을 잡아끈다. 배경에 언뜻 등장하는 최고급 거울은 베네치아 장인이 만든 것으로, 베르나르의 집 거실이 얼마나 화려했는지를 가늠케 한다.

그림 속 베르나르는 당시에 유행하던 상류층 여성의 전형적인 스타일을 보여준다. 하얀 드레스는 몸매를 드러내면서도, 치마 뒷단이 바닥에 끌릴 정도로 길게 늘어졌다. 이는 1860년대부터 파리에서 유행하던 디자인으로, 보기에는 아름답지만 활동성이 떨어져서 집안일을 할 필요가 없는 사람의 옷이라는 것을 알 수 있다.

베르나르가 선보이는 유려한 몸매의 곡선은 사람들의 감탄을 자아내기도, 조롱거리가 되기도 했다. 19세기 말 프랑스에서 아름다운 여성의 기준 중 하나가 풍만한 몸매였기 때문이다. 베르나르는 작은 체구에 마른 몸으로, 당시 관객들이 선호하던 외모는 아니었지만 아름다운 목소리와 완벽한 캐릭터 분석으로 실력 있는 연기를 선보였다. 오로지 실력으로 스타의 자리에 오른 그녀의 자신만만함은 결코 연출된 게 아님을 알 수 있다.

영원히 저물지 않는 별이 되다

사람들은 '매춘부가 낳은 사생아'라며 그녀의 어린 시절을 폄하하기도 했지만, 동시에 이를 극복하고 화려하게 살게 된 베르나르를 동경하고 사랑했다. 프랑스 대혁명으로 신분 제도는 사라졌지만, 자본주의 시대가 시작된 19세기에 가장 부합하는 신분 상승의 아이콘이 된 것이다.

그녀의 곁에는 작가, 화가, 정치인, 사업가 등 사람이 끊이지 않았다. 그녀의 지성과 열정, 추진력이 주변인들에게도 좋은 영향을

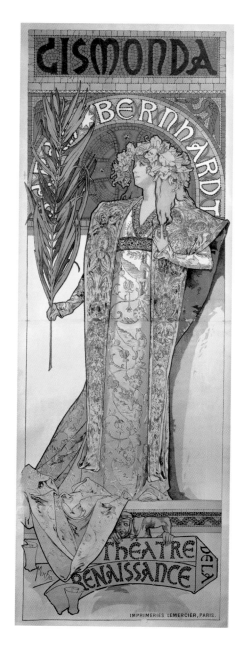

알퐁스 무하, 〈지스몽다〉 포스터,
채색 석판화, 216×74.2cm, 1894년, 무하 박물관

주었기 때문이다. 거의 우연이기는 했지만, 무명 화가 알퐁스 무하가 베르나르의 공연 〈지스몽다〉의 포스터를 그리게 되면서 일약 스타 화가의 반열에 오른 것도 유명한 이야기다. 유명해진 무하의 그림 속에 아름다운 모습으로 등장한 모델 사라 베르나르가 더더욱 유명해지는 것은 시간문제였다.

일생 동안 본업인 연기는 물론 회화, 조각, 소설까지 남긴 팔방미인이었지만, 유명세에 가려 예술가로서의 그녀의 작품이 객관적인 평가를 받기는 어려웠다. 그녀는 자신의 스타성을 잘 알았고, 또 활용했다. 어차피 제대로 평가받을 수 없다면 비싸게 팔겠다고 결심하고 자기 작품을 살롱에 출품하기도 했다.

이처럼 예술인으로서 유감없는 면모를 발휘하며 세계를 누비던 그녀에게도 시련이 닥쳐왔다. 공연 중에 다친 다리를 바로 치료하지 못해 미루다 결국 한쪽 다리를 절단하기에 이른 것이다. 극작가들은 베르나르를 위해 앉아서 연기할 수 있는 역할을 주며, 무대 위의 여신을 지켜주었다. 제1차 세계대전 중에는 전장에 나선 군인들을 위해 위문 공연을 자처했다. 한쪽 다리를 잃었지만 결연한 목소리로 연기하는 그녀는 모두를 감동시키기에 충분했다. 이에 1923년 베르나르가 79세의 나이로 세상을 떠났을 때, 3만여 명의 파리 시민들이 마지막 환송을 위해 길거리로 나섰다.

사라 베르나르의 유일한 아들인 모리스 베르나르는 그녀가 세상을 떠난 직후 〈사라 베르나르의 초상〉을 국가에 기증했다. 그리고 그녀는 지금까지 프티 팔레를 대표하는 얼굴이 되어 영원히 저물지 않는 별로 남았다.

파리 시립 현대 미술관

미술관에 들어서며

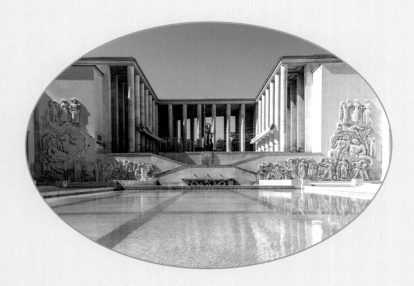

19세기 후반을 연다는 의미로 1851년에 맞추어 열린 최초의 만국박람회 장소는 런던이었다. 주철과 판유리로 지은 '수정궁'은 본격적으로 산업의 시대가 열렸음을 상징했다. 그 이후 프랑스가 만국박람회를 개최하며 유럽 각국의 영향력을 과시하는 장이 열리기 시작했다.

역사상 마지막 만국박람회는 1937년 파리에서 열렸다. 당시 파리 만국박람회의 주제는 '근대적 삶을 위한 미술과 기술 박람회'였으나, 제2차 세계대전이 발발하기 직전의 긴장된 분위기가 파리를 감쌌다. 스페인관에서는 게르니

카에 폭탄을 투하해 무고한 사람들을 희생시킨 사건을 다룬 파블로 피카소의 〈게르니카〉가 전시되고 있었고, 독일관과 소련관은 에펠탑을 사이에 두고 대치했다.

기술과 산업, 예술의 발전을 도모하는 장이었지만 정치색으로 얼룩진 마지막 만국박람회 당시, '도쿄 길(Avenue de Tokio)'이라고 불리던 센 강변에는 건물 두 채가 전시장으로 지어졌다. 그리고 만국박람회 이후 한 채는 현재 파리 시립 현대 미술관이 다른 한 채는 특별전만 열리는 '팔레 드 도쿄(Palais de Tokyo)'라는 이름의 전시장이 되었다.

에펠탑, 샹젤리제, 개선문을 지난다면 들러보는 게 어떨까?

파리 시립 현대 미술관에는 앙드레 드랭, 앙리 마티스, 조르주 브라크, 라울 뒤피 같은 야수파 화가들의 작품과 생 수틴, 아메데오 모딜리아니, 조르주 루오 등 표현주의 화가들의 작품들이 대거 전시돼 있다.

1937년 만국박람회를 위해 탄생한 라울 뒤피의 〈전기 요정〉 역시 작품을 의뢰한 프랑스 국영 전기 회사가 1964년 파리시에 기증하며 대표적인 소장품이 되었고, 공공 미술을 목적으로 시에서 의뢰한 대형 작품들까지 귀속되면서 1만 점 이상의 작품들을 선보이고 있다.

파리 시립 현대 미술관은 에펠탑, 샹젤리제, 개선문 같은 주요 관광 명소와 인접해 있어 접근성이 좋다. 무료라서 가벼운 마음으로 들렀다가 가장 인상적인 미술관을 만났다는 방문객들의 후기도 끊이지 않는다.

넓은 전시 공간을 채운 20세기 초반 예술가들의 대작들을 만나고, 제2차 세계대전 전후 활동하던 예술가들의 작품 속에서 시대의 우울과 참상을 마주한 다음, 유쾌하고 가벼운 색채와 표현이 담긴 작품으로 무거운 마음을 떨친 후에는 백남준 작가의 비디오 아트까지 발견할 수 있을 것이다.

예술,
과학을 그리다

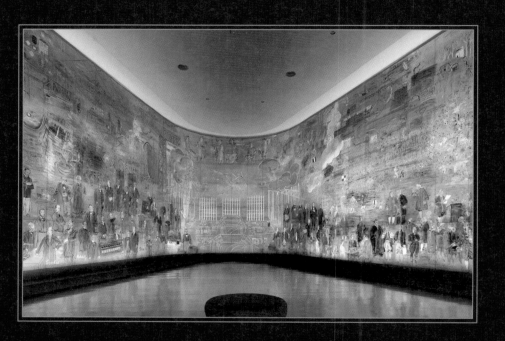

라울 뒤피, 〈전기 요정〉,
합판에 유성 페인트, 1000×6000cm, 1937년, 파리 시립 현대 미술관

라울 뒤피,
〈전기 요정〉

'빛의 도시'라 불리는 파리를 가장 잘 표현한 그림이라면 단연 라울 뒤피의 〈전기 요정〉일 것이다. 빛과 색채, 역사와 문화를 그대로 만나볼 수 있는 이 그림은 1937년 만국박람회를 위해 파리전력공사가 특별히 의뢰해 탄생했다. 에펠탑 뒤에 자리한 샹드막스 공원에는 '빛과 전기관'이 별도로 만들어졌는데, 그곳의 벽면을 장식하기 위해 세로 10m, 가로 60m의 거대한 작품을 만든 것이다.

프랑스의 일반 가정에 안정적으로 전기가 공급된 것은 1950년 대 말이었지만, 1918년부터 1938년까지 20여 년간의 전기 공급률은 이전 시대보다 77%나 증가했다. 파리전력공사는 자신들의 과업을 기록하고, 프랑스의 발전을 홍보하기 위해 '즐거운 화가' 라울 뒤피를 선택한다.

뒤피는 야수파의 색채와 입체주의의 영향을 받았으나 디자인, 실내 장식, 무대 장치 등 다양한 분야에서 활동하던 예술가였다.

특유의 밝은 색채로 삶의 기쁨을 담은 그의 그림은 전기의 발명과 발전을 통해 좀 더 편리해진 20세기 프랑스의 일면을 담기에 더할 나위 없었다.

즐거운 화가가 그린 '전기의 발전'

〈전기 요정〉 갤러리는 관람객을 둘러싼 형태로 작품이 전시돼 있다. 그림은 오른쪽에서 왼쪽으로 시간의 흐름에 따른 전기의 발전과 상용화 과정을 선보이는데, 하단부에서는 전기 발전을 이룬 사람들의 모습이, 상단부에서는 그로 인한 삶의 변화를 표현했다.

그림의 오른쪽 윗부분에서는 어둠을 지나 폭풍과 먹구름 가운데 서서히 구름이 걷히는 풍경과 함께 인간을 향한 최초의 빛인 태양이 등장한다. 그 아래로는 세 명의 철학자가 나란히 서 있는데, 그중 가운데 있는 인물이 바로 탈레스다.

탈레스는 기원전 550년경, 장식으로 사용하던 호박(보석)을 모피에 문지르다가 정전기를 발견한 인물이다. 그리스어로 호박은 '일렉트론(Electron)'으로, 여기에 '힘'이라는 의미가 더해져 전기를 뜻하는 '일렉트리시티(Electricity)'라는 단어가 탄생했다. 호박은 나무에서 흘러나온 송진이 굳어 다른 물질과 결합한 것이다. 결국 최초의 전기는 자연에서 발견되었고, 뒤피는 전기의 역사를 자연과 탈레스의 모습으로 시작하고 있다.

이어서 농경 사회와 전원이 펼쳐지고 사람들은 각종 도구

〈전기 요정〉 속 세 철학자 　　　　　　　　〈전기 요정〉 속 지식인들

를 이용해 삶을 일궈간다. 18세기, 다양한 학문이 발달하며 빛나는 지성의 시대가 열렸다. 정치인이자 발명가였던 벤저민 프랭클린은 1740년대부터 번개가 전기 현상일 것이라는 가설을 세우고, 왕립 학회에 연을 이용해 실험하겠다는 편지를 보낸다. 학회는 그의 가설을 비웃었지만 프랭클린은 실험을 통해 피뢰침을 발명했고, 그의 의견에 귀를 기울인 프랑스 물리학자 자크 드 로마스 역시 1753년 폭풍이 몰아치던 날, 구리 선을 감은 연을 이용해 낙뢰를 증명한다.

　〈전기 요정〉 속 갈색 바지를 입고 서 있는 사람이 벤저민 프랭클린, 그의 뒤쪽에서 한 손으로 전기가 흐르는 구리 선을, 다른 한 손으로는 모자를 잡고 있는 남자가 바로 자크 드 로마스다. 그의 머리 위로는 붉은색이 칠해진 연이 하늘을 날고 있다.

　서서히 근대로 이어지는 흐름은 우뚝 솟은 공장의 굴뚝에서 피어나는 연기를 통해 절정에 다다른다. 거대한 공업 단지와 기차,

〈전기 요정〉 속 과학자들

송전탑까지 인간 문명의 발전은 이어지고, 그 아래에 자리한 인물 주변에는 이름이 적혀 있어서 누구인지 금세 알아볼 수 있다.

개구리 다리에서 '동물 전기'를 발견한 이탈리아의 해부학자 갈바니, 볼타는 금속끼리 닿으면 전류가 흐른다는 이론을 발견해 '볼타 전지'를 발명한 볼타, '암페어(전류의 세기를 나타내는 국제 기준 단위)'를 탄생시킨 프랑스 물리학자 앙페르 등 〈전기 요정〉에는 총 110명의 과학자 및 발명가, 지식인의 모습이 등장한다.

소리까지 표현한 색채의 향연

그림의 중앙 부분으로 시선을 돌리면 가장 높은 곳에서 여섯 신을 볼 수 있다. 디오니소스, 아폴론, 아테나, 제우스, 헤라, 아프로디테

〈전기 요정〉 속 여섯 신　　　　　　〈전기 요정〉 속 이리스와 오케스트라

인데, 그들은 올림포스 신전에 앉아 인간 세상을 내려다보고 있다.

특히 제우스를 상징하는 번개가 번쩍이며 땅으로 내려치는데, 그 아래에는 파리 근교에 위치한 화력 발전소가 등장한다. 자연현상인 전기가 사람들에 의해 발견되고 서서히 이론을 갖춰가는 모습이 그림 초반에 등장했다면, 여기서는 신화 속 전기를 현실로 가져오는 드라마틱한 연출을 발견할 수 있다.

무엇보다 감동적인 부분은 화력 발전소의 거대한 기계 사이에 작게 그려진 한 사람의 모습이다. 그는 발전소의 노동자로, 찬란한 발견과 발전의 성과물도 결국 사람이 없다면 우리 생활에 활용될 수 없음을 상징한다.

왼쪽 패널에는 본격적으로 산업 시대가 열린 뒤의 모습들이 펼쳐진다. 커다란 배와 철도, 다리로 이어진 세상은 서로 교류하고 소통하며 현대로 이어진다.

전자기 유도 법칙을 발견한 영국의 과학자 패러데이, 이를 통해 전기 모터 원리를 설계한 벨기에의 전기 기술자 그라메, 그들의 작업을 방정식으로 증명한 맥스웰 등을 찾아볼 수 있고, 가장 끝에서는 자신이 발명한 전구를 바라보는 에디슨이 등장한다. 그의 곁에는 이 그림에 그려진 유일한 여성 학자, 마리 퀴리가 자신의 남편인 피에르 퀴리와 마주 보고 있다.

뒤피는 그림을 마무리하며 거대한 오케스트라와 합창단을 등장시켜 과학과 학문, 기술의 발전을 찬미한다. 음악가 집안에서 성장해 음악에 대한 애정이 남달랐던 화가답게, 악기마다 다른 색을 사용함으로써 각 악기가 빚어내는 소리를 색채로 표현했다. 오케스트라가 연주하는 곡은 헨델의 〈메시아〉나 하이든의 〈천지창조〉일 것으로 추정한다.

드디어 작품 제목인 〈전기 요정〉 이리스가 등장한다. 그녀는 그리스 신화 속 신들의 전령으로, 이리스가 지나간 자리에는 무지개가 생겨 신과 인간 세상을 연결한다는 이야기가 있다. 오색찬란한 빛깔의 스펙트럼은 오케스트라의 음악이 전파를 타고 세상으로 울려퍼지는 모습을 연상케 하며 환상적인 분위기를 자아낸다.

역사와 상상의 만남

라울 뒤피는 동생인 화가 폴 뒤피, 화학자 자크 마로제를 조수로 뒀는데, 먼저 부분적인 스케치를 완성하고 이리저리 옮겨보며 전

체 그림의 구성을 서서히 갖추었다. 화학자 조수의 도움으로 뒤피는 페인트를 마치 수채화처럼 가볍고 산뜻하게 사용할 수 있었고, '매직 랜턴'을 활용해 제작 기간을 획기적으로 줄일 수 있었다. 매직 랜턴이란 환등기라고도 불리는데, 그림이나 사진에 강한 불빛을 비춘 뒤 렌즈를 통해 확대된 이미지를 벽이나 종이에 투사하는 장치다. 슬라이드 필름 프로젝터나 영사기의 전신에 해당하는 기계로, 뒤피는 이 덕분에 250개의 나무판자를 이어붙인 엄청난 크기의 작품을 약 10개월 만에 완성할 수 있었다.

〈전기 요정〉은 이후로 50년 동안 세계에서 가장 큰 그림으로 기록되며 (제작 과정을 포함하여) '과학에의 찬미'라는 그림의 주제와도 부합하게 됐다.

빛과 색을 이용해 인간이 일군 과학 기술 발전에 경의를 표한 〈전기 요정〉은 1964년부터 파리 시립 현대 미술관에서 전시되고 있다. 역사적 사실과 인간의 상상이 얼마나 다채롭게 우리 삶을 비추는지 돌아보는 파노라마 속에서 주역들의 모습을 찾아보고 미래를 상상해보는 것은 어떨까?

완전히 지울 수 없는
고독의 흔적

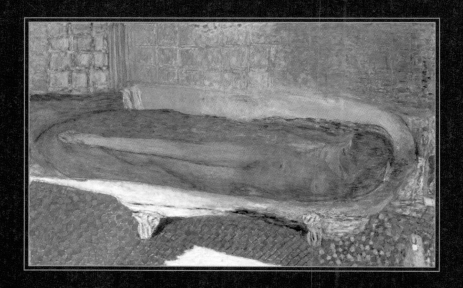

피에르 보나르, 〈욕조 속의 누드〉,
캔버스에 유화, 93×147cm, 1936년, 파리 시립 현대 미술관

피에르 보나르,
〈욕조 속의 누드〉

프랑스어 '앵팀(Intime, 내면의, 긴밀한)'에서 유래한 '앵티미슴(Intimism)'은 집 안을 배경으로 가족적인 일상을 담은 그림을 일컫는다. 피에르 보나르는 앵티미슴을 대표하는 화가로, 채도가 높은 색채와 아름답게 장식된 실내 표현으로 널리 알려졌다.

피에르 보나르는 법학을 전공했다. 19세기에 활동했던 부르주아 집안 출신 화가 중에 법대 출신이 많은데, 이는 아버지의 명예와 직접적인 관련이 있었기 때문이다. 똑똑한 아들이 파리에서 법조인이 되는 것은 더할 나위 없는 일이었지만, 성공을 장담할 수 없는 예술가가 되겠다는 선언은 마네나 세잔처럼 집안의 불화를 가져오기도 했다. 적극적으로 반항하며 예술의 길을 선택한 화가도 있었지만, 보나르는 제법 평탄하게 학위와 변호사 자격증을 취득했다.

그러나 재능이 있던 그는 열정을 주체하지 못한 채 그림을 배우기 위해 아카데미 줄리앙에 다녔다. 그리고 그곳에서 폴 세뤼지에,

모리스 드니, 케르 자비에 루셀, 에두아르 뷔야르 등을 만난다.

　　나비파는 눈에 보이는 색채를 그대로 담아내고자 했던 인상주의에 반해, 선과 색채의 조화를 추구하던 고갱의 종합주의를 찬미한 후배 예술가 그룹이다. 보나르도 나비파에 합류해 원근과 명암에서 자유로워졌음을 물론 작가의 해석이 더욱 적극적으로 반영되는 색채를 통해 신비롭고 상징적인 그림을 그렸다. 그러다 스무 살을 맞이한 보나르는 "나는 어떤 유파에도 속하지 않는다"라고 선언하며, 그림으로 결과를 내겠다고 결심한다. 일과 병행해왔지만, 그림에 온전히 집중하고 싶었기 때문이다.

평생의 뮤즈를 만나다

보나르는 1891년 독립예술가전(앵데팡당전)에 마치 병풍을 연상케하는 네 점의 패널화를 출품하며 예술계의 주목을 받기 시작한다. 화려한 문양이 시선을 사로잡는 네 여인을 표현한 〈정원의 여인들〉을 통해 그는 한 사업가로부터 광고 포스터 제작을 의뢰받았고, 그림으로 돈을 벌 수 있게 되자 곧 회사를 그만두겠다고 선언한다.

　　샴페인 광고 포스터를 제작하면서부터 보나르의 그림은 일상에 적용될 만한 분야로까지 확장된다. 그는 포스터 채색 석판화 작업을 하면서 네댓 가지의 색만으로 색채의 관계를 연구했는데, 이는 당대에 유행하던 일본 채색 판화의 영향이기도 했다. 그의 별명이 보나르와 자포니즘을 합친 '자포나르(Japonnard)'였을 정도이니 말

피에르 보나르, 〈정원의 여인들: 고양이 곁에 앉은 여인〉, 캔버스에 유화, 160×47.8cm, 1891년, 오르세 미술관
피에르 보나르, 〈정원의 여인들: 모눈 드레스를 입은 여인〉, 캔버스에 유화, 160.5×48cm, 1891년, 오르세 미술관

이다. 다른 가치에 의존하지 않은 채 오로지 색채만으로 빛, 형태, 문자를 표현하고, 단순한 색채를 변주하며 예술이 일상에 자연스럽게 녹아드는 접점을 찾는 여정이 시작된 것이다.

1893년, 그는 파리에서 평생 그의 뮤즈가 되는 훗날의 아내 마르트를 만난다(진짜 이름은 마리아 부르쟁이었지만, 그녀는 마르트라고 불리기를 원했다). 마르트는 보나르와는 달리 다소 예민한 성격이었다. 실제로 신경쇠약을 앓았기에 두 사람이 결혼한 후에도 보나르는 아내를 위해 자주 여행을 떠나곤 했다. 그는 마르트의 불안정하게 흔들리는 푸른 눈동자와 흑백 사진에서 무력하게 걸어나온 듯한 분위기에 매료됐고, 마르트는 남편에게 영감을 주는 가장 위대한 뮤즈이자 조언가가 되었다.

보나르는 집에 있는 아내를 즐겨 그렸는데, 마르트가 주인공으로 등장하는 그림만 100여 점이 넘을 정도다. 그중 가장 많이 그린 장면은 목욕하는 마르트였다. 마르트의 강박 증세 중 하나가 자주 몸을 씻는 것이었고, 활기찬 성격이 아니었던 보나르가 혼자 있는 사람의 모습을 그려야겠다고 생각한 것은 자연스러운 흐름이었다.

그림에 생명을 부여하는 일

〈욕조 속의 누드〉에서 바닥의 파란 다이아몬드 타일은 벽면의 정사각형 타일과 크기와 색에서 대비를 이룬다. 물속에 담긴 몸과 주변을 둘러싼 푸른 패턴은 환상적인 분위기를 자아내고, 파스텔 톤의

색채는 벽면을 비추는 오후의 햇살처럼 나른하고 평온하다.

주인공인 마르트는 편안하게 몸을 담그고 있지만 얼굴이 보이지 않아 감정을 읽을 수는 없다. 두 사람은 결혼한 지 얼마 지나지 않아 보나르의 여동생 부부를 세상에서 떠나보냈다. 사랑하는 가족을 잃은 보나르는 이후 인물을 다소 어둡게 표현하고, 표정을 잘 드러내지 않았다. 그는 모네, 마티스처럼 색채 연구에 뜻을 가진 새로운 인연과 우정을 나누며 상실감을 회복했지만, 그림에서 '고독'을 완전히 제거할 수는 없었다.

이 그림의 색채는 절친한 관계였던 클로드 모네의 〈수련〉 연작에 사용된 색채와 많은 부분이 닮았다. 실내에 스며든 보나르의 색과 야외의 빛을 연구한 모네의 색은 그 성질이 너무나 달랐지만, 색을 조화롭게 배치한 점에서 두 화가의 공통점을 찾아볼 수 있다.

보나르는 "생명을 그리는 것이 문제가 아니라 그림에 생명을 부여하는 것이 문제"라고 말했다. 그래서인지 그의 그림은 일상의 고독한 장면일지라도 아름답게 빛나는 색채와 무늬로 표현되어 삶에 잔잔한 파동을 선사한다.

순수한 색채로 그린
밝은 미래

로베르 들로네, 〈리듬 1〉,
캔버스에 유화, 529×592cm, 1938년, 파리 시립 현대 미술관

로베르 들로네,
〈리듬 1〉

사각형 캔버스 위에 알록달록한 동그라미의 향연이 펼쳐지고 있다. 〈리듬 1〉은 들로네가 1938년에 예술 전시회 '살롱 데 튀일리(Salon des Tuilerie)'가 열리는 전시장을 장식해달라는 의뢰를 받아 1934년부터 계획하고 그린 연작으로, 발전하는 근대 산업과 미래에 대한 기대를 알록달록한 색채와 단순한 형태를 활용해 추상적으로 표현한 것이다.

〈리듬 1〉을 그리기 전, 들로네는 파리시로부터 만국박람회의 철도관과 항공관의 벽면 장식을 의뢰받았다. 산업관을 장식하기에 그의 그림은 다소 서정적이고 밝았지만, 들로네는 회색, 검은색, 파란색, 빨간색 같은 강한 색을 이용해 기계 문명의 힘이 충분히 전해지도록 했고 노란색, 주황색, 초록색의 밝은색으로는 인류의 밝은 미래를 향한 기대감을 드러냈다.

다양한 색채가 중심인 들로네의 작업물은 프랑스 화학자 미

셀 슈브뢸이 발표한『색의 조화와 대비의 법칙』의 영향을 받은 것으로, 태양광선의 스펙트럼이 이동하는 모습, 모터 속도, 기계 에너지와 리듬을 순수한 색채로 표현했다.

흔히 '색상환'으로 알려진 슈브뢸의 색채 이론은 빨강, 노랑, 파랑을 기본색으로 한다. 또 색상환에서는 바로 옆에 있는 인접 색의 조화, 서로 마주 보는 보색의 조화, 보색의 양옆에 있는 근접 보색의 조화, 같은 간격으로 떨어져 있는 세 가지 색의 조화, 파스텔 색깔처럼 명도가 높고 채도가 낮은 색들의 조화를 바탕으로 한다. 슈브뢸의 이론을 토대로 순수한 색채 그대로를 표현하기 위해서 '칠'하지 않고 점을 찍어 그리던 화가들을 '신인상주의'로 분류하는데, 들로네는 이들과 신봉하는 이론만 같을 뿐, 기법과 내용은 전혀 달랐다.

시인 기욤 아폴리네르는 들로네의 그림을 '오르피즘(Orphism)'이라 이름 붙였는데, 이는 그리스 신화 속 시인이자 음악가인 오르페우스의 이름에서 딴 것이다. 20세기를 마주하며 기계 문명의 발전과 그 자체에 대한 아름다움을 표현하고 있지만, 그 방식이 마치 오르페우스가 연주하는 곡같이 서정적이고 운율감이 있다는 의미에서다.

사실 들로네의 오르피즘은 입체주의의 한 갈래로 시작됐다. 파블로 피카소와 조르주 브라크가 폴 세잔의 영향을 받아 형태 중심의 입체주의를 발전시키는 동안, 그는 색채를 강조한 입체주의를 선보이기 시작한 것이다.

들로네와 친했던 페르낭 레제는 기계 튜브를 연상시키는 방식으로 그림을 그렸고, 들로네는 색상환이 펼쳐져 있는 듯한 보색

대비를 강조하며 상징적이고 리드미컬한 움직임을 담았다.

들로네의 색채와 추상, 운율감에 큰 영감을 받은 바실리 칸딘스키는 1909년 그에게 편지를 보내 자신이 동료들과 함께 조직한 청기사파에 합류하지 않겠냐고 제안했다. 들로네는 기꺼이 청기사파에 합류했고, 새로운 동료들과 함께 형태와 구성에서 자유로워지기를 시도했다. 그러다 마침내는 빛과 색채, 리듬을 활용해 프랑스 화가 중에는 최초로 '완전한 추상'을 선보인다.

가장 들로네다운 색채를 구현하다

〈리듬 1〉은 들로네의 인생 마지막 시기를 대표하는 작품이다. 공공기관의 의뢰를 받아 충분히 의미와 규모를 갖춘 작품을 탄생시켰고, 그 안에 자신의 세계관을 충분히 녹여내 가장 '들로네다운' 색채를 구현했기 때문이다. 하지만 이내 제2차 세계대전이 시작되었고, 그는 나치를 피해 프랑스 남부의 몽펠리에로 피신하여 작업을 이어가다 폐 질환으로 1941년, 56세의 나이에 세상을 떠난다.

사실 추상화를 구현하기 전, 들로네의 별명은 '에펠탑의 화가'였다. 그는 1889년 만국박람회를 위해 지어진, 세상에서 가장 높은 건축물 에펠탑의 근대성에 매료됐다. 입체주의가 적용된 들로네의 에펠탑은 위에서 아래를 내려다보거나 아래에서 위를 올려다보는 구도를 통해 수직성을 강조했다. 철과 기계 시대를 상징하는 건축물이 에펠탑이었기에, 들로네는 현대 미술에 이 에너지를 그대로

로베르 들로네, 〈에펠탑〉, 캔버스에 유화,
169×86cm, 1926년, 파리 시립 현대 미술관

담아내고 싶어 했다.

아내 소니아와 약혼 기념으로 처음 그리기 시작한 〈에펠탑〉 연작은 30여 점에 이른다. 파리 시립 현대 미술관에서는 로베르 들로네의 취향을 반영하듯, 그의 작품이 전시된 공간과 마주한 창문 너머로 실제 에펠탑이 보이는 큐레이팅을 선보이고 있다.

그의 아내인 소니아 들로네 역시 우크라이나 출신의 화가였는데, 러시아 민속 미술에 대한 어린 시절의 기억을 바탕으로 그림을 그렸다. 그러다가 1911년, 갓 태어난 아들을 위해 헝겊으로 조각보를 이어 붙인 담요를 만들었는데, 이는 최초의 추상적 콜라주가 되었다. 캔버스에 물감을 칠하는 대신 천 조각을 이어붙여 만들었다는 점을 제외하면 남편의 주된 작업과 본질적인 부분이 같다. 이를 계기로 소니아는 회화와 디자인에 추상을 접목하고 문학, 음악을 아우르는 종합 예술을 시도한다. 남편이 세상을 떠난 뒤에도 소니아는 추상 미술을 일상 디자인에 계속 적용했고, 생존 여성 화가로서는 최초로 루브르 박물관에서 전시한 20세기를 대표하는 예술가가 되었다.

선명한 색채와 원형으로 대표되는 들로네 부부의 작업은 그들이 활동하던 시대에 이탈리아에서 움튼 미래주의와 제2차 세계대전 이후 등장한 옵티컬아트(Optical Art, 1960년대 미국에서 일어난 추상 미술의 한 흐름)에 중요한 영감을 주었다.

마르모탕 미술관

미술관에 들어서며

클로드 모네의 작품을 가장 많이 소장한 미술관은 어디일까? 오르세 미술관도, 오랑주리 미술관도, 모네가 살았던 지베르니의 집도 아닌 바로 마르모탕 미술관이다.

마르모탕 미술관은 쥘 마르모탕과 폴 마르모탕 부자에 의해 탄생했다. 석탄 광산을 채굴하며 큰돈을 번 쥘 마르모탕이 파리의 서쪽 끝 불로뉴 숲 안에 있던 사냥용 별장을 인수하며 역사가 시작됐다.

쥘 마르모탕은 이 별장에 자신이 수집한 예술품들을 전시할 계획이었다.

하지만 건물을 인수한 이듬해, 그가 세상을 떠났고 아들 폴 마르모탕이 아버지의 꿈을 대신 실현하기로 결심한다.

가문의 소장품들과 19세기 초반의 장식 미술품을 갖춘 마르모탕 미술관은 1932년부터 국립 미술관으로 거듭났다. 폴 마르모탕이 건물과 소장품 일체를 프랑스 학술원 예술 아카데미에 기증했기 때문이다.

이후 주요한 두 명의 기증자가 소장품을 확보하는 데 크게 기여했다. 첫 번째 인물은 클로드 모네 주치의의 딸, 빅토린 도놉 드 몽시다. 그녀의 아버지는 모네가 화단에서 인정받지 못하던 시절에 그의 작품을 구매하고 후원을 아끼지 않았다. 모네뿐만 아니라 카미유 피사로, 에두아르 마네, 알프레드 시슬레, 오귀스트 르누아르 같은 다른 인상파 화가들의 작품도 함께였기에 마르모탕 미술관은 오르세 미술관, 오랑주리 미술관의 뒤를 이어 인상주의 작품을 풍부하게 감상할 수 있는 또 하나의 미술관이 되었다.

두 번째 인물은 미셸 모네다. 그는 클로드 모네의 둘째 아들로, 아버지에게서 물려받은 80점의 작품을 모두 프랑스 학술원 예술 아카데미에 기증했다. 1966년 미셸의 기증 이후, 마르모탕 미술관은 협소한 공간을 확대하여 지하층 전체를 모네의 작품으로 채웠다. 그리고 1970년부터 마르모탕 모네 미술관으로 이름을 변경했다(하지만 일반적으로 마르모탕 미술관이라고 부른다).

지하의 모네 컬렉션은 그의 작품을 연대순으로 배치하여 시간의 흐름에 따른 작업 변화를 직관적으로 보여준다. 〈수련〉 연작이 전시된 갤러리는 오랑주리 미술관의 대형 수련 갤러리에서 영감을 얻었으며, 지베르니의 조용한 정원을 재현했다. 1층은 마르모탕 가문이 머물던 시절의 별장 느낌이 그대로 재현되었고, 2층에는 폴 마르모탕의 취향이 담긴 제1제정 양식의 장식 미술관으로 꾸며져 있다. 중간중간 인상파 화가들의 작품이 자연스레 전시돼 있어, 누군가의 집에 방문한 듯한 내밀한 느낌을 받을 수 있다.

마르모탕 미술관은 조용한 주택가 사이, 넓은 숲의 초입에 자리하고 있어 전체적으로 차분하고 감성적인 분위기를 자아낸다. 소장품들이 풍기는 분위기도 따뜻하고 소박해 규모가 크지 않아도 만족도가 높은 곳이다.

새벽녘의 공기를
색으로 표현한다면

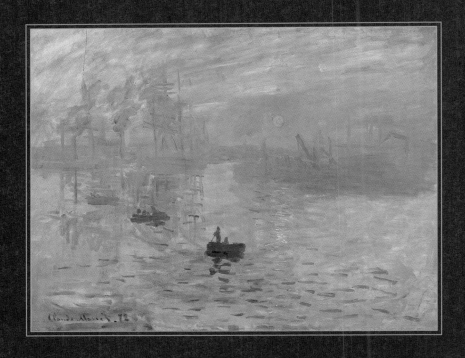

클로드 모네, 〈인상, 해돋이〉,
캔버스에 유화, 48×63cm, 1872년, 마르모탕 미술관

클로드 모네,
⟨인상, 해돋이⟩

희미한 항구의 풍경 사이로 강렬한 붉은 태양이 시선을 사로잡는다. 막 동이 트기 시작한 어렴풋한 새벽녘의 색채는 밤과 아침의 경계를 무너뜨리는 중이다. 일렁이는 바다 위의 그림자와 공장의 연기는 새로운 날이 밝아오고 있음을 암시하듯 역동적이다.

클로드 모네의 ⟨인상, 해돋이⟩는 화가가 어린 시절을 보낸 항구 도시 르아브르를 그린 그림으로, (제목대로) 해가 떠오르는 순간의 인상을 담았다. 사람이 일궈낸 산업의 산물이라는 시대성, 새벽에도 일이 계속되는 항구라는 장소의 역동성 그리고 그 속에 담긴 인간과 자연의 어우러짐은 모네가 활동하던 19세기를 단편적으로 보여준다.

공기의 색까지 그려내다

모네는 10대 시절, 르아브르 근처에서 활동하던 풍경 화가 외젠 부댕에게서 그림을 배웠다. 하늘과 바다는 늘 익숙하고 편안한 소재였지만, 그대로일 줄 알았던 풍경은 시간의 흐름에 따라 조금씩 달라지기 시작했다. 파리와 르아브르를 연결하는 철도가 생겨났고, 바닷가에도 공장이 들어섰다. 높이 솟은 굴뚝에서는 연기가 뿜어져 나왔고, 작은 도시는 새로운 일자리를 찾아온 사람들로 붐볐다.

파리로 이주해 화가로 활동하던 모네는 모델 카미유 동시외와 단란한 가정을 이룬다. 그러던 1870년, 프랑스는 프러시아(현재의 독일)와 보불 전쟁을 치르게 된다. 화가들도 붓 대신 총칼을 들어야 했는데, 에두아르 마네, 에드가르 드가, 프레데릭 바지유가 그 대표적인 화가들이다. 하지만 모네에게는 아직 어린 아들이 있었기에 그의 가족은 런던으로 피난을 떠난다.

모네는 런던에서 윌리엄 터너의 작품들을 접하고 큰 감명을 받는다. 터너는 27세의 젊은 나이에 최연소 영국 왕립 아카데미 정회원이 될 만큼 천재성을 인정받던 화가였다. 그러나 그는 안정된 삶에 안주하지 않고 여행을 떠나 자연의 풍경을 화폭에 담았다. 기존의 풍경화는 멈춰 있는 순간을 포착한 것이었지만, 터너가 직접 느낀 자연은 격렬하게 움직이며 생동감을 지닌 것이었다. 그는 항구의 배, 철도와 증기 기관차처럼 산업 시대가 낳은 기술의 산물들과 함께 변화하는 도시의 모습을 역동적인 풍경으로 담아냈다.

붓이 지나간 자국으로 '공기의 색깔'을 그려낸 터너의 공감각

적인 작품은 모네에게도 깊은 영감을 불어넣어 주었고, 전쟁이 끝난 후 파리로 돌아온 모네의 그림에서는 그 영향을 쉽게 찾아볼 수 있다.

흥미로운 점은 터너와 모네가 공통적으로 표현한 뿌연 하늘이 단순히 빛의 효과만은 아니라는 것이다. 산업 혁명으로 인해 석탄을 연료로 사용하는 공장이 늘어났고, 이로 인해 대기 중 이산화황 농도가 짙어짐에 따라 두 화가가 그린 풍경도 함께 흐릿해졌다는 연구 결과가 발표됐다.

작품이 5년간 자취를 감추었던 이유

모네의 〈인상, 해돋이〉가 세상에 나온 지 약 100여 년 후인 1985년 10월 27일 일요일 아침, 한적한 주택가에 자리한 마르모탕 미술관에 무장 강도들이 들이닥쳤다. 그들은 밤사이 작동을 멈춘 미술관 보안 시스템이 재가동되기 전을 노렸다. 당시 근무 중이던 경비 직원들과 40여 명의 관람객들이 강도의 위협을 받으며 발이 묶였고, 동시에 지하층으로 이동한 강도 일행은 순식간에 〈인상, 해돋이〉를 비롯한 10여 점의 작품을 훔쳐 달아났다.

그렇게 사라진 〈인상, 해돋이〉는 5년여간 감쪽같이 자취를 감추었다가 1990년 12월, 프랑스 남동부 코르시카섬의 빈 아파트에서 발견되었다. 다행히 작품은 크게 손상되지 않았고, 무사히 미술관으로 돌아와 지금도 지하층에서 관람객들을 맞이하고 있다.

마르모탕 미술관은 '모네의 작품을 가장 많이 소장하고 있는

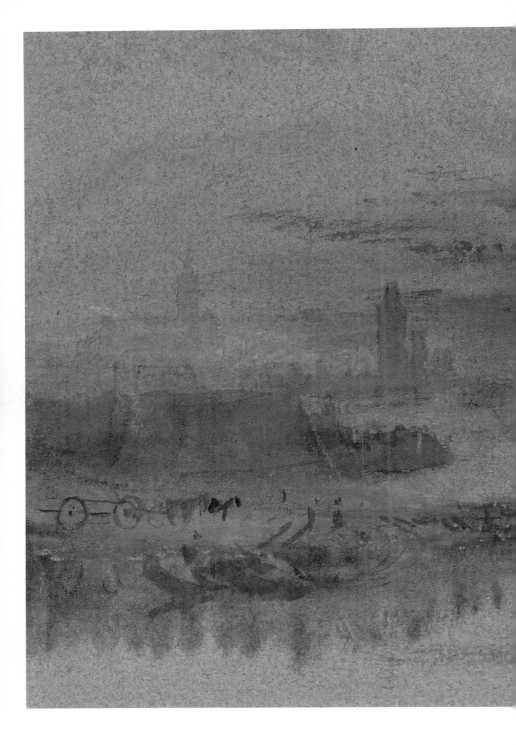

윌리엄 터너, 〈주홍빛 석양〉, 종이에 수채, 구아슈, 13.4×18.9cm, 1830~1840년경, 테이트 모던

미술관'이라는 명성에 걸맞게 〈인상, 해돋이〉를 중심으로 시기별 모네의 작품을 다양하게 소장하고 있다.

불완전하기에
완벽한 순간

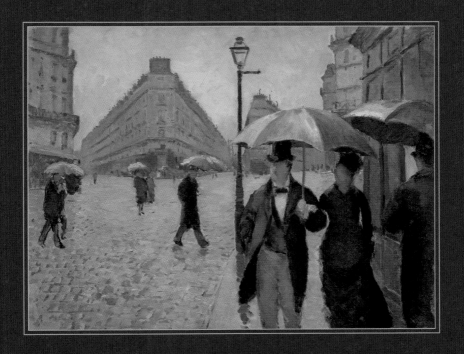

귀스타브 카유보트, 〈파리의 거리, 비 오는 날〉,
캔버스에 유화, 54×65cm, 1877년, 마르모탕 미술관

귀스타브 카유보트,
〈파리의 거리, 비 오는 날〉

비 오는 날, 우산을 쓴 남녀가 파리 시내를 걷고 있다. 맞은편에서 걸어오는 신사는 이들과 부딪히지 않도록 우산을 한쪽으로 비스듬하게 기울였는데, 그의 뒷모습을 통해 마치 관람자도 그 뒤를 따라 걷는 기분이다.

그림은 가운데 우뚝 서 있는 가로등을 통해 절반으로 나뉘는데, 왼쪽에는 돌로 포장된 거리가 펼쳐져 관람자의 시선을 저 멀리로 이끈다. 바삐 걷는 파리지앵의 모습은 스냅 사진 같은 그림에 생동감을 불어넣고, 똑같은 우산을 씌워 통일감도 느껴진다.

귀스타브 카유보트는 1877년 제3회 인상주의 전시에 〈파리의 거리, 비 오는 날〉을 출품했다. 이 작품은 완성작을 그리기 전에 작업한 습작 버전이기에, 걷고 있는 인물의 얼굴은 비어 있고, 붓 터치는 거칠다.

최종 완성작은 시카고 미술관에 전시돼 있는데, 함께 걷는 남

녀의 눈, 코, 입이 또렷하고 우산 주름이나 돌길이 훨씬 섬세하게 표현되어 있다. 또 인물이 실제 크기로 그려져 오가는 사람을 직접 보는 것 같은 착각을 불러일으킨다.

재탄생한 파리의 풍경

카유보트는 법대 졸업 후 보불 전쟁에 참전했는데, 이때 그의 아버지가 프랑스 군대에 담요를 공급하면서 경제적으로 여유로운 배경을 갖게 된다. 군 제대 후 3년여 만에 아버지가 세상을 떠나면서 그에게 상당한 유산을 남겼고, 덕분에 부유한 삶을 영위하며 그림에 집중할 수 있었다. 그의 작품의 주된 주제는 나폴레옹 3세가 벌인 대개조 사업으로 인해 재탄생한 파리를 살아가는 사람들의 모습이었다.

1848년 2월 혁명으로 시민 왕 루이 필리프가 물러난 후, 프랑스는 공화정으로 거듭나기 위해 대통령 선거를 치른다. 이때 제1대 대통령으로 당선된 인물이 제1제정을 이끌던 황제 나폴레옹 보나파르트의 조카, 루이 나폴레옹 보나파르트였다. 그는 임기를 시작한 지 4년만인 1852년에 자신의 삼촌처럼 쿠데타를 일으켜 제2제정을 선포하고, 스스로 황제의 자리에 오르며 나폴레옹 3세라는 이름을 얻는다.

나폴레옹 3세는 젊은 시절을 런던에서 유학하며 계획도시의 장점에 매료됐다. 당시 파리는 제대로 된 상하수도 시설이 갖춰지지

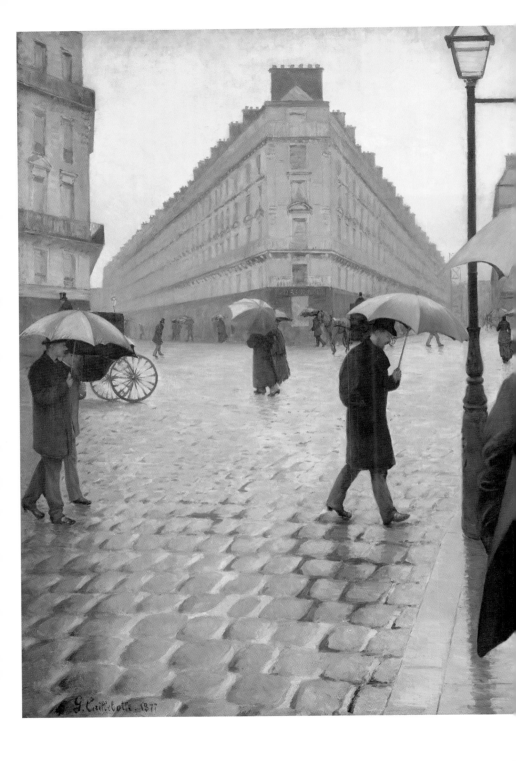
G. Caillebotte. 1877

귀스타브 카유보트, 〈파리의 거리, 비오는 날〉, 캔버스에 유화, 212.2×276.2cm, 1907년, 시카고 미술관

않아 구취와 오물이 가득했고, 전염병도 수시로 유행했는데, 이에 전격적인 도시 대개조 사업을 계획하게 된 것이다.

부르주아들과 외국 자본을 통해 확보한 막대한 예산으로, 방사형 도로에 수도 시스템을 갖춘 새로운 도시가 태어났다. 건물을 전부 새로 올려야 했기에 가난한 사람들은 당시 파리 외곽이던 몽마르트르 지역으로 쫓기듯 밀려났고, 그들의 원성을 가라앉히기 위해 정부는 행정구역상 파리시가 아니던 몽마르트르 지역을 파리로 편입한다. 이러한 사연으로 당대 파리에서 활동하던 가난한 예술가들의 흔적이 아직도 몽마르트르 언덕에 남겨져 있는 것이다.

새로 지은 파리에서는 자본주의의 꽃이 활짝 피어났다. 대개조 사업의 투자자들에게는 새 건물의 우선 입주권이 부여됐고, 그들은 1층(프랑스에서는 0층)에 상점을 열어 접근성을 확보했다. 도심 곳곳에는 깨끗한 물이 솟아오르는 분수대를 설치했고, 1858년에 세계 최초의 도시용 공용 가로등을 세워 사람들의 삶을 완전히 바꾸었다.

어두운 밤길을 밝히는 불빛이 생겨나자 산책을 즐기는 사람이 늘었고, 지친 걸음을 쉬어가고자 하는 이들이 많아지자 곳곳에 카페가 문을 열었다. 서로를 마주 보는 자리가 아닌 나란히 앉아 바깥 풍경을 볼 수 있는 자리가 인기를 얻었고, 지금까지도 파리의 카페테라스 좌석은 길을 바라보고 앉는 특유의 문화로 자리 잡았다.

비 오는 날을 닮아 사랑받는 그림

카유보트의 〈파리의 거리, 비 오는 날〉에는 과감한 원근법을 이루는 오스만 양식의 건물, 새로 생긴 가로등, 길거리 상점과 마차가 달리던 돌길 그리고 여유롭게 산책을 즐기는 부르주아들의 모습이 그대로 담겨 있다.

안정적인 구도는 보는 이들에게 시각적 만족감을 주고, 멋진 옷을 갖춰 입은 인물들은 벨 에포크에 대한 환상을 충족시켜 준다. 그런 점에서 인물을 또렷하게 표현하지 않은 습작 버전은 비어 있는 얼굴에 자신을 대입할 수 있어 더 매력적으로 다가온다. 또 습작 특유의 번지듯 마무리되지 않은 붓 자국은 마치 비 오는 날의 흐리고 습한 공기를 닮아, 완성작만큼이나 사랑받고 있다.

카유보트는 화가이면서, 동시대를 활동한 사실주의, 인상주의 화가들의 후원자이자 작품 수집가였다. 1887년을 마지막으로 인상주의 전시회가 막을 내린 뒤, 뿔뿔이 흩어지려던 화가들을 몽마르트르 인근의 카페로 불러 모아 교류할 수 있도록 한 것도 그였다.

1894년에는 프랑스 정부에 자신이 수집한 작품을 대거 기증해 위대한 유산을 남기기도 했다. 그가 기증한 작품들은 현재 오르세 미술관의 인상주의 컬렉션에 포함되어 전 세계의 관람객들을 만나는 중이다.

그녀의 사망 진단서에는
'무직'이라 쓰였다

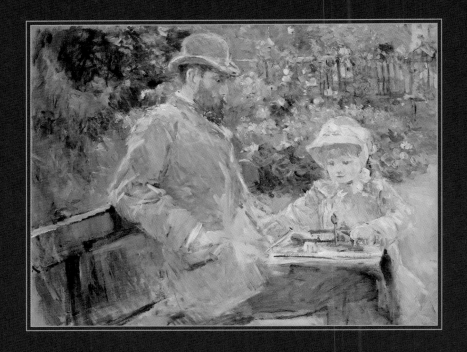

베르트 모리조, 〈부지발 정원의 외젠 마네와 그의 딸〉,
캔버스에 유화, 73×92cm, 1881년, 마르모탕 미술관

베르트 모리조,
〈부지발 정원의 외젠 마네와 그의 딸〉

〈부지발 정원의 외젠 마네와 그의 딸〉은 인상파 그룹에서 유일한 여성이던 베르트 모리조가 남편과 딸을 모델로 그린 전형적인 인상주의 작품이다.

인상파 화가들이 즐겨 찾던 파리 서쪽의 마을 부지발에는 베르트 모리조의 여름 별장이 있었다. 그녀의 가족들은 1881년부터 매년 여름을 부지발에서 보냈는데, 훗날 모리조의 딸은 이때가 어머니 인생에서 가장 행복했던 시간이었다고 회상하기도 했다.

베르트 모리조는 18세기의 유명한 로코코 화가 장 오노레 프라고나르의 조카 손녀로, 어려서부터 그림에 재능을 보였다. 언니 에드마 모리조도 그림을 그렸기에 자매는 함께 살롱전에 그림을 출품하며 당대에는 쉽게 볼 수 없었던 여성 화가로서 입지를 다졌다.

그러나 여성에게는 예술 대학에 입학할 자격조차 주어지지 않던 시절이었기에 재능을 살려 프로 화가가 되기란 쉽지 않았다.

결국 언니 에드마 모리조는 결혼 후 붓을 놓았지만 베르트 모리조는 포기하지 않고 꾸준히 작업을 이어간다.

당대에는 쉽게 볼 수 없었던 '여성 화가'

1868년의 어느 날, 작품을 모사하기 위해 루브르 박물관을 찾은 모리조는 화가 앙리 판탱라투르로부터 동료 한 명을 소개받는다. 바로 에두아르 마네였다. 1863년과 1865년에 각각 〈풀밭 위의 점심〉과 〈올랭피아〉로 살롱에 큰 반향을 불러일으키며 미술계의 이단아로 불린 마네는 모리조의 호기심을 자극하기에 충분했다. 그렇게 인연이 닿은 두 사람은 동료이자, 화가와 모델 관계로 거듭났다.

6년 동안 마네가 그린 모리조의 초상화는 총 열두 점으로, 그들이 얼마나 깊은 영감을 주고받았는지 알 수 있다. 당시 화가와 모델은 그 이상의 관계인 경우가 많았기에 아직까지도 두 사람의 관계에 대해 논하는 이들이 많다. 그러나 마네는 모리조를 자신의 동생 외젠 마네에게 소개하고, 그 둘은 결혼한다.

외젠 마네는 아내가 결혼한 이후에도 그림 작업을 계속하기를 원했다. 프랑스에서는 결혼 후에 아내가 남편의 성을 따르는 관습이 (지금도) 있지만, 외젠 마네는 그녀가 자신의 성을 따르지 않아도 된다고 생각했다. 그래서 그녀는 베르트 모리조라는 이름을 유지한다.

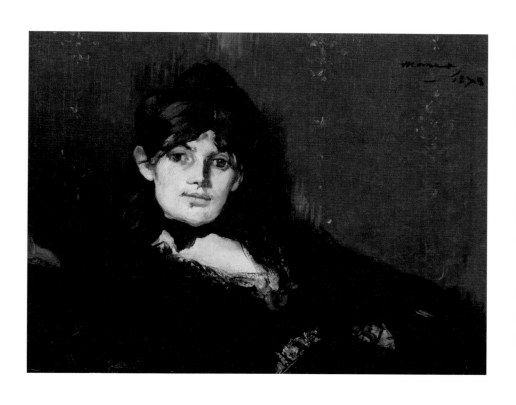

에두아르 마네, ⟨누워 있는 베르트 모리조의 초상⟩,
캔버스에 유화, 26×34cm, 1873년, 마르모탕 미술관

한 번도 화가가 아니었던 적이 없었다

〈부지발 정원의 외젠 마네와 그의 딸〉은 전형적인 가족의 일상을 그린 작품이지만, 그 시대로서는 상당히 근대적인 가족의 형태를 담고 있다. 전통 회화에서는 아이와 함께 있는 아버지의 모습이 근엄하게 그려졌지만, 그림 속 외젠 마네는 편안한 자세로 육아 중이다. 이 부부가 어떤 마음으로 서로를 대했고, 모리조가 남편에게 얼마나 존중받았는지 알 수 있는 부분이다.

'미완성의 천사'라고 불리는 모리조 작품의 가장 큰 특징은 바로 여백이다. 〈부지발 정원의 외젠 마네와 그의 딸〉에서는 그림 왼쪽 부분이 완성되지 않은 듯 비어 있다. 그녀는 캔버스에 밑그림을 거의 그리지 않고 바로 물감을 사용했는데, 그렇다 보니 캔버스 전체를 다 채우기보다 대상을 중심으로 서서히 장면이 번져가는 듯한 효과가 연출됐다. 모리조는 미완성한 작품 뒷면에 다른 그림을 그리는 식으로 재활용했는데, 이 그림의 반대쪽에도 다른 그림의 스케치가 그려져 있다.

모리조가 가장 사랑한 모델은 딸 줄리 마네였다. 그녀는 평생 400여 점의 작품을 남겼는데, 그중 딸을 그린 것이 70점이다. 단순히 남겨진 그림의 수로 마음의 깊이를 가늠할 수는 없지만, 아이의 성장 일기를 그려나간 듯한 그녀의 그림에는 엄마의 따뜻하고 섬세한 시선이 담겨 있다.

줄리가 커가는 모습을 지켜보며 붓을 든 사람은 모리조뿐이 아니었다. 줄리의 큰아버지 에두아르 마네, 절친한 사이였던 오귀스

트 르누아르의 손에서 탄생한 줄리 마네의 어린 시절 그림들은 마르모탕 미술관의 주요 컬렉션으로 전시되고 있다.

외젠 마네가 세상을 떠나고 3년 후, 베르트 모리조는 54세의 나이에 폐울혈로 숨을 거둔다. 아직 10대 소녀였던 줄리 마네는 별안간에 고아가 되어 시인 스테판 말라르메와 화가 르누아르의 보살핌을 받으며 성장한다. 훗날 줄리 마네가 에드가르 드가의 소개로 만나 결혼한 상대도 화가였는데, 그는 화가이자 미술품 수집가였다. 또 어머니를 비롯한 인상파 화가들의 작업과 삶을 가까이에서 지켜본 목격자로서 책을 출간하며, 베르트 모리조의 명예와 가치를 드높이는 데에 공헌했다.

2019년, 오르세 미술관은 베르트 모리조 특별전을 열어 그녀의 작품 세계와 19세기를 대표하는 '직업 있는' 여성의 삶을 재조명하기도 했다. 인상파 그룹의 홍일점이라는 수식어가 아닌 한 명의 화가로 인정받기까지 긴 시간이 필요했지만, 그녀는 한 번도 화가가 아니었던 적이 없었다.

그녀의 사망 진단서 직업란에는 '무직(Sans Profession)', 무덤에는 '외젠 마네의 미망인'이라고 기록되었지만, '화가' 베르트 모리조의 그림은 100여 년이 지난 오늘날 우리에게 그 이상의 존재로 감동을 선사한다.

귀스타브 모로 박물관
미술관에 들어서며

귀스타브 모로 박물관은 귀스타브 모로의 생활과 작품 세계를 만날 수 있는 곳
이다. 0층과 1층에는 그와 부모님이 생활하던 아파트가 재현되어 있고, 초기 작
품들을 소개한다. 작업실로 활용하던 2층에 올라가면 높은 층고를 가득 채운
작품들과 나선형 계단이 관람객을 반긴다. 환상적이면서 다소 기묘한 분위기의
작품들과는 달리 햇살이 잘 드는 큰 창과 목재 바닥은 독특한 분위기를 자아내
며 공간의 특별함을 더한다. 4층 역시 대형 작품들과 그러한 작품을 완성하기까
지 여러 번 작업한 흐름을 볼 수 있도록 전시하고 있다.

모로의 인생과 작품을 한 공간에서

모로는 에콜 데 보자르에 입학했고, 살롱전에 작품을 출품하지만 두 번이나 연속으로 입선에 실패하며 크게 낙담한다. 학교를 그만둔 모로는 동료 화가 테오도르 샤세리오와 외젠 들라크루아의 그림을 연구하며 깊은 교류를 나누었다. 이후 샤세리오의 영향을 받은 그림들이 몇 번 전시회에 출품됐고 판매도 이루어졌지만, 모로는 1850년대에 그린 자신의 작품에 만족하지 못했다.

1856년 샤세리오의 죽음에 충격받은 모로는 그 이듬해에 이탈리아로 여행을 떠나 고전 미술을 연구한다. 특히 미켈란젤로의 작품을 좋아했던 그는 파리에 돌아와 그리스 신화를 주제로 한 그림들을 본격적으로 발표한다.

어느 정도 화가로서 자리 잡은 1868년, 살롱전에 출품한 작품이 좋지 못한 평가를 받게 되자 그는 살롱전을 떠나기로 결심한다. 1870년에는 보불 전쟁에 참전했다가 제대 후에 성당과 소르본 대학 장식 의뢰를 받지만 '그림을 그리는 화가로 남고 싶다'며 모두 거절하고 칩거한다. 그리고 끝까지 어떠한 화파에도 속하지 않는 독립적인 화가로 남았다.

1897년 모로는 유서를 통해 건물과 그 안의 모든 물건 그리고 평생 작업한 작품을 영구히 국가에 기증한다는 뜻을 밝혔다. 모로의 대표작인 〈환영〉과 말년을 대표하는 작품인 〈제우스와 살로메〉는 2층과 3층에서 관람할 수 있다.

대표 작품
+ 귀스타브 모로, 〈제우스와 세멜레〉
+ 귀스타브 모로, 〈환영〉
+ 귀스타브 모로, 〈프로메테우스〉
+ 귀스타브 모로, 〈유니콘〉

오랜 침묵을 깬
모로의 복귀작

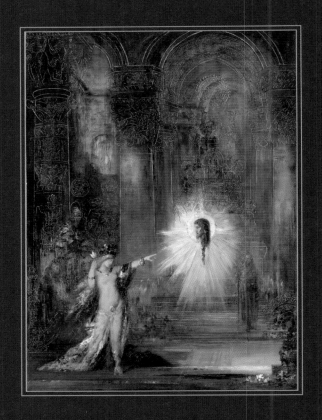

귀스타브 모로, 〈환영〉,
캔버스에 유화, 142×103cm, 1876년경, 귀스타브 모로 박물관

귀스타브 모로,
〈환영〉

거대한 기둥이 보이는 웅장한 건물 안에서 믿을 수 없는 광경이 펼쳐지고 있다. 화려하고 관능적인 옷을 입은 한 여인 앞에 잘린 머리가 빛을 뿜으며 떠오른 것이다. 현실이라면 믿을 수 없고, 현실이 아니라면 호기심을 가질 수밖에 없다.

귀스타브 모로는 상징주의를 대표하는 프랑스 화가로, 눈에 보이는 것 너머의 내면세계를 신비롭고 나른한 분위기로 표현했다. 낭만주의 화가 외젠 들라크루아를 특히 존경한 그의 그림에서는 들라크루아의 그림에 표현된 색채를 자주 찾을 수 있고, 오리엔탈리즘처럼 이국적 소재에서 받은 영향도 발견할 수 있다.

모로는 1850년대부터 살롱전에 작품을 출품하며 이름을 알렸지만, 1868년 살롱전에 출품한 작품이 좋은 평가를 받지 못하자 칩거하며 작품에 대한 생각을 다듬는다. 그리고 10여 년이 지난 1876년에 〈헤롯 앞에서 춤추는 살로메〉를 발표한다.

이 그림은 비슷한 시기에 완성한 것으로 추정되는 〈환영〉과 구도가 비슷하다. 귀스타브 모로는 한 작품을 완성하기 전에 수없이 스케치를 하고 크로키를 그리며 장식과 의복, 배경 건물 등을 쉼 없이 연구했다. 〈환영〉과 〈헤롯 앞에서 춤추는 살로메〉도 그러한 맥락에서 연결된 그림이다.

헤롯은 갈릴리 지역을 다스리던 여러 왕 중 한 명이었다. 그는 혼인한 상태였으나 이복동생 헤롯 빌립의 아내 헤로디아에게 반해 그녀를 취하기로 결심한다. 이미 가정이 있던 두 사람의 만남은 대단히 부적절했고, 율법마저 어겼기에 헤롯은 유대인들의 비난을 피할 수 없었다. 이때 세례 요한 역시 두 사람의 관계를 비난했는데, 기분이 상한 헤롯은 그를 감옥에 가둔다. 그는 세례 요한을 제거하고 싶었지만, 사람들에게 존경받는 선지자를 없애는 것이 자신의 평판에 도움이 되지 않는다는 것을 알았다.

헤롯의 생일 연회가 성대하게 펼쳐지던 날이었다. 헤로디아의 딸 살로메가 연석 가운데서 아름다운 춤을 선보이며 헤롯에게 기쁨을 선사했고, 흡족한 그는 살로메에게 무엇이든지 원하는 것을 주겠다고 맹세한다. 이에 살로메는 어머니 헤로디아의 조언대로 "세례 요한의 머리를 소반에 담아 여기서 내게 주소서"라고 말한다.

헤롯은 곤란했다. 세례 요한의 처형을 명할 수도, 왕으로서 내뱉은 맹세를 지키지 않을 수도 없었기 때문이다. 살로메에게 성급하게 약속한 것을 후회해도, 연회에 참석한 사람들 앞에서 거짓말쟁이가 될 수는 없었다. 왕의 권위를 바로 세우기 위해 헤롯은 세례 요한의 머리를 가져오라고 명한다.

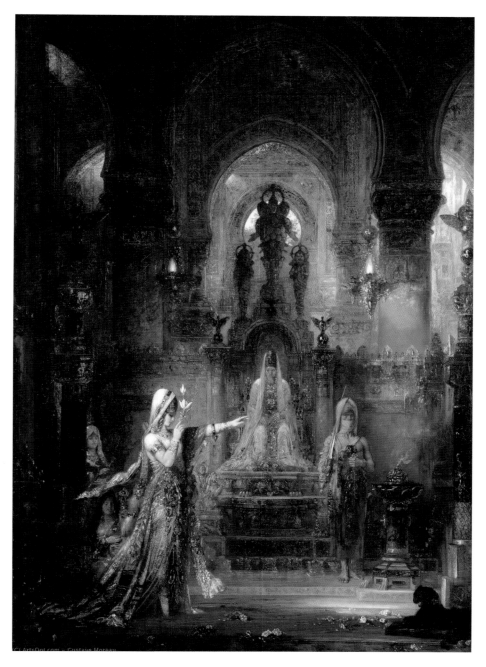

귀스타브 모로, 〈헤롯 앞에서 춤추는 살로메〉,
캔버스에 유화, 143.5×104.3cm, 1876년, LA 해머 박물관

그가 그린 것은 현실일까, 현실 너머의 세계일까?

〈환영〉은 성경의 「마태복음」 14장에 등장하는 이야기와 그 이후의 상황을 표현한 것이다. 연회를 위해 반짝이는 드레스를 입은 관능적인 살로메 뒤로, 고개를 숙인 채 생각에 잠긴 헤롯과 붉은 망토를 두른 헤로디아가 함께 등장한다.

세례 요한의 머리를 가져왔을, 칼을 들고 서 있는 이를 배경으로 세례 요한의 머리가 강한 후광을 내뿜으며 공중에 떠 있다. 흐르는 피는 좀처럼 멈추지 않아 바닥에는 검붉은 피가 흥건하다. 하지만 그림 속 인물 중 누구도 세례 요한의 머리를 보지 못한 듯하다. 놀란 살로메가 그를 가리키지만 아무도 반응하지 않는 것으로 보아 지금 눈앞의 장면은 현실이 아닌 살로메의 눈에 비친 '환영'이라는 것을 알 수 있다.

성경에서는 살로메가 헤로디아의 조언에 따라 세례 요한의 머리를 원했지만, 모로의 그림에서는 마치 살로메가 스스로 원해 벌인 일에 대한 결과로 환영을 보는 듯한 느낌을 준다. 이러한 관점의 변화는 '왕의 유희를 위해 춤추는 어린 여성'인 살로메에게 능동성을 부여한 것으로 해석된다.

실제로 모로의 그림이 발표된 후, 유럽 미술에서 살로메는 관능미를 대표하는 여성의 이미지를 갖는다. 쭉 뻗은 팔과 세워 든 발끝, 얇은 베일에 가려진 누드에 가까운 묘사는 살로메의 성적 매력을 부각시켰다.

하지만 멈춰선 그녀의 모습은 생기 있는 인물이라기보다 영

웅을 표현한 조각처럼 느껴지기도 한다. 성경 내용을 모르거나 성인 뒤에 비치는 후광의 의미를 모른 채 이 그림을 본다면, 해석이 전혀 달라질 수 있는 장면일 테니 말이다.

중세 스타일로 장식된 어둡고 불안한 궁전은 빛나는 환영을 더욱 돋보이게 한다. 동시에 성스러운 후광에 둘러싸인 세례 요한의 머리는 궁전 기둥에 장식된 이교도의 신들과 대립되는 이미지를 만든다.

오랜 성찰의 시간 이후 모로의 복귀작이던 〈환영〉은 현재 귀스타브 모로 박물관에 전시돼 있다. 이 작품 주변으로는 완성작을 얻기까지 모로가 여러 차례 작업한 작품들을 전시하고 있어, 그림이 완성되기까지 화가가 시도한 다양한 변화를 함께 확인할 수 있다.

신의 능력을 가지고 싶었던
인간 욕망의 끝

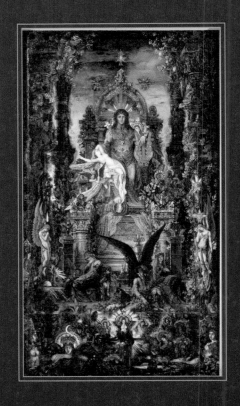

귀스타브 모로, 〈제우스와 세멜레〉,
캔버스에 유화, 212×118cm, 1895년, 귀스타브 모로 박물관

귀스타브 모로,
〈제우스와 세멜레〉

20세기를 앞둔 프랑스에서는 퇴폐적이고 염세적 취향이 반영된 문학 작품들이 등장하기 시작했다. 여러 번의 혁명을 거쳐 드디어 안정을 찾은 정치 상황, 발전하는 과학과 기술, 대개조 사업으로 다시 태어난 도시에 성공적으로 안착한 자본주의를 토대로 프랑스는 문화적 번영기를 보내던 중이었다. 하지만 세기말, 알 수 없는 불안과 현실에 대한 반감, 자연을 중시하지 않는 풍조를 기반으로 '데카당스(Décadence, 퇴폐적 아름다움을 추구하는 무리)'가 전 유럽으로 퍼져나갔다. 귀스타브 모로는 '데카당'한 그림을 여러 차례 선보였는데, 가장 대표적인 작품이 그리스 신화를 소재로 삼은 〈제우스와 세멜레〉다.

신들의 왕 제우스는 스캔들이 끊이지 않던 바람둥이였다. 그는 아름다운 여인 세멜레와 사랑에 빠졌고, 세멜레는 그의 아이를 갖는다. 제우스의 아내, 질투의 화신 헤라는 이를 두고 볼 수 없었다.

그녀는 세멜레의 유모로 변장해 그녀에게 접근하여 "그가 정말로 제우스라면 능력을 보여 달라고 하라. 하늘에서와 같은 모습으로 나타난 그를 직접 확인해보라"라고 말한다. 헤라의 꼬임에 빠진 세멜레는 제우스에게 부탁이 있다며 운을 띄웠고, 제우스는 무엇이든 기꺼이 들어주겠다고 약속부터 해버린다. 신들에게도 두려움의 대상이었던 스틱스강에 맹세한 제우스는 끔찍한 결말을 알면서도 그 약속을 지킬 수밖에 없었다.

모든 신과 인간의 아버지이자 번개를 다스리는 신으로 나타난 제우스 그리고 그 광휘와 몰아치는 번개를 견디지 못한 세멜레는 한 줌의 재가 되어 죽음을 맞이한다. 황급히 세멜레의 몸에서 자신의 아이를 빼낸 제우스는 아이를 자신의 허벅지에 넣어 출산일까지 보호했고, 결국 포도주와 풍요의 신 디오니소스가 태어난다.

이국의 상징들의 의미하는 것들

귀스타브 모로는 〈제우스와 세멜레〉를 완성하기 위해 1889년부터 6년간 작업에 몰두했고, 1895년에 드디어 세로 2m가 넘는 대형 작품을 완성한다.

제우스와 세멜레 이야기는 화가들에게 특별히 인기 있는 주제는 아니었다. 그러나 모로는 과감히 주제를 선택하고, 신화의 내용을 그대로 드러내기보다 자신의 취향과 스타일을 반영해 압도적인 결과물을 만들어냈다.

〈제우스와 세멜레〉는 옥좌 위의 천상과 옥좌 아래의 지상 그리고 가장 아랫부분인 지하 세계로 구분된다. 캔버스의 정중앙을 기준으로 좌우 대칭 구도를 취하고 있어 전체적으로 안정감과 균형감을 갖춘다. 그뿐 아니라 각 부분마다 상징적인 의미를 담았다. 색채와 구성 또한 화려하고 세밀하게 표현해 환상적인 분위기를 극대화했다.

올림포스의 궁전을 배경으로 가장 높은 자리에 제우스가 앉아 있다. 한 손에는 연꽃을 들고, 다른 손은 리라(고대 그리스의 작은 현악기)에 얹은 그의 머리 뒤로는 후광처럼 번개가 친다. 그림 오른쪽 뒤로는 헤라의 얼굴이, 제우스의 무릎 위에는 세멜레가 놀란 채 몸을 젖히고 있다. 번개에 맞아 옆구리에서 피를 흘리는 그녀의 옆에는 양팔에 얼굴을 묻고 슬퍼하는 사랑의 정령이 날고 있다.

주요 인물이 등장하는 그림의 상단은 신고전주의 화가 장 도미니크 앵그르의 〈제우스와 테티스〉의 구도를 참조했다.

전통적으로 제우스는 수염이 있는 모습으로 그려졌으나, 모로는 과감하게 틀을 깨고 수염이 없는 젊은 남성의 모습으로 그렸다. 앵그르의 그림과 비교하면 모로의 제우스는 긴 머리에 반짝이는 장신구와 식물에 둘러싸여 다소 여성적인 분위기를 풍긴다. 그는 1860년대에 이미 남성과 여성을 굳이 구분하지 않고 양성적 인간의 신체를 표현해왔기에 새삼 놀라운 부분은 아니다. 제우스의 배에 그려진 연꽃도 힌두교에서는 여성성의 상징이다.

동인도회사를 통해 유럽으로 들어오기 시작한 아시아 문화는 모로를 매혹시키기에 충분했다. 실제로 힌두교와 불교에 관심이

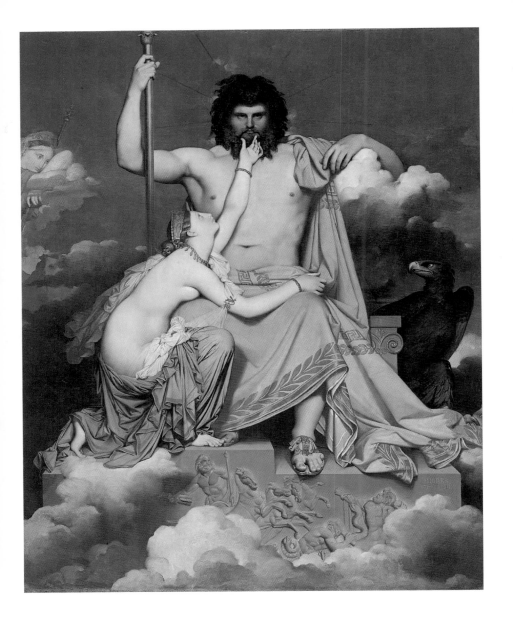

장 도미니크 앵그르, 〈제우스와 테티스〉, 캔버스에 유화, 324×260cm, 1811년, 그라네 박물관

있던 그는 관련 책자를 읽거나 인도 예술품이 소장된 박물관을 찾아다니면서 자주 스케치하고는 했다.

인간 존재를 그림으로 드러내다

제우스의 권력과 위엄을 보여주는 거대한 의자 아랫부분에는 그의 가장 대표적인 도상(圖像), 독수리가 날개를 펼치고 있다. 독수리를 기준으로 왼쪽에는 피 묻은 칼을 들고 있는 인물이, 오른쪽에는 가시 면류관을 쓴 채 순결의 상징 백합을 든 인물이 서로 등지고 앉아 있다. 이들은 각각 죽음과 고통을 상징하는데, 꾸밈새와 분위기가 마치 성모 마리아와 예수 그리스도를 연상케 한다.

그들의 앞에는 산과 들의 신인 판이 지상과 하계를 연결한다. 판은 밤에 숲을 지나야 하는 사람들이 가장 두려워하던 신으로, 숲 속의 어둠과 고요를 이용해 알 수 없는 공포심을 자극한다. 아울러 판이라는 이름은 '모든'이라는 뜻을 가지고 있어 '다른 모든 종교'를 상징할 수 있었기에 유럽이 아닌 다른 문화권의 모티프로 적극적으로 활용됐다.

그림 왼쪽 하단에 초승달과 함께 그려진 인물은 하계의 여신 헤카테다. 그녀는 마법, 요술 같은 비이성적인 것들을 상징하는 동시에 사냥꾼과 목동의 수호신이기도 하다. 헤카테의 곁에 빼곡하게 자리한 수수께끼 군단은 빛을 몰아내고 어둠을 맞이한다.

이 지점에 이른 관람자의 시선은 다시금 그림의 양쪽 측면을

따라 위를 향하게 되는데, 이는 인간의 영혼이 높은 이상을 추구하기를 바라는 의도가 담긴 구성이다.

〈제우스와 세멜레〉에 표현된 여성과 남성, 천계와 하계, 동양과 서양, 과거와 미래, 삶과 죽음의 상징은 그림 곳곳에서 대비를 이룬다. 이렇게 다양하게 표현된 가치관은 세상을 만든 신의 능력에 가까워지고 싶었던 인간의 열망을 의미한다. 하지만 모로에게 인간은 신의 절대적인 힘 앞에서 너무도 나약한 존재일 뿐이었다. 제우스와 헤라로 인해 목숨을 잃은 세멜레의 피 흘리며 쓰러진 모습이 이러한 사고방식을 뒷받침한다.

모로는 신화를 통해 인간의 무기력함과 한계를 이야기했다. 반면 화려한 구성과 표현으로 누구도 따라 할 수 없는 자신만의 고유한 예술 세계를 완성하며 19세 말, 데카당스를 대표하는 예술가로 자리매김했다.

참고 문헌

글림자 저, 『일러스트로 보는 유럽 복식 문화와 역사 2』, 혜지원, 2021

김광우 저, 『칸딘스키와 클레』, 미술문화, 2015

김현화 저, 『현대미술의 여정』, 한길사, 2019

노성두 · 이주헌 공저, 『노성두 이주헌의 명화읽기』, 한길아트, 2006

마이클 해트 · 샬럿 클롱크 공저, 전영백과 현대미술연구회 역, 『미술사 방법론』, 세미콜론, 2018

막시밀리앙 르 루아 저, 임명주 역, 『폴 고갱』, 작은길, 2015

미셸 오 저, 이종인 역, 『세잔』, 시공사, 1996

빈센트 반 고흐 저, 신성림 편역, 『반 고흐, 영혼의 편지』, 위즈덤하우스, 2019

수잔네 다이허 저, 주은정 역, 『피트 몬드리안』, 마로니에북스, 2007

스테파노 추피 저, 서현주 역, 『천년의 그림여행』, 예경, 2009

스티븐 네이페 · 그레고리 화이트 스미스 공저, 최준영 역, 『화가 반 고흐 이전의 판 호흐』, 민음사, 2016

알레산드라 프레골렌트 저, 임동현 역, 『루브르 박물관』, 마로니에북스, 2007

앙브루아즈 볼라르 저, 김용채 역, 『파리의 화상 볼라르』, 바다, 2005

앙투안 테라스 저, 지현 역, 『보나르』, 시공사, 2001

에드워드 루시 스미스 저, 김금미 역, 『20세기 시각 예술』, 예경, 2002

윌 곰퍼츠 저, 김세진 역, 『발칙한 현대미술사』, 알에이치코리아(RHK), 2014

윤운중 저, 『윤우중의 유럽미술관 순례 1, 2』, 모요사, 2013

전영백 저, 『세잔의 사과』, 한길사, 2021

조주연 저, 『현대미술 강의』, 글항아리, 2017

줄리 마네 저, 이숙연 역, 『인상주의, 빛나는 색채의 나날들』, 다빈치, 2002

캘리 그로비에 저, 윤승희 역, 『세계 100대 작품으로 만나는 현대미술 강의』, 생각의길, 2017

토머스 불핀치 저, 박경미 역, 『그리스 로마 신화』, 혜원출판사, 2011

팀 말로 · 필 그랩스키 · 필립 랜스 공저 , 이보경 역, 『Great Artists: 세기를 빛낸 위대한 화가들』, 예담, 2003

파스칼 보나푸 저, 김택 역, 『렘브란트』, 시공사, 1996

편집부 저, 『세계 미술 용어사전』, 월간미술, 2007

폴크마 에서스 저, 김병화 역, 『앙리 마티스』, 마로니에북스, 2022

프랑수아즈 카생 저, 이희재 역, 『고갱』, 시공사, 1996

한스 베르너 홀츠바르트 공편, 엄미정 등역, 『모던아트』, 마로니에북스, 2018

『Chef-d'Oeuvre du Centre Pompidou』, Beaux-arts & Cie, 2019

『Connaissance des arts Hors Série n.282, Le musée de l'Orangerie』, Société Française de Promotion Artistique, 2011

『Connaissance des arts Hors Série n.386, Le Musée d'Art Moderne de la ville de Paris』, Société Française de Promotion Artistique, 2008

『L'événement au Louvre, Léonard de Vinci』, Beaux-arts & Cie, 2020

『L'objet d'Art Hors Série n.34, Soutine ou le lyrisme désespéré』, Édition Faton, 2008

『Le Figaro Hors Série, Vermeer, peindre le silence』, Société du Figaro, 2023

참고 사이트

오르세 미술관 www.musee-orsay.fr
루브르 박물관 www.louvre.fr
오랑주리 미술관 www.musee-orangerie.fr
퐁피두 센터 www.centrepompidou.fr
로댕 미술관 www.musee-rodin.fr
프티 팔레 www.petitpalais.paris.fr
파리 시립 현대 미술관 www.mam.paris.fr
마르모탕 미술관 www.marmottan.fr
귀스타브 모로 미술관 musee-moreau.fr

에필로그

연간 수백만 명이 찾는 파리의 미술관은 늘 붐비고 소란하다. 그러나 파리의 모든 미술관이 그런 것은 아니다. 그도 그럴 것이 파리에는 130여 개의 미술관과 9개의 박물관이 있어, 기분과 상황에 따라 언제든 원하는 공간을 방문할 수 있기 때문이다.

이 책『미드나잇 뮤지엄: 파리』는 '7일 간 파리의 미술관 여행을 한다면?'이라는 질문에 대한 답으로 시작되었다. 그리고 파리에서 보낸 12년 동안 힘들고 지칠 때 가장 많은 시간을 보내며 위로와 영감을 받은 공간과 작품을 선정하여 소개했다.

먼저 1장 '파리 미술관에서의 하루'에서는 하루 정도 시간을 할애하면 좋을 대표 미술관을 다뤘다. 루브르 박물관, 오르세 미술관, 퐁피두 센터, 오랑주리 미술관, 로댕 미술관에서 먼저 미술사의 큰 흐름을 훑은 후에 파리가 사랑했고, 파리를 사랑한 화가와 작품을 만난다.

2장 '파리 작은 미술관에서의 하루'에서는 취향과 관심사에 따라 반나절 정도 시간을 보낼 수 있는 조용하고 한적한 작은 미술관들을 선보인다. 모네의 작품을 가장 많이 소장한 마르모탕 미술관, 화가의 집이 곧 미술관이 된 귀스타브 모로 미술관, 파리의 역사를 한눈에 볼 수 있는 프티 팔레와 파리 시립 현대 미술관이 그곳이다.

미술관별로 작품을 읽는 것도 좋지만, 미술관을 넘나들며 연관된 작품들을 보거나 같은 화가의 다른 그림을 함께 읽는 등 순서에 구애받지 않고 자유롭게 감상할 수 있도록 글의 호흡도 짧게 했다.

시작과 끝을 함께해준 이경희 편집자, 가까이에서 마음을 나눠준 선영, 인환, 은혜, 멀리에서 응원해준 가족과 친구들, 유튜브 '파리 비디오 노트' 구독자분들과 남편 진병관 작가에게 깊은 감사를 전한다.

파리를 찾게 될 독자들에게는 꼭 필요한 정보와 그림에 대한 새로운 시선을, 책으로 파리의 미술관을 여행하게 될 독자들에게는 나 또한 느꼈던 깊은 위로와 감동이 전해졌으면 한다.

파리에서 박송이

미드나잇 뮤지엄 + 파리

초판 1쇄 인쇄 2023년 5월 3일
초판 6쇄 발행 2023년 6월 21일

지은이 박송이
펴낸이 이경희

펴낸곳 빅피시
출판등록 2021년 4월 6일 제2021-000115호
주소 서울시 마포구 월드컵북로 402, KGIT 16층 1601-1호

ISBN 979-11-91825-87-9 04600
 979-11-91825-86-2 (세트)